圖花滿發

圖花滿發

도화만발

최석조 지음

그림 꽃이 활짝 피었습니다

아트북스

옛 그림에서
꽃내음이 납니다

도화만발桃花滿發!

복사꽃 만발한 봄은 정녕 꽃들의 잔치판입니다. 매화 향기 알싸한가 싶더니 어느새 개나리, 벚꽃 천지이고 덩달아 불 밝히는 복숭아꽃, 살구꽃, 아기진달래…… 그야말로 울긋불긋 꽃 대궐 한껏 차린 호시절이지요. 이런 봄의 성찬을 옛 화가들이 그냥 놓아둘 리가. 고스란히 그림에 담아두었습니다. 덕분에 봄 잔치가 한결 풍성해집니다.

그런데 말입니다. 조선 500년 동안 그린 수천 점의 꽃 그림(꽃은 물론 풍속화, 산수화, 초상화, 사군자 등 옛 그림)이 남아 있건만, 많은 사람들이 몰라줍니다. 어쩌다 바라보는 눈길도 그리 달갑지 않지요. '고리타분하다, 케케묵었다'는 분

들까지 있거든요. 단언컨대, 그렇지 않습니다. 그건 옛 그림을 잘 모르는 데서 생긴 오해일 뿐이지요. 살짝만 맛본대도 생각이 달라질 겁니다. '여태 왜 몰랐지?' 하는 자책감이 들지도 모르고요. 이 책은 그래서 썼습니다. 우리 옛 그림을 맛볼 수 있는 기회를 만들어주기 위해.

책을 쓰는 동안 마침 어느 식품회사 사보에 칼럼을 연재할 기회가 있었습니다. 독자들의 반응도 미리 살필 겸, 쓰던 책 내용을 중심으로 간추린 원고를 보냈지요. 그런데 뜻밖에 반응이 터졌습니다. 칼럼을 읽은 독자들께서 '아, 우리 옛 그림이 이런 거였구나!'라는 들뜬 소감을 사보 편집부로 마구 보내왔거든요(덕분에 2~3회로 끝날 칼럼이 3년이나 이어졌습니다).

옛 그림에 대한 관심이 이 정도일지 저도 미처 예상치 못했습니다. 물론 우리 옛 그림이 지닌 매력이 원천이겠지요. 또 한 가지 이유라면 제가 옛 그림을 소개했던 방식을 들고 싶습니다. 철저하게 '쉽고 재미있게' 썼거든요. 초등학교 6학년생 정도라면 누구나 이해할 수 있게끔.

이 책이 그렇습니다. 쉽고 재미있게, 읽는 부담을 확 줄였거든요. 너무 쉬워서 "애걔, 겨우 이거?"라는 실망감마저 들지도 모를 일입니다. 그렇다고 너무 가벼이 여기지는 마시길. 우리 옛 그림의 특징과 매력의 과시는 물론 풍속화, 진경산수화, 초상화, 책거리 그림 등 기본 감상까지, 한상 거

하게 차렸으니까요. 비록 미학적 해석이 전문적이지는 않을지라도 이제 막 우리 옛 그림에 입문하는 분들께 'B급 안내서' 역할은 충분히 하리라 자부합니다.

책은 네 부분으로 나누었습니다. 첫번째 장은 우리 그림에 대한 오해를 푸는 걸로 엽니다. 많은 분들이 우리 옛 그림에 대해 '잘 모르기 때문에' 달가워하지 않기에, 가장 유명하고 친숙한 화가 김홍도의 멋진 그림 한 점을 소개하면서 그런 편견을 깨뜨려봅니다. 또 반대로 우리가 너무 잘 안다고 여기기에 그냥 지나치는 신윤복의「월하정인」, 김홍도의「씨름」을 꼼꼼히 뜯어보면서 그림 속에 숨은 깊숙한 의미를 다시 한번 되새겨보았습니다.

두번째 장은 우리 그림의 맥을 짚어가는 과정입니다. 우리 옛 그림을 (우리와는 전혀 다른) 서양화와 비교해가면서 재료, 기법, 심미안이 어떻게 다른지 펼쳐놓았습니다. 그러다보면 자연스레 우리 그림만의 특징이 드러나거든요.

세번째 장은 우리 그림의 멋에 관한 이야기입니다. 우리 옛 그림을 잘 분석해보면 특유의 매력이 눈에 밟힙니다. 보는 이에 따라 수십 가지가 될 수도 있겠지만 저는 여섯 가지로 추려 놓았습니다. '은근-익살-꿈진-상징-사의-심심', 모두 치명적인 매력들이지요. 어쩌면 헤어 나올 수 없는 매력의 수렁에 푹 빠지게 될지도 모릅니다.

마지막 장은 실전(?) 감상입니다. 우리 그림의 멋과 특징이 가장 잘 드러난 여섯 개의 장르를 소개하거든요. 매우 익숙한 풍속화, 진경산수화에서부터 조금은 낯선 도석인물화, 어진, 책거리, 꽃 그림까지. 꼭 한 번은 봐야 될 그림들로 채웠습니다. 우리 그림의 특징과 매력을 바탕 삼아 하나하나 보다보면 "아하! 이래서 옛 그림" 하고 고개를 끄덕일 겁니다.

도화만발圖花滿發!

이번에는 복숭아 '도桃' 대신 그림 '도圖'자입니다. 그랬더니 '복사꽃'이 '옛 그림 꽃'으로 변했습니다. 옛 그림 꽃이 활짝 핀 거지요. 알고 보면 우리 옛 그림 모두는 진짜 꽃 못지않게 향기롭고 아름답습니다. 단지 그걸 몰라보았을 뿐이지요. 이 책 여기저기에 옛 그림 꽃이 활짝 피어 있습니다. 책을 읽는 동안 옛 그림 꽃이 여러분 마음속에도 꽂히면 좋겠습니다. 우리 옛 그림을 잘 몰랐던 분들께 이 책이 상큼한 '애피타이저'가 되었으면 하는 바람입니다.

2019년 6월, 그림 꽃 만발한 곳에서
최석조

옛 그림을 위한 변명

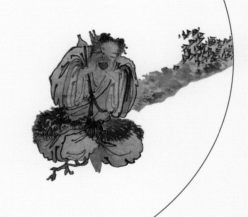

圖花滿發

관심 없는 게 아니었습니다
다만 몰랐을 뿐

1　　　어쭙잖게 책을 몇 권 쓰다보니 더러 강연을 와달라는 부탁을 받습니다. 제 직업이 선생인지라 오라는 곳도 대부분 교사나 학생들이 있는 학교지요. 그렇지만 막상 학교를 방문하면 난감할 때가 많습니다. 스스로 원해서 강연을 들으러 온 분들이 그리 많지 않기 때문입니다. 학교 일정에 따라 교사들은 연수, 학생들은 수업이라는 명목으로 마지못해 불려나온 겁니다. 이런 분들의 마음이야 한결같지요. 그저 조금이라도 빨리 강연을 마쳐주길 바라는 눈빛으로 저를 간절히 쳐다보거든요. 그분들의 심정도 모르는 바는 아니나 저도 배정받은 시간이 있기에 짐짓 모른 체 하며 마이크를 고쳐 잡습니다. 제 강연은 이런 질문으로 시작하곤 합니다.

"우리 옛 그림, 어떻게 생각하세요?"

　가끔, 기다렸다는 듯 손을 들고 말하는 분도 있습니다. 물론 이런 분들의 대답은 제가 듣기에 달콤합니다. 옛 그림에 대해 매우 긍정적으로 말하거든요. 입문 단계를 지나 그 오묘한 멋에 빠져 들기 시작한 분일 가능성이 높습니다. 이런 분을 만나면 저도 괜히 즐거워져서 목소리에 힘이 들어갑니다만, 드문 경우지요. 태반이 고개를 숙이거나 눈치를 보며 제 눈길을 피하거든요. 잘 모르니 딱히 하고 싶은 얘기도 없는 겁니다.

　할 수 없습니다. 몇 분을 지명해 대답을 듣는 수밖에요. 달콤한 말을 기대하지만 의외로 쓰디쓴(?) 대답들이 튀어나옵니다. 가장 흔한 대답 중 하나가 뭔지 아십니까. 우리 옛 그림은 '고리타분하다'는 말입니다. 어쩌지요. 우리 옛 그림은 '신선함이나 생기가 없이 지루하고 답답하다'는데요. (재미도 없는 강연에 불려나와 두어 시간씩 낭비했던 분들은 얼마나 지루하고 답답했을까요. 정말 죄송했습니다.)

　휴우, 첫 단추를 잘못 끼웠다는 한숨과 함께 멋쩍은 웃음을 날리며 또 한 분을 지목합니다.

　어이쿠! 이번에는 한발 더 나아갑니다. '케케묵었다'는 말까지 나오거든요. 시대에 뒤떨어져 새로울 것이 없거나 쓸모가 없다는 뜻이지요. 애써 부정할 생각은 없습니다.

빛바랜 누런 종이
먹으로 칠한 칙칙한 검은 빛
뜻은커녕 읽기조차 버거운 한자

 화려한 볼거리에 눈 먼 요즘 사람들에게 옛 그림의 초라
한 행색이 눈에 찰 리 없거든요. 무조건 '우리 것은 좋은 것
이여!'라고 외칠 수는 없는 노릇이잖아요.

 그렇지만 다시 한번 생각해보십시오. 그런 부정적인 생각
에는 오해도 다분하지 않을까요? 잘 모르는 데서 생기는 막
연한 선입견일 수도 있다는 말입니다. 소개팅에서 만난 초
면의 두 남녀를 떠올려보세요. 커피 잔을 사이에 두고 어색
하게 앉은 두 사람, 서로에 대한 단편적인 정보는 있겠지
만 속속들이 알지는 못하는 사이입니다. 그렇다면 짧은 시
간에 무얼 보고 상대를 판단할까요? 그저 겉으로 드러난 모
습, 즉 키, 얼굴 생김새, 피부 빛깔이나 옷차림, 그리고 말투
를 보고 평가하게 되거든요. 일단 겉모습이 좋으면 호감, 그
렇지 않으면 비호감이 되기 십상이지요. 우리 옛 그림도 그
런 건 아닐까요?

2 ———— 2009년 9월, 국립중앙박물관에서 〈한국 박
물관 개관 100주년 기념 특별전〉이 열렸는데, 「천마도」 「훈
민정음 해례본」 「무구정광대다라니경」 「금관총 금관」 등

이름만 들어도 가슴이 벌렁벌렁대는 귀한 보물들이 총출동한 전시회였지요. 이때 가장 인기를 끈 게 무엇인지 아십니까? 다름 아닌 안견安堅, ?~?의 그림 「몽유도원도夢遊桃源圖」입니다.

아시다시피 「몽유도원도」는 일본의 덴리 대학교에 있잖습니까. 겨우 빌려와서 9일간만 한정 전시했는데 그림을 보려는 관람객들이 구름처럼 몰려들었던 겁니다. 3~4시간씩 줄을 선 끝에 감상하는 시간은 고작 1분 남짓. 그러거나 말거나 많은 분들이 그런 고행을 마다하지 않았습니다.

뿐만 아닙니다. 얼마 전까지만 해도 우리나라 대표적인 사설 미술관인 성북동 간송미술관에서는 해마다 봄, 가을로 두 차례씩 전시회를 열었는데, 사람들이 몰리는 날에는 미술관 어귀 도로변까지 장사진을 이루기 일쑤였지요. 비라도 내리는 날에는 우산을 받쳐들고 입장 순서를 기다리는 분들이 길게 줄을 이루는데, 그 모습을 보면 성지순례를 떠난 경건한 신도들 같기도 하여 괜히 가슴이 울컥해지기도 했지요.

많은 사람들이 옛 그림에 관심이 없는 게 아니었습니다. 다만 잘 몰랐을 뿐이지요. 그렇다보니 지레짐작 안 좋은 감정을 품었을 따름입니다.

3　　　　　낯선 그림(그림1) 한 점을 소개해 드릴까합니다. 혹시 본 적이 있는지요? 만약 보신 분이 있다면 우리 옛 그림에 대한 사랑이 유별난 분이라고 단정할 수 있습니다. 보통 이상의 관심이 아니고는 접하기 힘든 그림이거든요. 사실 반 고흐나 피카소의 작품보다 더 잘 알아야 정상인데…….

일단 아무런 정보 없이 한 번 보겠습니다. 아마 십중팔구는 가운데 비스듬히 선 나무부터 눈에 들어올 겁니다. 특유의 뾰족한 잎과 껍질을 보면 초등학생이라도 쉽게 소나무란 걸 알아차리겠지요. 소나무의 중요한 특징은 사시사철 이파리가 푸르다는 거지요. 이건 소나무의 생물학적 특징에 불과한데 우리 선조들은 여기에 사람의 성정을 대입했습니다. 어떠한 시련에도 변치 않는 절개를 상징하는 나무가 되어 사람들의 사랑을 독차지하게 되었거든요. (물론 소나무는 지금도 우리나라 사람들이 가장 사랑하는 나무입니다. 2014년에 한국 갤럽에서 한국인이 가장 좋아하는 나무를 조사한 적이 있는데 소나무가 단연 1등으로 뽑혔습니다. 다음으로 은행나무, 벚나무, 단풍나무, 느티나무 순이었지요.)

소나무 아래에 한 사람이 앉았군요. 맨발에다 허리에 깃털 옷을 걸쳤고 머리는 두 갈래로 땋았습니다. 상투도 아니고 그렇다고 더벅머리 총각도 아니니 조선 사람 같지는 않군요. 양손에 어떤 물건을 잡고 입에 댔는데, 악기를 부는 것 같기도, 물을 마시는 것 같기도 하네요. 이 사람, 누구이며

그림1

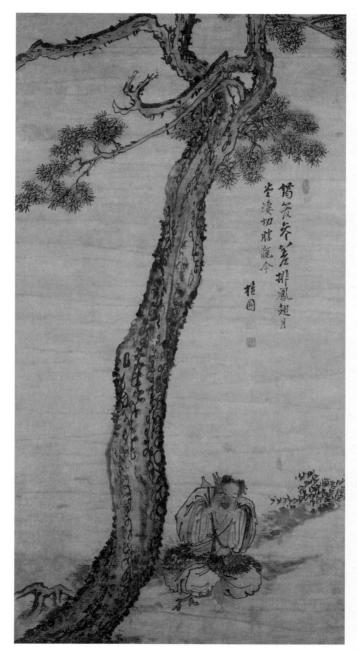

무얼 하는 건지?

오른쪽 공간에 한자 몇 글자가 적혔군요. 하나, 둘, 셋, 넷…… 모두 열여섯 글자입니다. 정자로 또박또박 써도 알아볼까 말까한데, 막 날려 쓴지라 도통 무슨 글자인지 알아볼 수 없습니다(옛 그림 감상을 더욱 어렵게 하는 장애물이지요. 그야말로 '가까이 하기엔 너무 먼 당신'). 감상을 팽개치고 싶은 마음을 간신히 억누른 채 자세히 뜯어보니, 오른쪽 줄 여섯번째 글자는 '봉鳳', 여덟째 글자는 '월月'자 같기도 합니다. 다행히 알아보는 글자가 있어 조금은 반가운 마음이 생겼습니다.

또 눈에 들에 오는 게 뭐가 있나요? 아, 글자 주위에 붉은색 도장이 몇 개 찍혔군요. 한자도 못 읽는 판에 도장은 뭐라고 새겼는지 첩첩산중이네요. 옛 그림 한 점 감상하는 길이 참 멀게만 느껴집니다. 그리고 또…… 이제는 더이상 눈에 들어오는 게 없군요. 소나무와 그 아래 한 사람이 있다는 것 말고는 저 사람이 누구인지, 무얼 하는지, 왜 이런 그림을 그렸는지, 잘 그린 건지 못 그린 건지, 더이상 감상의 확장이 불가능합니다. 좋아할 마음이 생겨날 리 없습니다. 온통 모르는 것뿐인데요, 뭘.

4〉〉〉〉〉 이번에는 그림에 관한 몇 가지 정보를 드릴게요. 그런 다음 보는 느낌이 이전과 어떻게 달라졌는지 비

교해보기 바랍니다.

먼저 제목부터 알려드리는 게 순서겠지요. 옛 그림은 제목만 알아도 이미 절반은 이해했다고 보면 되거든요. 제목은 그린 화가가 직접 써넣기도 하고 다른 사람이 짓는 경우도 있습니다. 정선鄭敾, 1676~1759의 「인왕제색도仁王霽色圖」나 김정희金正喜, 1786~1856의 「세한도歲寒圖」는 화가가 직접 그림 속에 제목을 써놓았지요.

이 그림은 단원檀園 김홍도金弘道, 1745~1806?가 그린 「송하취생도松下吹笙圖」(그림1, 김홍도, 「송하취생도」, 종이에 담채, 109× 55cm, 고려대학교박물관)입니다. '소나무 송松, 아래 하下, 불 취吹, 생황 생笙, 그림 도圖'자를 썼지요. 뜻을 풀면 '소나무 아래에서 생황을 불다'는 의미가 됩니다. 아하! 그렇다면 아까 아리송했던, 그림 속 주인공이 손에 쥔 물건은 '생황'이라는 악기였군요. 그런데 그림 속 어디에도 '송하취생도'라는 글자는 없습니다. 애초에 화가가 붙인 제목이 아니라 훗날 다른 사람이 붙였기 때문입니다. 이처럼 많은 옛 그림들은 제목도 없다가 나중에 붙인 경우가 많습니다. 김홍도의 「서당」「무동」, 신윤복의 「미인도」「월하정인月下情人」이 모두 그런 경우이지요.

「송하취생도」는 간혹 「송하선인취생도松下仙人吹笙圖」라는 제목으로 소개되기도 합니다. 애초에 화가가 제목을 붙이지 않았으니 보는 사람에 따라 달라지기도 하는 겁니다. '선인'

은 신선을 뜻하니 '소나무 아래에서 신선이 생황을 불다'는 뜻이 되겠네요. 어때요, 그림에 대한 호기심이 좀 생겨났는지요? 아, 아직 아니라고요. 다시 그림 속으로 들어가보겠습니다.

소나무를 모르는 분은 없을 테니 ①생황이 어떤 악기이며 ②저 사람이 누구인지만 알면 그림이 내 눈 속에 쏙 들어올 것도 같습니다.

5 ——— 생황은 입으로 부는 악기입니다.

역사가 매우 오래되어 통일신라시대에 만들어진 '상원사 동종'에도 생황을 연주하는 천사의 모습이 새겨져 있을 정도지요. 요즘 보기 힘들어 그렇지 조선시대에는 일상적인 악기였습니다. 물론 옛 그림에도 자주 보입니다.

「연당의 여인」에는 연꽃 몇 송이가 봉긋 핀 연못가 툇마루에 앉은 기생이 등장합니다. 왼손에 긴 담뱃대를 들었고, 오른손에 든 게 바로 생황이지요. 여기는 직접 생황을 불고 있지는 않네요. 기생은 담배 한 모금 빨았다, 생황 한 가락 불었다 하면서 시간을 죽이는 중입니다. 나이가 드니 찾는 손님도 별로 없어 누군가 불러주길 기다리며 하염없이 앉아 있는 겁니다.

직접 생황을 연주하는 그림도 있습니다. 「주유청강舟遊淸江」(맑은 강에서 뱃놀이 하다)에는 오른쪽 뱃전에 사뿐히 앉

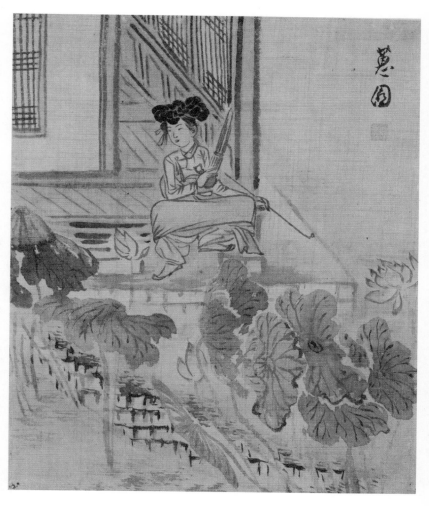

신윤복, 「연당의 여인」

비단에 담채, 29.7×24.5cm,
『여속도첩』에 수록, 국립중앙박물관

신윤복, 「주유청강」

종이에 수묵채색, 28.2×35.6cm,
『혜원전신첩』에 수록, 국보 제135호, 간송미술관

은 기생이 생황을 불고 있습니다. 가운데 젓대 부는 사람도 있으니 지금 배 안에는 생황과 젓대의 이중주가 울려퍼지겠군요.

「연당의 여인」과 「주유청강」 모두 기생이 생황을 분다는 점이 특이합니다. 생황은 마치 하늘나라에서 들려오는 소리처럼 신비한 음색을 지녔다고 합니다. 천상의 악기로도 불리거든요. 그래서 '상원사 동종'의 천사들이나 「송하취생도」의 신선이 불고 있는 겁니다. 고상한 악기라 풍류 꽤나 즐긴다던 선비들도 마다할 리 없겠지요. 덕분에 이들을 상대하던 기생들이 배워야 할 필수 악기가 되었지요. (잠깐! 악기소리는 직접 듣는 것이 좋을테니 당장 검색창에 '생황'을 쳐보세요. 그림에 대한 이해가 훨씬 깊어질 겁니다.)

6 _____ 그림1에서 생황을 연주하는 사람은 신선입니다. 우리는 신선이라면 으레 하얀 머리털과 수염을 길게 기른 모습으로 요상한 지팡이를 든 노인을 상상하잖아요. 그렇지만 「송하취생도」에 등장한 신선은 앳된 소년입니다. 허리에 두른 깃털 옷이 신선임을 말해주지요. 우의羽衣라고 하는데 신선을 상징하는 옷이거든요. 어깨 뒤로 맨 호리병도 살짝 보이지요? 장생불사의 신비한 약물이 담겼습니다. 게다가 맨발, 속세를 초탈했다는 의미지요. 그러고 보니 능수버들처럼 치렁치렁 늘어진 통 넓은 소매 옷에 속세를 초

탈한 사람의 자유분방함이 엿보입니다. 오늘날 쭉쭉 찢어진 청바지를 입으면 반항아처럼 느껴지듯이 말이죠.

그렇다면 이 신선은 누구일까요? 이름은 '진', 기원전 500년경에 살았던 중국 주나라 왕 영양의 아들이었습니다. 보통 왕자라고 하면 나라를 다스리는 공부를 하거나 권력 싸움에 치중하기 마련이지만 진은 그런 데 영 뜻이 없었습니다. 멋진 경치를 찾아다니며 놀거나 악기를 연주하는 데만 관심을 쏟던 감수성 예민한 소년이었지요. 어느 날 평소처럼 산속을 떠돌던 진은 한 신선을 만나게 되고 급기야 이듬해 달이 뜬 밤, 자신마저 신선이 되어 하늘로 날아갔답니다. 후대 예술가들이 이런 낭만적인 이야기를 그냥 둘 리 있나요. 수많은 시인들이 시를 써댔고 화가들은 붓을 휘둘렀습니다. 서양화가들이 성서나 신화를 주무르듯 말입니다. 김홍도 역시 그랬지요.

드디어 악기와 신선의 정체가 밝혀졌습니다. 내친김에 한 발짝 더 그림 속으로 들어가보겠습니다.

7 눈길을 소나무로 돌려볼게요. 소나무는 화폭을 대각선으로 비스듬하게 두 동강 냈습니다. 키 큰 나무인지라 화폭에 모두 담지는 못하기에 뿌리와 위쪽 가지는 과감하게 잘라버렸네요. 소나무 껍질이 참 특이하지요. 마치 용수철을 길게 늘어뜨린 것 같잖아요. 김홍도가 소나무

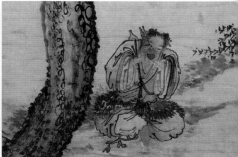

를 그릴 때 쓰는 독특한 표현법입니다. 성의 없이 대충 그린 듯해도 소나무 껍질의 특징은 그대로 살렸군요.

참, 소나무 윗가지를 보면 재미난 곳이 있습니다. 마치 용처럼 생긴 가지가 있거든요. 찾았습니까? 두 개의 뿔을 단 채 입을 벌리고 울음 우는 모습? 좀 있다가 그림 속에 적힌 시를 읽을 때쯤 고개를 끄덕이게 될 겁니다.

자, 이제 마지막 고비가 남았습니다. 열여섯 자의 한자, 아무리 바라봐도 뜻은 고사하고 제대로 읽기조차 어렵습니다. 그래도 별로 고민하지 않습니다. 우리에게는 컴퓨터라는 만능 도우미가 있으니까요.

筦管參差排鳳翅
月堂凄切勝龍吟

檀園

균관삼차배봉시
월당처절승룡음

단원

정리해놓고 보니 각각 7음절로 된 두 연의 시입니다.

봉황의 날개처럼 들쭉날쭉한 대나무관
용의 울음보다 애절하게 월당을 울리네

첫째 연은 '생황의 생김새'를 표현한 겁니다. 생황은 컵처럼 생긴 통에 길이가 다른 열댓 개의 대나무관을 꽂은 모양이거든요. 이걸 봉황의 날개와 닮았다고 표현했네요. 과연 들쑥날쑥한 대나무관 모습이 새의 날갯죽지 같기도 합니다. '천상의 악기'로 불리니 생김새도 봉황 정도는 닮아줘야 구색이 맞겠지요.

둘째 연은 '생황의 소리'를 표현했군요. 용의 울음보다 더 애절하다고 했습니다. (소리를 들어보니 정말 용의 울음처럼

느껴지던가요? 진짜 용 울음소리를 들어본 적이 없으니 비교하기가 곤란하기는 하지만.)

아까 용처럼 생긴 나뭇가지가 있다고 했잖아요. 눈치 채셨겠지요? 바로 이 시와 관련이 있습니다. 김홍도는 발견하면 좋고, 못 찾아도 그만인 심정으로 슬쩍 용이 우는 모습을 그려놓았습니다. 참으로 능청스러운 분 아닙니까. 또하나 감각이 빛난 곳이 있습니다. 소년의 왼쪽 어깨를 잘 보세요. 물결무늬 모양의 주름을 살짝 그려놓았지요? 어깨가 미세하게 떨리는 중으로 지금 생황의 울림이 온 숲에 퍼지고 있다는 뜻이지요.

생황은 소리의 울림이 매력적인 악기입니다. 김홍도는 고심 끝에 어깨의 떨림이나 울음 우는 용의 형상을 한 나뭇가지를 통해 소리를 조금이라도 더 효과적으로 전달하고자 한 거지요. 그림은 소리를 내지 않으니까 눈으로 듣게 하는 수밖에요. 이런 표현을 보다보면 "아, 이건 그림이 아니라 음악이로구나!" 하는 느낌도 오지요. 사소한 표현 하나가 그림을 확 살리는 겁니다.

마지막 두 글자 '단원'은 김홍도가 그렸다는 뜻입니다. 김홍도의 호號가 단원이거든요. 그 아래 꾹 눌러 찍은 '단원'과 '사능士能'(김홍도의 자字)이라는 도장은 진품임을 확실히 보증해주지요.

8 마지막 궁금증. 김홍도는 왜 신선을 그렸을까요? 다른 작품 소재도 널렸는데……. 재미있는 이야기 하나 들려 드릴게요. 김홍도는 유명한 화가였습니다. 그림 한 점 받으려는 사람들이 줄을 섰다고 하지요. 수입이 만만찮았다는 얘기입니다. 그런데도 씀씀이가 헤펐던지 돈이 떨어져 간혹 끼니를 잇지 못할 때도 있었나봅니다. 하루는 매우 귀한 매화 화분을 팔러온 상인이 있었는데 하필 돈이 똑 떨어졌을 때였지요. 행여 다른 이에게 화분이 넘어갈까 애 태우던 차에 때마침 그림을 그려달라는 부탁과 함께 3000냥을 선불로 건넨 사람이 있었습니다. "옳다구나!" 싶던 김홍도는 화분을 2000냥에 사고, 800냥으로는 술과 안주를 마련해서 매화 감상회까지 열었답니다. 남은 200냥만 생활비로 건넸는데(요즘 이랬다가는 바로 쫓겨나겠지요), 그게 또 며칠을 못 갔다고 하지요.

대책 없이 순수했던 '로맨티스트', 그게 김홍도라는 인간의 본질이었습니다. 마치 신선과도 같은 삶이었지요. 실제로 김홍도는 생김새, 생활방식, 성품까지 모두 신선을 빼다 박았다고 기록에도 나와 있거든요. 그러니 자신과 닮은 신선 그림을 즐겨 그릴 수밖에요.

그런데 왜 하필 악기 부는 신선이었느냐고요? 남다른 취미, 음악 때문입니다. 김홍도는 여러 악기를 잘 다루었고 피리나 거문고 연주는 뭇 사람들의 찬탄을 불러일으킬 정도

였거든요. 김홍도를 천재 음악가로 평가하는 분조차 있습니다. 그림을 그리지 않았더라면 아마 위대한 음악가로 이름을 날렸을지도 모를 일이지요.

김홍도는 비슷한 성향을 지닌 왕자 진에게 짙은 동질감을 느꼈습니다. 똑같은 삶을 살고 있다는 '희열'과 계속 그렇게 살고 싶다는 '희망'이 왕자 진을 자신의 영역 속으로 끌어들였던 거지요. 결국 「송하취생도」라는 낯선 그림 속에는 한 화가의 삶이 통째로 담겨 있는 겁니다. 그걸 들여다보는 것이 그림 감상의 본질이고요. 그걸 몰라보았던 건, 보는 우리들의 게으름이지 그린 화가의 잘못은 아니거든요. 물론 옛 그림을 현대인의 눈으로 보고 즐기는 일이 쉽지는 않습니다. 그렇다고 해서 모른 채 지나쳐버리면 우리 옛 그림은 영원히 '고리타분'하고 '케케묵은' 고물딱지로 남을 수밖에요.

이제 시작할 때 던졌던 질문을 다시 하고 싶습니다.

(알고 나니) 우리 옛 그림, 어떻습니까?

과연 어떤 대답이 나올지, 저도 몹시 궁금하군요.

자세히 보아야 예쁘다
옛 그림도 그렇다

1ㅡㅡㅡ 옛 그림 한 점을 놓고 30분 이상, 아니 단 5분 만이라도 뚫어지게 바라본 적이 있는지요? 대부분 고개를 절레절레 흔들 겁니다. 학창시절에는 대학 입시와 상관없는 공부라서, 사회에 나와서는 밥 먹고 사느라 바쁘다고, 아무리 들여다보아야 점수가 나오나 돈이 나오나, 허튼 짓거리 할 필요가 없었거든요.

광화문 근처를 지나다니는 분들이라면 교보생명 건물 벽에 걸린 가로 20미터, 세로 8미터의 커다란 글판을 본 적이 있을 겁니다. 1991년부터 시작해서 계절마다 내용을 바꿔가며 내거는 글판, 몇 자 안 되는 간결한 내용이지만 무심한 현대인들의 가슴에 잔잔한 감동을 주는 때가 많았지요.

자세히 보아야 예쁘다.

오래 보아야 사랑스럽다.

너도 그렇다.

 2012년 봄에 내걸렸던 글입니다. 나태주 시인의 「풀꽃」
(『풀꽃 – 나태주 시선집』, 지혜, 2014)이라는 시 전문을 그대로
옮겨 적었지요. 불과 스물넉 자 밖에 안 되는 짧은 시이지
만 많은 생각을 하게끔 해줍니다. 제가 근무하는 학교의 선
생님 한 분은 이 시를 좌우명 삼고 있지요. 아무리 말썽쟁이
아이라도 관심을 갖고 바라보는데 예쁘지 않을 까닭이 없
거든요. 그게 사람이든 물건이든 마찬가지겠지요. 그렇다면
마지막 부분을 이렇게 바꿔보면 어떨까요.

자세히 보아야 예쁘다.

오래 보아야 사랑스럽다.

옛 그림도 그렇다.

 자세히 보다보면 미처 알아채지 못했던 놀라운 사실이
툭툭 튀어나오는 옛 그림이 많습니다. 「월하정인」도 정녕
그런 그림일 겁니다.

2 「월하정인」은 '달빛 아래 정든 연인'이라는 뜻입니다. 신윤복申潤福, 1758~?의 『혜원전신첩惠園傳神帖』에 있는 30점의 풍속화 가운데 한 점이고요. 『혜원전신첩』은 간송미술관을 세운 전형필 선생이 1934년에 일본 오사카에 건너가 야마나카라는 골동품상인으로부터 2만5000원(지금 화폐가치로 약 75억 원)에 구입한 화첩입니다. 손에 넣기까지의 과정이 순탄치는 않았는데 하마터면 「몽유도원도」처럼 영원히 일본에 남겨질 뻔했었지요. 이 화첩에서 가장 널리 알려진 그림 중 하나가 「월하정인」입니다. 그러니 다들 기본적으로 이 정도 해설쯤은 하실 겁니다.

"달빛도 침침한 한밤중에 곱게 차려입은 두 남녀가 만났다. 훤한 대낮에 만나서는 안 될 처지이기에 저렇듯 밤중에 몰래 만나는 거다. (만약 두 사람이 부부라고 한다면 작품이 될 리 없겠지요.) 여인은 행여 들킬까 쓰개치마로 얼굴을 감쌌고, 두 사람은 어디론가 함께 가려고 발걸음을 옮기는 중이다. 두 연인의 애틋한 감정이 잘 표현된 작품이다" 등등.

좀더 눈썰미가 있는 분이라면, "남자의 얼굴에 수염이 안 난 걸로 봐서 기껏해야 지금의 고등학생 정도이니 그야말로 피 끓는 청춘들의 만남이다. 여인은 화려한 옷을 입은 걸로 봐서 기생일 가능성이 높다. 남자가 든 붉은 등불은 한껏 달아오른 그의 마음을 대변한다"며 한 발짝 더 나아가겠지요. 작품에 대해서 더이상 볼 게 없을 정도까지 이른 거지요.

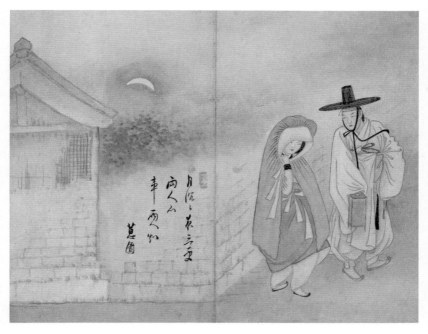

신윤복, 「월하정인」

종이에 수묵채색, 28.2×35.6cm,
『혜원전신첩』에 수록, 국보 제135호, 간송미술관

그런데 말입니다. 지금부터 제가 하는 이야기를 듣다보면 "아, 내가 이 그림을 진짜 잘 몰랐었구나!" 하고 자책할지도 모릅니다. 깨알같이 사소한 이야기는 물론, 놀랍고도 충격적인 비밀까지 막 튀어나오거든요. 「송하취생도」가 몰라서 잘 몰랐던 그림이라면, 「월하정인」은 알면서도 잘 모르는 그림이지요.

3 _____ 먼저 깨알처럼 사소한 이야기 몇 가지를 해볼까 합니다. 이상하게도 왼쪽에 보이는 집 벽과 담벼락이 서로 붙었네요. 오른쪽 담벼락도 위로 갈수록 희미해지다가 결국 사라져버립니다. 지금 굉장히 어두운 밤이라는 걸 강조하기 위해 그렇게 표현한 거지요. 밤이라고 사방을 온통 새까맣게 칠할 수는 없는 노릇이잖아요. 어두워서 사물의 구별이 잘 안 되니 저렇듯 희미하게 사물의 경계를 표현했습니다.

가운데는 세로로 긴 줄이 그어진 것처럼 보이지요. 줄이 아니라 종이가 접힌 자국입니다. 이 그림은 화첩이라 당연히 가운데가 접히게 되거든요. 화가는 절묘하게도 담벼락이 꺾이는 곳에 그림이 접히도록 만들었습니다. 애초부터 화첩으로 꾸밀 걸 작정하고 그렸거든요. 신윤복은 굉장히 치밀한 사람임을 알 수 있습니다. 인물의 윤곽선을 보면 더욱 확신이 섭니다. 남녀를 보면 마치 사인펜으로 그린 것처럼 선

의 굵기가 거의 일정하거든요. 선끼리 서로 겹치지도 않습니다. 색칠이 선 밖으로 삐져나오지도 않았지요. 보통 꼼꼼한 성격이 아닙니다.

내친김에 담벼락에 휘갈겨져 있는 낙서도 살펴볼게요. 다행히도 「송하취생도」만큼 어려운 한자는 아니군요.

事兩人知	兩人心	月沈 夜三更
		惠園

사양인지	양인심	월침 야삼경
		혜원

한 번 소리 내어 읽어보겠습니다. (한문은 오른쪽에서 왼쪽 방향으로 읽어나갑니다.)

'월침 '…… 어, 이상한 기호가 하나 있다고요? 별것 아닙니다. ' ' 표시는 앞 글자와 똑같다는 뜻이거든요. 그렇다면 이렇게 해석하면 되겠네요.

달빛이 어두침침한 한밤중
두 사람 마음은 두 사람만 알겠지

마지막 두 글자 '혜원'은 두말할 것도 없이 신윤복이 그렸다는 뜻이겠지요. 혜원은 신윤복의 호니까요. 그런데 이 글은 신윤복이 지은 게 아닙니다. 조선 중기의 문인 김명원金命元, 1534~1602이 지은 시의 일부이지요. 시 전문을 그대로 옮기면 이렇습니다.

窓外三更細雨時 (창외삼경세우시)
兩人心事兩人知 (양인심사양인지)
歡情未洽天將曉 (환정미흡천장효)
更把羅衫問後期 (경파라삼문후기)

창밖에 보슬비 내리는 한밤중
두 사람 마음은 두 사람만 알리라
나눈 정 미흡한데 날 먼저 새려하니
옷자락 부여잡고 다음 약속 묻네

시의 각 연 마지막 글자를 '시, 지, 기'로 하면서 운을 맞추었잖아요. 이렇게 운을 맞춰 짓는 게 한시의 묘미지요. 한 번 소리 내어 읊어보십시오. 소리에 통일감이 생기면서 입에 착착 감길 겁니다(4자, 3자 이렇게 끊어서 읽으면 훨씬 운율감이 있습니다).

비 내리는 밤에 두 남녀가 만나 행복한 시간을 보내다가

이별할 시간이 다가왔다는 아쉬움을 토로한 시입니다. 지금 읽어도 사람의 마음을 후벼 파는 애절한 노래네요. 신윤복은 이 노래를 달달 외고 "언젠가는 한 번 써먹어야지" 하고 잔뜩 벼르고 있었는데 「월하정인」이 딱 걸린 겁니다. 신윤복은 첫째 연의 '삼경'과 둘째 연의 '양인심사양인지'를 뽑아냈습니다. 원래 시의 '보슬비 오는 밤'은 그냥 '달빛 어두운 밤'으로 바꾸었습니다. 비 오는 밤에 남녀가 바깥에서 비를 맞고 서 있을 까닭이 없으니까요.

김명원의 시 28자 중에서 신윤복이 빌려 쓴 건 불과 아홉 글자입니다. 그렇지만 그림을 감상하는 사람들은 김명원의 시에서 따온 걸 바로 알아보겠지요. 글깨나 하는 사람들이라면 누구나 김명원의 시를 외우니까요. 인용한 아홉 글자 덕분에 그림의 분위기는 더욱 고조됩니다. 신윤복은 '두 사람 마음은 두 사람만 알겠지'라는 강한 호기심을 유발시키며 그림을 끝냈습니다. TV 드라마에서 재미있는 장면이 이어지려 하면 다음 회로 넘기는 것처럼 말이지요.

자, 그럼 뒷이야기는 어떻게 펼쳐질까요? 물론 밤늦게 만난 두 남녀가 할 일이 '뭐'밖에 더 있겠느냐며 키득거리는 분이 있을지도 모르겠지만 그건 천박한 상상일 뿐.

4 ──── 이번에는 놀랍고도 충격적인 비밀을 파헤쳐 볼게요. 그림에 뭔가 이상한 점은 없습니까? 으음…… 담벼

락에는 남녀가 만난 시간이 야삼경이라 적혔습니다. 밤 열한시에서 새벽 한시 사이이니 그야말로 깊은 오밤중이지요. 남들 눈에 띄지 않고 만나려면 이 시각밖에는 없었을 겁니다. 그런데 달 모양 좀 보십시오. 위쪽으로 볼록하잖습니까.

아직도 뭐가 이상한지 눈치채지 못하신 분? 그렇다면 『혜원전신첩』에 있는 또다른 그림 한 점을 봐야겠네요. 「야금모행夜禁冒行」입니다. 통행이 금지된 밤중에 돌아다닌다는 뜻이지요. 조선시대에는 밤 열시쯤인 이경이 되면 보신각종을 28번 쳤습니다. '인정'이라고도 하는데, 이때는 한양도성 4대문을 모두 걸어 잠그고 백성들의 통행을 금지했습니다. 이를 어기고 돌아다니다가 순라군에게 걸리면 지금의 파출소와 같은 순포막에 끌려가 오경에 통금을 해제하는 '파루' 종을 쳐야만 풀려났지요. 그림 속에 돌아다니는 사람들도 통행금지 시간을 위반하고 있습니다. 지금은 오밤중이라는 말이지요. 여기에도 그럴싸한 손톱달이 떠올랐습니다.

자, 달 모양이 어떻습니까? 아래쪽으로 볼록하지요. 이게 한밤중에 뜨는 그믐달의 정상적인 모습입니다. 그러니까 한밤중에는 위로 볼록한 모양의 그믐달은 절대 뜨지 않는다는 말이지요. 이런 달은 날이 훤히 샌 다음에라야 뜬답니다.

저는 초등학교에서 체육전담교사로 근무합니다. 주로 운

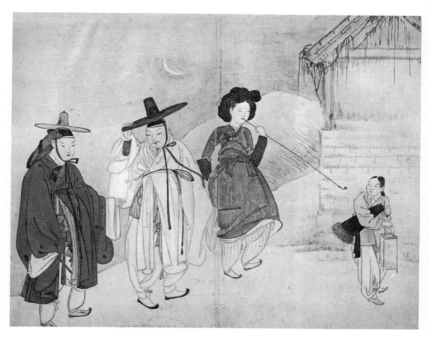

신윤복,「야금모행」

종이에 수묵채색, 28.2×35.6cm,
『혜원전신첩』에 수록, 국보 제135호, 간송미술관

동장에 있을 때가 많은데 수업을 하다 하늘을 올려다보면 간혹 이런 달이 떠 있습니다. 이르면 아홉시, 어떤 때는 정오가 다 되어가는 열한시가 넘어서도 위로 볼록한 모양의 초승달이 희미하게 떠 있더군요.

"얘들아, 저것 좀 보아. 달이 떴어!" 하면 처음에는 아이들이 잘 믿지 않습니다. "에이, 거짓말요!" 직접 하늘을 보면 정말 희미한 달이 떠 있거든요. 아이들은 무척 신기해합니다. 달은 깜깜한 밤에만 뜨는 줄 알고 있었을 테니까요. 사실 저도 「월하정인」 때문에 하늘을 올려다보게 되었지만요. 하여튼 저런 달은 동이 트고도 훨씬 뒤에야 볼 수 있습니다.

그렇지만 「월하정인」에는 분명 한밤중인데 위로 볼록한 달이 떴습니다. 그동안 온갖 말들이 많았습니다. 신윤복이 잘못 그렸다느니, 두 사람은 지금 만나는 게 아니라 반대로 새벽에 이별하는 중이라느니, 심지어 애틋한 그림 분위기와 맞추기 위해 일부러 저런 달을 그렸다는 말까지 나돌았습니다(아래로 볼록한 달은 되바라져 보여 분위기를 망친다나요). 모두 달 모양의 수수께끼를 풀 수 없어 떠돌던 소문이었습니다.

5 2011년 7월 초, 국내 각 신문마다 일제히 파격적인 기사가 실린 적이 있습니다. 놀랍게도 「월하정인」

의 수상한 달은 월식 때의 모양이라는 어느 천문학자의 주장이었습니다. 달이 지구 그림자에 가려지는 부분월식 때는 아랫부분이 가려서 저런 모양이 된다는 겁니다.

실제로 신윤복이 살던 무렵 서울에는 월식이 두 번 있었다지요. 각각 1784년(정조 8년) 8월 30일과 1793년(정조 17년) 8월 21일의 일입니다. 하지만 1784년 8월 30일에는 서울 지역에 비가 내려 월식을 볼 수 없었습니다. 1793년 8월 21일에야 온전한 월식 현상을 관찰할 수 있었지요.

당시 월식이 일어났던 사실은 어떻게 알 수 있었느냐고요?『승정원일기承政院日記』에 기록되어 있기 때문입니다. 승정원은 임금의 명령을 지근거리에서 받드는 임무를 지닌 지금의 대통령 비서실과 비슷했지요. 임금의 명령을 수행하는 일 말고도 승정원에서 하는 주요 임무 중 하나는 그날 벌어진 나라 안의 중요한 일을 기록하는 것이었습니다. 그 기록의 결과물이『승정원일기』인데, 1623년(인조 1년)부터 1910년(순종 4년)까지 무려 288여 년 동안의 방대한 내용을 담고 있습니다. (인조 이전의 기록은 아쉽게도 임진왜란과 이괄의난 등 여러 병화를 거치며 모두 불타버리고 말았지요.)『승정원일기』는 여느 일기처럼 날짜순으로 정리되어 있습니다. 첫머리에는 그날의 날씨와 근무자 명단, 임금의 동정부터 기록했습니다. 그날 벌어졌던 중요한 일은 물론 지진, 일식, 월식 같은 특별한 천문현상도 빠뜨리지 않고 적었지요.

그럼, 1793년 8월 21일의 기록을 보겠습니다. 8월 21일은 음력으로 7월 15일입니다. 인터넷 '승정원일기' 홈페이지에 들어가서 '1793년 음력 7월 15일'을 검색하면 됩니다.

雨
上在昌德宮. 停常參經筵.
申時, 灑雨下雨, 測雨器水深三分.
夜自二更至四更, 月食

맨 첫줄은 날씨입니다. 『승정원일기』의 첫머리는 늘 날씨부터 기록하지요. 이날은 '雨(우)'라고 적혔으니 비가 왔다는 뜻입니다. 맑으면 '晴(청)', 흐리면 '陰(음)', 눈이 오면 '雪(설)'이라고 적지요. 물론 간단치 않은 날씨도 있습니다. 예를 들면 '朝晴暮雨(조청모우, 아침에는 맑고 저녁에는 비가 옴), 終日大雨(종일대우, 하루 종일 많은 비가 옴), 朝微雨晚晴(조미우만청, 아침에는 비가 조금 내렸다가 곧 맑아짐), 或陰晴(혹음청, 가끔 흐리거나 맑음), 乍雪乍晴(사설사청, 잠깐 눈이 오다 잠깐 맑음) 등이지요. 이런 날씨의 기록이 288년, 약 10만 5000일 동안 이어졌습니다. 세계 어느 나라에 이토록 오랜 기간 동안의 기상 관측 기록이 존재하겠습니까. 날씨 하나만으로도 연구 과제가 무궁무진한 기록의 보물 창고인 셈입니다.

둘째 줄에는 임금의 동정이 적혔습니다.

상재창덕궁. 정상참경연

'상上'은 임금을 일컫는 말입니다. 우리가 아는 세종, 선조, 정조는 죽은 다음에 붙인 이름이지요. 살아 있을 동안에는 그냥 상으로 불렀습니다. 그러니까 정조임금은 창덕궁에 머물면서 상참(신하들이 매일 임금에게 국무를 아뢰는 일을 이르던 일)과 경연(신하들이 임금에게 유교의 경서와 역사를 가르치거나 서로 토론하는 일)을 했다는 뜻입니다. 상참과 경연은 임금의 일상이었으니 그리 특별한 건 없는 기록입니다.

셋째 줄을 볼까요.

신시, 쇄우하우, 측우기수심삼분

'신시'는 옛날의 시간 단위입니다. 지금은 하루를 24시간으로 나누지만 조선시대에는 십이지지에 따라 12등분하였습니다. 차례대로 배열하면 이렇습니다.

자시 (子時, 밤 11~새벽 1시)
축시 (丑時, 1~3시)

인시 (寅時, 3~5시)

묘시 (卯時, 5~아침 7시)

진시 (辰時, 7~9시)

사시 (巳時, 9~11시)

오시 (午時, 낮 11~1시)

미시 (未時, 1~3시)

신시 (申時, 3~5시)

유시 (酉時, 5~밤 7시)

술시 (戌時, 7~9시)

해시 (亥時, 9~11시)

신시는 오후 세시부터 다섯시 사이로군요. '쇄우하우灑雨下雨'는 비의 강도를 뜻합니다. 조선시대에는 비의 강도를 보슬비부터 폭우까지 8단계로 구분해서 기록했다고 합니다. 미우微雨, 세우細雨, 소우小雨, 하우下雨, 쇄우灑雨, 취우驟雨, 대우大雨, 폭우暴雨. 쇄우하우라면 보통 정도의 비가 왔다는 뜻이겠네요.

'측우기 수심 삼분'은 측우기로 측정한 결과 삼분(1분이 3.3밀리미터이니, 약 10밀리미터) 정도였으니 그리 많은 비는 아니었습니다. 이 구절은 '오후 세시경부터 비가 조금 내렸다. 강수량은 10밀리미터였다' 정도로 해석하면 되겠네요.

넷째 줄이 바로 문제의 구절입니다.

야자이경지사경, 월식

해석하자면 '밤 이경에서 사경까지 월식이 있었다'는 뜻입니다. 조선시대에는 밤을 다섯 부분으로 나누었습니다. 초경은 저녁 일곱시~아홉시, 이경은 아홉시~열한시, 삼경은 열한시~다음날 새벽 한시, 사경은 한시~세시, 오경은 세시~다섯시를 말합니다. 결국 월식은 밤 아홉시부터 다음날 새벽 세시까지 있었다는 말입니다.

음력 7월 15일은 보름달이 뜨는 날이잖아요. 달 전체가 가리는 개기월식이 아니라 아랫부분만을 살짝 가리는 부분월식이기 때문에 저런 모양의 달이 되었다는 추측입니다. 『승정원일기』라는 방대하고도 정확한 기록이 남아 있었기에 천문학자는 자신 있게 「월하정인」의 달은 월식 때의 달 모양이다"라고 주장하였겠지요.

6 _____ 정말 신윤복은 월식날 밤에 만나는 연인의 모습을 그렸을까요? 그냥 평범한 보름날 밤보다 월식날 밤을 골라 만나는 남녀라! 뭔가 더 신비스럽고 은밀한 느낌이 드네요. 수상한 달 모양의 비밀이 풀리는 것 같기도 하고요.

물론 반론은 있습니다. 작품의 애틋한 느낌을 무미건조한 과학의 결과물로 돌리기에는 신윤복이라는 예술가가 지닌 아우라가 너무 초라해 보입니다. 어떤 미술평론가는 이렇게 해석하기도 합니다. "정말 월식이라면 가려진 달 아랫부분을 까맣게 그렸어야 하지 않을까. 달이 지구의 그림자에 가려질 때 그 부분은 검게 나타나니까." 이 그림은 월식하고는 상관없다는 말입니다.

이분은 수상한 달 모양의 비밀을 시에서 찾습니다. 아까 본 김명원의 시는 모두 네 연입니다. 앞의 두 구절인 '창외삼경세우시 / 양인심사양인지'는 담벼락에 적었습니다. 나머지 두 구절은 어디로 갔느냐고요? 그걸 글 대신 그림으로 표현했다는 거지요. 바로 셋째 연 '환정미흡천장효 / 경파라삼문후기', 즉 '나눈 정 미흡한데 날 먼저 새려하니, 나삼자락 부여잡고 다음 약속 묻네'가 「월하정인」의 그림 내용이라는 겁니다.

그럴듯한 해석 아닙니까. 이게 맞다면 신윤복이라는 화가의 화면 구성력은 정말 대단합니다. 그림을 시와 영상으로 나누어 표현했으니까요. 그렇다면 이 그림은 두 남녀가 한밤중에 만나는 게 아니라 날이 샐 무렵 이별하는 장면이 되겠네요. 그러고 보니 남자가 왼손을 허리춤에 얹은 것도 새롭게 읽힙니다. 뭔가 이별의 정표를 꺼내려는 동작으로도 볼 수 있으니까요.

그림 한 점을 놓고 이렇게 상반된 해석을 할 수도 있다는 게 참으로 신기하지 않습니까? 다 알기에 더이상 볼 필요 없다고 제쳐둔 그림 한 점에도 이처럼 숨겨진 이야깃거리가 무궁무진하답니다. 1~2분 슬쩍 들여다봐서는 결코 끄집어 낼 수 없는 내용이지요. 유명한 풍속화인 「서당」도 그렇습니다.

7＿＿＿＿＿＿ 이 그림을 어느 서당에서 벌어진 한갓 해프닝쯤으로 여기고는 한바탕 크게 웃고 그냥 지나쳐버리는 게 보통이었습니다. 그렇다면 우리는 철저히 이 그림을 헛보아온 겁니다. 저는 그림 공부를 하면서 특히 이 그림에 주목했습니다. 물론 교사라는 제 직업과도 관련 있지만 무엇보다 이상한 점이 보였기 때문입니다.

아이들이 모여서 공부를 한다면 훈장을 향해 나란히 줄 맞춰 앉거나 둥글게 원을 지어 앉는 게 상식이잖아요. 그런데 여기에는 학생들이 훈장을 중심으로 딱 반을 갈라 두 패로 나눠 앉았거든요. 처음에는 무심코 넘겼는데 자꾸 보다 보니까 발견한 사실이었습니다. 그러다가 급기야는 이게 "조선 후기 신분제의 변동과 관련 있는 사회의 한 단면이 아닐까" 하는 생각까지 하게 되었습니다.

저는 교육대학원에서 조선 후기 사회 경제사를 공부하던 중 일본인 학자 미야지마 히로시가 쓴 『양반』이라는 책을

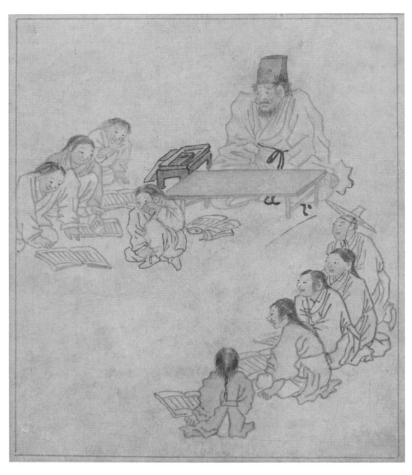

김홍도, 「서당」

종이에 담채, 26.9×22.2cm,
『단원풍속도첩』에 수록, 보물 제527호, 국립중앙박물관

읽게 되었습니다. 미야지마는 일본 사람인데도 특이하게 조선의 사회 경제사를 연구한 분으로 당시 도쿄 대학의 교수였지요. 이 책에는 조선 사회를 우리의 기존 인식과는 다르게 해석해놓은 게 많아 무척 새로웠던 기억이 있습니다. 재산상속과 제사도 그중 하나였지요.

조선시대에는 장남이 모든 재산을 물려받고 제사도 장남이 모신다고 들었잖아요(실제로 이런 전통이 현대까지도 이어져왔지요). 그런데 조선 초기에는 부모의 재산을 아들, 딸 구별 없이 골고루 나누어 상속받았으며, 제사 또한 딸을 포함한 자녀들이 돌아가면서 지내는 게 일반적이었다고 합니다. 이게 조선 후기로 들어오면서 장자상속, 장자봉사로 바뀌었다는 것이지요. 사회변동이 심해짐에 따라 제사를 안정적으로 모시기 위해 장남에게 재산을 몰아주고 제사를 도맡아 지내게 했다는 해석입니다. 또 책에는 조선 후기 신분 변동에 관한 재미있는 사실도 기록되어 있습니다.

서울대학교 도서관인 규장각에는 조선시대에 만든 수많은 문서들도 보관되어 있는데 그중에서 가장 많은 종류가 호적대장이랍니다. 호적대장은 각 가구의 수와 신분, 성별, 연령, 출생, 사망 및 이주 상황을 행정구역별로 조사하여 정확한 세금을 물리기 위해 작성한 문서입니다. 3년마다 한 번씩 했다는데 조선시대 인구의 변동사항을 알 수 있어 이걸 연구하는 학자들이 많이 있다지요.

미야지마 교수는 17~19세기 대구 지방의 호적대장을 예로 들며 조선 후기 신분제 동요가 극심했다는 걸 밝혀냈습니다. 17세기 후반인 1690년에는 대구의 양반 가구가 9.2퍼센트, 상민 가구가 53.7퍼센트, 노비가 37.1퍼센트를 차지했답니다. 양반이 전체 가구 수의 10분의1밖에 되지 않았던 거지요. 하지만 19세기 중반인 1858년에 들어서면 이 비율이 각각 70.3퍼센트, 28.2퍼센트, 1.5퍼센트로 바뀌게 됩니다. 노비와 상민 가구가 대폭 줄어들고 양반 가구가 비약적으로 증가해 3분의2 이상이 양반이 되었다는 말입니다. 평민이나 천민이 양반으로 신분상승하는 일이 비일비재했다는 뜻입니다.

반대로 가난한 양반들은 끼니조차 잇기 힘들 정도로 몰락하기도 했습니다. 「자리 짜기」가 그런 양반의 모습을 담은 그림이지요. 원래 양반들은 밥벌이를 하지 않았습니다. 그렇지만 이 그림을 보면 사방건을 쓴 양반이 자리를 짜고 있거든요. '목구멍이 포도청'이라더니 제아무리 양반이라도 굶어죽을 지경인데 '공자왈 맹자왈' 타령만 할 수는 없잖아요. 자리라도 짜서 밥벌이를 해야 했지요. 그래도 이 양반에게는 희망이란 게 있습니다. 바로 자식의 공부입니다. 비록 자신은 자리 짜는 신세일지언정 아들에게만은 "몰락한 집안을 다시 일으켜줄 사람은 너밖에 없다"며 글공부를 시켰지요. 옆에는 아들 녀석이 작대기를 짚어가며 글공부를 하

김홍도, 「자리 짜기」

종이에 담채, 28×23.9cm,
『단원풍속도첩』에 수록, 보물 제527호, 국립중앙박물관

고 있잖아요.

저만한 아이들이 공부하는 곳이 서당이었습니다. 지금의 초등학교에 해당되지요. 애초 서당에는 양반 자식들만 모여서 공부를 했으나 조선 후기로 넘어오면서 변화가 생겼습니다. 신분 변동이 흔하다보니 양반층의 전유물이었던 서당에도 상민들이 모여 공부하는 일이 가능해졌거든요. 저는 「서당」이 그 증거물이라는 확신을 갖게 되었습니다. 양반과 상민이 함께 공부는 해도 차별이 완전히 없어지지는 않았기에 같이 앉지는 못하고 저렇게 편을 나누어 앉은 거라고.

심증은 가지만 물증이 없었습니다. 지성이면 감천이라고 했던가, 아니 오래 보고 자세히 보면 우리 그림이 예뻐진다고 했던가, 마침내 물증을 찾아냈습니다. 바로 아이들이 입은 옷이었습니다. 오른쪽 아이들은 옷자락이 바닥에 닿는 도포를 입었지요. 반면에 왼쪽 아이들의 옷자락은 짧은 평복입니다. 오른쪽은 양반, 왼쪽은 상민들이었던 거지요. 신분제가 조금씩 허물어지면서 마침내 양반과 상민 아이들이 함께 공부하는 새 시대(?)가 도래했건만, 아직까지 차별이 완전히 사라지지 않았던 시대의 단면을 보여주는 것이 「서당」이었던 겁니다. (제가 이걸 밝힌 이후로 대학교수나 방송에 출연하는 유명 인사들도 19세기 조선의 사회변동 상황을 설명할 때 이 사실을 예로 들더군요. 그럴 때마다 마음이 뿌듯해집니다.)

「월하정인」의 깨알 같은 이야기나 충격적인 달 모양, 「서당」에 감춰진 시대상은 그림을 잠깐 훑어보는 것만으로는 발견할 수 없는 사실입니다. 오랫동안 자세히 지켜봐야 비로소 눈에 띄게 되지요. 자세히 들여다봐서 알게 된 속 깊은 옛 그림, 어찌 사랑스럽지 않을런지요.

옛 그림은 다르다

우리 옛 그림의 특징

圖
花
滿
發

우리 옛 그림이 좋은 까닭은?

"그냥? 그냥!"

1　　　　저는 1970년대 후반과 1980년대 초반에 걸쳐 중·고등학교를 다녔습니다. 장동건이 주연한 영화 「친구」나 권상우가 쌍절곤을 휘두르던 「말죽거리 잔혹사」에 나오는 학생들처럼 새까만 교복과 모자를 쓴 채 옆구리에는 가방을 끼고 다녔지요. 그때는 학급당 학생 수가 무척 많았습니다. 제 출석번호가 60번이었는데 뒤로도 몇 명 더 있었으니 한 반에 적어도 60~70명은 되었지요. 교실은 책걸상만으로도 꽉 차는지라 요즘은 흔해진 사물함도 없었습니다. 배우던 교과서는 모조리 가방에 때려넣고 다녔더랬지요. 교과서라고 해봐야 요즘마냥 좋지도 않았습니다. 종이의 질도 낮았고 컬러 사진이라고는 책머리에 있는 몇 장이 전부였거든요. 그래도 '교과서'라는 이름이 갖는 권위는 대

단했습니다. 종교의 경전이라도 되는 양 신성불가침의 영역으로 떠받들어 모셨거든요. 따라서 공부라는 것도 교과서를 달달 외우면 되는 식이었습니다.

저는 국어시간에 「용비어천가龍飛御天歌」나 「관동별곡關東別曲」, 혹은 고시조 같은 옛 문학작품을 배우는 게 좋았습니다. 새로운 외국어를 배우는 기분이라고나 할까, 우리와 똑같이 생겼던 조상들이 지금 쓰는 말과 비슷하면서도 다른 말을 썼다는 게 참 신기했거든요. 낯선 말이 많았지만 영어나 일본어와는 달리 단어 해석만 잘하면 쉽고도 재미있었지요. 국어 선생님은 학력고사(요즘의 대입수학능력시험)를 잘 치르려면 이들 작품을 완전히 외워두는 게 좋다고 틈만 나면 강조했습니다. 얼마나 외어댔는지 고등학교를 졸업한 지 벌써 30년이 훨씬 지났건만 지금도 "해동 육룡이 나르샤 일마다 천복이시니 고성이 동부하시니"로 시작되는 「용비어천가」나 "강호에 병이 깊어 죽림에 누었더니 관동 팔백리에 방면을 맡기시니……"라는 「관동별곡」의 첫머리가 줄줄 떠오르지요.

저는 특히 옛 시조를 외우는 재미에 푹 빠졌습니다. "동짓달 기나긴 밤을 한허리 베어내어 / 춘풍 이불 아래 서리서리 넣었다가 / 어론님 오신 날 밤이어든 굽이굽이 펴리라" 같은 황진이의 시조 좀 보세요. 언어의 연금술사라도 되는 양 말을 다루는 기술이 신의 경지에 이르렀잖아요. 3·4조

의 반복되는 운율을 읊조리자면 입안에도 착착 달라붙었지요. 그러다보니 교과서나 참고서에 나오는 옛 시조라면 닥치는 대로 외웠습니다. 덕분에 교내 옛 시조 외어쓰기 대회에서 50분 동안 무려 100여 수 이상을 쓰는 신기(?)를 발휘하기도 했습니다. (50분 안에 100여 수의 시조를 쓰려면 잠시도 쉬지 않고 펜을 놀려야 합니다. 나중에는 팔이 너무 아파 마비가 올 지경이었습니다. 그렇게 써댔기에 당연히 1등인 줄 알았는데, 3등을…… '뛰는 놈 위에 나는 놈 있다'는 속담이 괜히 생긴 게 아니더군요.) 이렇듯 옛 문학작품들은 아직까지도 기억이 새롭습니다.

2_____ 옛 그림에 대한 기억은 가물가물합니다. 국사책에서 김홍도의 이름과 풍속화, 또는 정선과 진경산수화를 본 것 같기도 아닌 것 같기도 합니다. 한국미술사 두 거장에 관한 기억이 이러하니 다른 화가들 이름이야 오죽하겠습니까.

미술시간도 마찬가지였습니다. 옛 그림이나 한국미술사에 관한 공부를 했던 기억이 전혀 없거든요. 반면에 서양미술사나 화가에 대해서는 제법 쏠쏠하게 알고 있지요. 이론 시험에 대비해서 르네상스, 바로크, 로코코, 고전파, 낭만파, 입체파, 야수파, 인상파, 후기인상파 같은 미술사조의 특징을 달달 외었던 기억이 나거든요. 덕분에 레오나르도 다

빈치, 미켈란젤로 같은 르네상스 화가는 물론 밀레, 쿠르베, 마네, 모네, 고갱, 고흐, 피카소의 이름도 기억이 생생하지요. 지금도 이 화가들의 이름을 들으면 마치 우리나라 화가라도 되는 양 낯익고 반갑습니다. 오히려 우리 화가들의 이름과 작품이 낯설게 느껴지는, 슬프면서도 웃긴 상황이 벌어진 것이지요.

그럴만한 사정이 없지는 않았습니다. 미술은 그동안 문학에 비해 푸대접을 받아왔잖아요. 글 쓰는 사람은 대다수가 양반이었지만 그림은 주로 신분이 낮은 화원들이 그려왔던지라 은근히 무시하던 풍조가 있었거든요. 그러다보니 눈길을 주는 사람도 적어 상대적으로 미술에 대한 연구 성과가 많이 부족했습니다. 관심을 가질 만한 이유가 없었지요. 더구나 옛 화가들이나 그림에 대한 지식은 알아둬도 모두 쓸데없는 짓이었습니다. 시험에도 거의 나오지 않았거든요.

요즘은 많이 달라졌습니다. 제가 몸담은 초등학교만 해도 미술 교과서는 반드시 일정 비율 이상 우리 미술을 가르치도록 정해졌거든요. 실기로는 수묵담채와 채색으로 옛 그림을 직접 그려보는 활동이 있고 붓글씨를 써보는 시간도 있습니다. 감상에서도 우리나라 미술의 시대별 특징과 변천 과정, 문화적 전통의 흐름을 이해한다는 목표가 분명하지요. 옛날에 비하면 아주 과분한 대접입니다. '상전벽해桑田碧海'라고나 할까, 세월 많이 좋아졌습니다.

옛 그림은 역사를 배우는 사회 교과서에 더 많이 등장합니다. 특히 조선 후기 역사를 배울 때면 반드시 마주치는 그림이 있지요. 김홍도의 풍속화입니다. 말로 제아무리 조상들의 생활 모습이 어떻다고 떠들어봐야 풍속화 한 장보다 못하거든요. 저는 2003년에 교육대학원 석사학위 논문으로 김홍도의 풍속화를 다루었는데 5~6학년 사회 교과서를 분석해보니 김홍도의 풍속화가 모두 14점이나 실렸더군요. 엄청난 숫자지요. 풍속화는 살아 있는 최고의 역사교육 자료였습니다. 이처럼 요즘 학생들은 우리 옛 그림에 대한 세례를 비교적 많이 받고 자란 축에 속합니다. 덕분에 우리 옛 그림에 대한 관심도 높아졌고, 출간되는 책도 폭발적으로 증가했으며, 전시회 또한 다양한 방식으로 열리고 있지요.

3 ───── 제가 더러 강연을 하러 다닌다고 말씀드렸지요. 어린이들이 참여하는 강연장에는 꼭 제가 쓴 책을 몇 권 준비해 갑니다. 중간 중간 퀴즈를 내서 문제를 푸는 아이들에게 상품으로 주기 위해서지요. 물론 아이들을 집중하게 하려는 의도지만 옛 그림에 관심을 가져준 아이들이 고마워서 제 나름의 성의 표시이기도 합니다. 강연을 마칠 때쯤이면 가끔 이런 질문을 하는 아이들이 있습니다.

"선생님, 옛 그림이 뭐가 그렇게 좋아요?"

저는 잠깐 생각에 잠겨봅니다. '뭐가 좋지?' 딱히 좋아하는 이유가 떠오르지 않습니다(큰일 났네). 고심해보지만 역시 딱 꼬집어내서 할 말이 없습니다. 그럴 때는 이렇게 답합니다.

"그냥!"

학교에서 수업을 할 때 제가 무슨 질문을 하면, 아이들은 "그냥요"라고 대답하는 경우가 많습니다. 그럴 때마다 정색하고 말하지요. 그렇게 막연하게 그냥이라고 말하지 말고 구체적인 근거를 들어 자신의 생각을 분명하게 말하라고. 이번에는 제가 딱 걸려들고 말았네요. 그렇지만 다시 한번 생각해보세요. 그냥이라는 말보다 더 열정적인 말이 또 어디 있습니까. 이유 없이 무조건 좋다는 말이잖아요. 서로 사랑하는 연인들에게 상대방의 어떤 점이 좋으냐고 물어보십시오. 코가 잘생겼다, 눈이 크다, 혹은 성격이 좋다, 이런 말을 할까요? 아니, '그냥 좋아요' '보고만 있어도 좋아요'가 정답입니다. 그냥이라는 말, 열애의 가장 합당한 이유이지요.

아무리 그렇다손 치더라도 이제부터는 '그냥'이라는 대답을 하면 안 될 것 같습니다. 명색이 옛 그림에 대한 책을 쓰는 사람이잖아요. 그리고 제가 그동안 옛 그림을 봐오면서 느낀 생각을 정리해 소개하는 것도 입문하는 분들께는 조

금이나마 도움이 될 거라는 판단도 서고요.

먼저 말씀 드릴 건 '우리 옛 그림의 특징'입니다. 이건 다른 나라의 그림과 비교할 때 한결 선명하게 드러나지요. 그런데 중국, 일본 그림은 우리와 비슷한 점이 많습니다. 크게 보면 하나의 그림으로 보아도 무방합니다. 그래서 우리와 전혀 다른 그림, 즉 서양화와 비교해 보면 우리 그림의 특징이 더욱 도드라지겠지요. 물론 서양화와 우리 옛 그림을 칼로 무 자르듯 명확하게 비교하기란 쉽지 않습니다. 시대에 따라 서로 다르기에 어느 시기를 기준으로 잡아야 하는지, 또 어떤 양식의 그림끼리 비교해야 하는지 애매하거든요.

저는 흔히 알고 있는 상식을 빌려보겠습니다. 시기별로는 우리 옛 그림은 조선시대, 서양화는 르네상스 이후의 그림을 비교해보려고요. 시기도 비슷하거니와 당시 그림의 전통이 지금까지도 전해오고 있거든요.

하부구조가 상부를 결정한다
결국은 재료

1 ── 우리 옛 그림과 서양화, 두 그림에는 다른 점이 많습니다. 같은 회화예술인데도 왜 이렇게 다른지 놀라움마저 들 지경입니다. 그림을 그리는 바탕 재질이나 물감, 붓은 물론 표현 방식, 내용, 심미안까지. 심하게 말하면 '도구를 써서 무얼 그린다'는 그림의 본질 외에는 모든 점이 다르다고 보면 됩니다. 그중에서도 바탕 재질이나 물감 같은 '재료의 차이'야말로 두 그림 양식을 가르는 가장 중요한 점입니다(너무 평범한 사실이라 오히려 지나치는 경우가 많지요).

서양화가 장 프랑수아 밀레Jean François Mille, 1814~75의 「이삭줍기」와 우리 옛 화가 김정희의 「세한도」는 비슷한 시기에 그려진 작품입니다. 두 분 다 이름난 화가들이니 두 작품도 서양화와 우리 옛 그림의 대표작이라 할 만하지요.

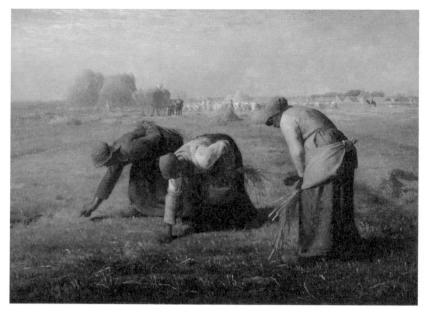

장 프랑수아 밀레, 「이삭줍기」

캔버스에 유채, 83.5×111cm,
1857년, 오르세미술관

두 그림을 나란히 놓고 보면 달라도 너무 다릅니다. 내용이
나 분위기, 기법, 색채, 모두 확연한 차이가 드러나거든요.
자세한 작품 감상은 접어두고 일단 도판 아래에 적힌 '그림
표기'부터 주목해주십시오.

　작품을 그린 화가의 이름이 맨 앞에 적혀 있고 이어서 제
목, 재료, 크기, 제작년도, 소장처 순으로 적혀 있습니다. 다
른 항목들은 서양화나 우리 옛 그림 모두 별 차이가 없는데
유독 다른 점이 눈에 띄지요. 바로 세번째 항목인 작품의 재
료입니다. 「이삭줍기」는 '캔버스에 유채', 「세한도」는 '지본
수묵'이라고 적혀 있거든요. 이게 두 그림이 그토록 달라 보
이는 절대적 이유입니다.

2 _____ '캔버스에 유채'라는 말은 캔버스라는 바탕 재질에 유성물감을 써서 그렸다는 뜻입니다. 여러분이 감상하는 르네상스 이후의 서양화는 대부분 이렇게 적혀 있을 겁니다. 달리 말하면 르네상스 이후 서양화가들은 대부분 캔버스라는 바탕에 유성물감을 써서 그림을 그렸다는 뜻이지요. '캔버스canvas'는 종이가 아니라 천입니다. 단어 자체가 '삼베로 만든'이라는 뜻을 지닌 라틴어 'cannapaceus'에서 유래했거든요. 재질이 억세고 질겨서 천막이나 돛, 배낭을 만들 때 쓰이기도 했습니다만 특히 그림을 그릴 때 많이 사용되었기에 '화포畫布'라고도 불렸지요.

캔버스는 오래전부터 사용되어온 줄로 생각하기 쉬운데 실은 그렇지 않습니다. 14~16세기경, 즉 르네상스 이후에야 비로소 널리 퍼지기 시작했거든요. 그럼, 이전에는 어디에다 그림을 그렸을까요? 아시다시피 서양미술은 주로 성당의 장식물로 발전되어왔잖아요. 그러니까 그림도 주로 성당의 천장이나 벽에 그리는 벽화 형태였지요. 이런 그림은 크기가 굉장히 큽니다. 레오나르도 다빈치의 「최후의 만찬」은 길이가 9미터에 육박하고, 로마 바티칸의 시스티나 성당의 천장에 그려진 미켈란젤로의 「천지창조」는 무려 40미터가 넘는 대작이지요. 반면에 작은 그림은 나무판에 많이 그렸습니다. 레오나르도 다빈치의 명작 「모나리자」 역시 나무판에 그린 작품입니다. 가로, 세로의 길이가 53센티미터,

77센티미터밖에 안 되는 소품이지요. 그런데 르네상스 이후 화가들은 종교적인 주제 말고도 다양한 분야에 관심을 갖게 되었습니다. 대작보다는 개인의 관심을 담은 작은 그림을 선호하게 되었다는 말입니다. 화가들은 나무판보다 더 나은 바탕 재료를 찾게 되었는데 캔버스가 눈에 딱 띈 겁니다. 나무판보다 훨씬 부드럽고도 질긴지라 유성물감을 시멘트처럼 이겨서 바르는 방식의 그림에는 꼭 맞는 바탕감이었지요.

유채는 '기름에 갠 물감으로 색칠했다'는 뜻입니다. 이런 그림을 유채화, 또는 유화라고 합니다. 영어로는 '오일 페인팅oil painting'이라 적지요. 기름에 갠 물감을 사용하는 방식은 고대 그리스시대에도 있었지요. 그런데 기름이 빨리 마르지 않는다는 단점 때문에 불편했습니다. 그러다가 15세기 무렵 반 에이크 형제가 물감을 빨리 건조시키는 기술을 개발하였고, 그로 인해 유채화가 급속도로 퍼지게 되었습니다. 16세기 이후에는 거의 모든 화가들이 유성물감을 사용하게 되었지요. 서양화의 주재료인 '캔버스와 유채'는 16세기 이후에 본격적으로 사용되었다고 보면 됩니다. 약 500년 정도의 역사를 갖는 셈입니다.

3 _____ 우리 옛 그림의 주재료는 좀더 거슬러 올라갑니다. 「세한도」에는 '지본수묵'이라고 적혔지요? '종이 지

紙, 바탕 본本, 물 수水, 먹 묵墨', 즉 '종이 바탕에 먹물을 써서 그렸다'는 뜻입니다. 「세한도」는 '추운 시절을 그린 그림'이라는 뜻입니다. 추사 김정희가 제주도로 유배 가 있던 시절에 그렸거든요. 모진 고생을 하던 차에, 물심양면으로 도와주던 제자 이상적에게 고마운 마음을 표한 그림으로, 특히 먹물과 종이의 특성을 잘 살린 작품으로 평가되지요.

「세한도」처럼 많은 우리 옛 그림들은 먹과 물만을 사용하여 그렸습니다. 그러기에 수묵화라고 부르지요('먹그림' 또는 '묵화'라고도 합니다). 먹을 뜻하는 '묵'자를 자세히 보면 '검을 흑黑'자와 '흙 토土'자로 이루어져 있습니다. 땅속에서 나온 검은 흙, 즉 흑연이나 석탄으로 만들었거든요. 나중에는 좀더 질 좋은 원료인 그을음을 사용하게 되지요. 이때가 중국 한나라 때였으니 먹의 역사는 약 2000년 정도 되는군요.

종이는 중국 후한대의 인물 채륜이 만들었다고 전해집니다. 이후 점차 좋은 품질로 개량되었는데 당나라 때 닥나무 껍질로 완벽한 품질의 종이를 만들게 됩니다. 이걸 '닥나무 저楮'자를 써서 '저지楮紙'라고 불렀지요. 먹이 잘 스며들고 번짐이 좋은 성질이 있어 먹과 최적의 결합을 이루게 됩니다. 당나라 때 수묵화가 발전하기 시작한 것도 저지의 발명 때문이지요. 먹과 종이가 함께 (우리나라를 포함한) 동양 그림의 주재료로 쓰이게 된 건 약 1400년 정도 되는 셈입니다.

4 _____ 이렇듯 동·서양의 그림은 바탕이 되는 재료를 서로 완전히 다른 걸로 선택했습니다. 캔버스는 억센 반면 종이는 매우 부드럽습니다. 수묵화는 먹을 물에 갈아야 하고 유화는 물감을 기름에 섞습니다. (물과 기름은 상극인 물질이지요.) 물감은 색깔이 다양한데 먹은 단색입니다. 이런 재료를 사용한 결과 수묵화와 유화는 전혀 다른 성격의 그림으로 진화를 거듭하게 되었지요.

다양한 색을 쓰는 유화는 표현이 자유롭습니다. 기름을 섞기 때문에 색이 선명하고 무게감도 있지요. 물감이 마른 뒤에 다시 그 위에 두텁게 칠해 오돌토돌한 재질감이 도드라집니다. 덕분에 유화는 광택이 나고 재질감이 뚜렷하며 색깔까지 화려해서 사람들의 눈을 한순간에 잡아끄는 매력이 있습니다. 대단히 육감적이고 동물적인 그림이라고나 할까요.

반면에 수묵화는 검은색뿐입니다. 다양한 표현은 애초에 불가능하고 오로지 선의 굵기나 먹의 농담(옅고 짙은 정도)에 의지해야 하지요. 더구나 덧칠을 해도 유화 같은 질감을 낼 수 없기에 아주 평면적인 그림이 됩니다. 어떻게 보면 참 심심한 그림입니다. 한순간에 사람들의 눈길을 잡아끄는 매력이 없지요. 매우 담백하고 정적인 그림에 가깝지요. 물론 우리 옛 그림에도 채색화는 있습니다. 궁궐이나 절의 단청, 궁중기록화인 「의궤도」, 그리고 「책가도」의 화려한 색채와

장식성은 외국인들이 더 감탄할 정도거든요. 그렇지만 이건 예외이고 우리 그림의 주류는 수묵화로 봐야 하지요.

결국 재료의 차이가 두 그림의 표현 방식을 바꾸고, 나아가 작품 내용이나 정신세계까지 제어하게 됩니다. 물질적 하부구조가 정신적 상부구조를 결정했다고나 할까요. 그림의 본질이 달라진 거지요. 「이삭줍기」와 「세한도」가 그렇게도 달라 보이는 까닭이 바로 여기서 온 겁니다.

한마디로 우리 옛 그림은?
오묘한 '선의 예술'

1 서양화와 우리 옛 그림은 칠하는 붓에서도 차이가 두드러집니다. 서양화의 붓은 털 길이가 짧고 납작하며 끝이 뭉툭합니다. 선을 긋기보다는 색칠하기에 훨씬 유리한 모양이지요. 색칠하는 면에 중점을 둔 겁니다. 우리 붓은 생김새가 전혀 다릅니다. 털이 길고 끝이 뾰족한 원뿔 모양이거든요. 채색보다는 선 긋기에 특화된 도구지요. 털이 길다보니 먹물을 많이 흡수하여 옅고 진하기의 조절이 가능하며, 끝이 뾰족하기 때문에 섬세하면서도 굵기가 다양한 형태의 선을 그을 수 있습니다. 따라서 우리 옛 그림은 '면'보다는 '선'이 훨씬 도드라져 보이지요.

우리 옛 그림을 한마디로 말하라면 저는 서슴없이 '선의 예술'이라고 대답하겠습니다. 옛 그림의 면면을 천천히 떠

올려보세요. 산수화, 풍속화, 사군자, 초상화…… 대개의 작품이 선을 주된 표현 양식으로 삼았을 겁니다. 색칠을 해도 기어코 윤곽선을 그린 다음 그 안에 칠을 하거든요. 선에 대한 일종의 강박관념까지 드러냅니다. 물론 서양화에도 선은 있습니다. 화가들은 처음 밑그림은 연필을 사용해 선으로 형태를 그리겠지요. 하지만 채색이 끝나고 나면 선은 모두 지워집니다. 오로지 면과 면이 만나는 경계가 자연스러운 선의 형태로 나타날 뿐입니다. 서양 그림을 '칠하는' 작업이라고 한다면, 우리 그림은 '긋는' 작업이라고 해도 무리가 없습니다. 실제로 작품을 비교해보면 우리 옛 그림의 선이 서양화에 비해 얼마나 도드라져 보이는지 알 수 있지요.

2⎯⎯⎯⎯ 「미인도」는 곱고 가녀린 조선 여인의 아름다움을 잘 표현했다는 평을 듣는, 우리 옛 그림 중에서도 수작으로 꼽힙니다. 솔직히 저는 「미인도」라는 제목이 썩 마음에 들지는 않습니다. 왜 그런고 하니, 이 그림은 초상화이기 때문입니다. 아시다시피 조선시대에는 수많은 초상화가 제작되었습니다. 얼마나 성행했는지 조선을 '초상화의 왕국'이라는 말로 정리해버리는 미술사가들이 있을 정도라니까요. 지금도 조선시대에 그려진 수많은 초상화가 전해져 초상화 왕국이라 불리던 당시의 영광을 증명해주고 있지요.

초상화 제목은 대부분 그 사람의 이름을 따서 붙입니다.

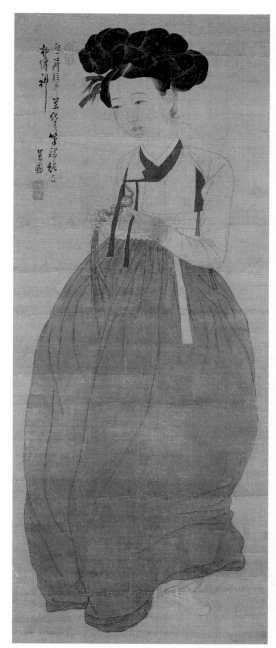

신윤복, 「미인도」

비단에 채색, 113.9×45.6㎝,
간송미술관

예를 들면 「황현 초상」「서직수 초상」 이런 식이지요. 간혹 이름을 모르는 사람이 있으면 그냥 '초상'이라거나 '무명 초상'이라고 부르기도 합니다. 만약 그 사람의 신분이 사대부라면 '사대부 초상' 이러면 되고요.

「미인도」의 여인도 마땅히 그런 식으로 제목을 붙여야 합니다. 이름을 모르니 그냥 '초상' 또는 '무명 초상'이라고 하면 된다는 말입니다. 아니면 '여인 초상' 정도로 불러도 되고요. 그런데 굳이 '미인도'라는 제목을 썼습니다. 그건 100퍼센트 남성의 시각으로만 바라보았기 때문입니다. 여인을 오직 아름다움으로 포장된 상품으로만 여긴 거지요. '미인도'라는 제목을 붙이는 순간, 여인은 남성의 눈에 비친 눈요깃감으로 전락해버린 겁니다. 반대로 생각해볼까요. 이름 없는 남성 초상화 중에서 '미남도'라는 제목이 붙은 걸 본 적이 있습니까? 그랬다간 큰일 나겠지요. 남자(선비)를 모독한다고 말이죠. 그렇다고 이 여인이 정말 조선시대를 대표하는 미인이 맞는지도 불분명합니다. 화가 신윤복조차 그림 어느 곳에도 미인이라는 말을 쓰지 않았거든요. 대신 그림 속에는 이런 글이 적혔습니다.

盤薄胸中萬化春 (반박흉중만화춘)
筆端能與物傳神 (필단능여물전신)

가슴 속에 서리고 서린 봄별 같은 정
붓끝으로 어찌 마음까지 그려냈을까

생김새는 물론 여인의 마음속까지 그대로 그려냈다는, 신
윤복이 자신의 그림 솜씨를 스스로 칭찬한 내용이 적혀 있
을 뿐입니다. 어디에도 미인이라는 말은 보이지 않지요. 결
과론적으로 보면 「미인도」라는 제목은 '신의 한수'가 되었
습니다. 졸지에 주인공은 조선의 미를 대표하는 여인으로
자리잡게 되었거든요. 덕분에 한국미술 사상 둘째가라면 서
러워할 만큼, 관객 동원 능력을 지닌 여주인공으로 자리매
김했지요. 「미인도」는 현재 간송미술관이 소장하고 있는데
전시회가 열리는 날이면 뭇사람들의 발길이 늘어서는 것도
모두 그녀를 한 번 더 보고자 하는 간절한 마음 때문입니다.
제목이 주는 효과가 컸지요.

3 ____ 쓸데없는 이야기가 길어졌군요. 그림을 보겠
습니다. 여인의 모습을 구석구석 잘 살펴보면, 대부분 '선'으
로 '그어'서 완성했다는 걸 쉽게 알아차릴 수 있습니다. 좁
은 어깨부터 급하게 휘는 팔꿈치까지, 오로지 선으로만 그
었습니다. 모든 저고리의 형태를 윤곽선으로 짰고, 동정 깃
이나 소매 주름도 모두 선으로 표현했잖아요. 치마 역시 일
단 윤곽선을 그은 다음 옥색으로 칠했습니다. 마치 선이 면

을 가두어둔 느낌이지요. 치마 주름 역시 모조리 선으로만 잡았습니다. 허리춤의 촘촘한 주름은 말할 것도 없고요.

인체라고 다르지 않습니다. 얼굴 윤곽부터 확실한 선으로만 그렸잖아요. 눈썹, 눈, 코, 입, 귀는 물론 인중까지 모두 선으로 만들었습니다. 머리카락도 좀 보세요. 살짝 휘날리는 살쩍(관자놀이와 귀 사이에 난 머리털)과 동백기름을 발라 곱게 빗은 머리카락도 한 올 한 올 직접 그렸거든요. 그림 속 여인은 '선의 집합체'가 되었습니다.

다음에 볼 「오송빌 백작부인」은 프랑스 화가 장 오귀스트 도미니크 앵그르Jean Auguste Dominique Ingres, 1780~1867의 작품입니다. 오송빌 백작의 부인 '루이즈 드 브로이'의 모습을 3년의 작업 끝에 1845년에야 비로소 완성한 초상화이지요. 「미인도」가 미지의 인물이라면 이 주인공은 정체가 확실합니다. 브로이는 책도 몇 권 쓴 작가로 자유분방한 여성이었다지요. 그래서 그런지 뻐딱한 자세로 턱을 받쳐 든 모습에서 도도함이 느껴지는군요.

이 그림은 마치 살아 있는 사람을 보듯 입체감이 돋보입니다. 백작부인은 벽난로에 슬쩍 기댔는데, 그 위에 놓인 오페라 관람용 안경과 몇 장의 명함이 사실감을 더해줍니다. 화려한 꽃과 도자기의 세세한 문양도 매우 정교합니다. 게다가 거울에 비친 뒷모습까지 그려냄으로써 입체의 완벽함을 더했지요. 무엇보다 푸른색 드레스가 볼 만합니다. 빛의

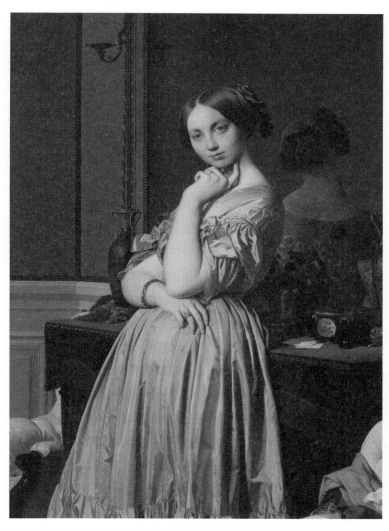

장 오귀스트 도미니크 앵그르, 「오송빌 백작부인」

캔버스에 유채, 131.8×92cm,
1845년, 뉴욕 프릭컬렉션

강약에 따른 미묘한 색감의 차이가 잘 드러나 있어 옷감의 감촉마저 느껴질 정도거든요. 움직일 때마다 옷감이 슬근슬근하는 소리가 들려올 것만 같잖아요.

이 그림은 「미인도」와 달리 의도적으로 그은 선이 하나도 없습니다. 배경에 깔린 물건이나 사람 얼굴, 옷 모두 오로지 색의 짙고 연함, 밝고 어두움만으로 표현했거든요. 이 그림은 선이 아니라 '면의 집합체'가 되었습니다.

4　　　　　각각 선과 면의 집합체로 이루어진 「미인도」와 「오송빌 백작부인」. 혹시 "누가 더 잘 그렸냐"는 얄궂은 호기심을 가진 분들도 있겠지요. 공교롭게도 두 그림을 나란히 세우고 비교하게끔 만든 전시회가 있었습니다. '길 위의 인문학'은 중학교 2학년을 위한 미술 체험 프로그램입니다. 먼저 학교를 방문하여 우리 옛 그림에 대한 강연을 한 다음, 나중에 직접 전시회도 관람하는 그런 활동이었거든요. 처음 학교를 방문했던 때가 하필 5교시였습니다. 점심을 먹은 학생들이 운동장에서 한바탕 뛴 후라 강연장은 땀 냄새로 진동하고 졸기에도 딱 좋은 시간. 더구나 '고리타분한' 옛 그림 강연이니 그야말로 최악의 상황이었지요.

여러분이 짐작하는 그대로였습니다. 처음에는 "뭘까?" 하는 호기심에 잠깐 눈을 반짝이던 학생들은 시간이 지나자 몸을 비틀기 시작하더니, 곧이어 비몽사몽간을 헤매는지라

제가 큰 곤욕을 겪었지요. 며칠 뒤에는 학생들과 함께 직접 전시회를 찾았습니다. 동대문디자인플라자에서 열린 〈간송문화전 6부-풍속인물화〉였지요. 당연히 학생들은 학교 강연보다 훨씬 큰 관심을 보였더랬지요. 「미인도」를 비롯한 신윤복의 풍속화들이 전시회를 꽉 메웠거든요. 역시 그림 공부는 현장을 찾아가야 한다는 사실을 새삼 깨닫는 순간이었습니다.

전시회에서 아이들이 유달리 관심을 보인 작품이 있었습니다. 아쉽게도 우리 옛 그림이 아니라 미디어 예술가 이이남의 「미인도와 오송빌 백작부인」이었습니다. 이게 어떤 내용이냐 하면, 「미인도」와 「오송빌 백작부인」을 영상으로 만들어 나란히 걸어놓은 뒤, 잠깐의 시차를 두고 그림 속 두 여인이 서로 옷을 바꿔 입는 그런 작품이었습니다. 진열장 속에서 얌전히 있는 그림보다 시시각각 변하는 비디오 작품의 특성상 학생들이 관심을 보이는 것은 당연했지요. 아주 간단한 조작의 영상이었는데도 학생들은 한동안 그 앞에 서서 떠날 줄 몰랐습니다. 두 여인의 옷이 완전히 바뀌는 순간 가벼운 감탄사를 내뱉는 녀석들도 있었지요.

신윤복이나 앵그르는 서로 비슷한 시대를 살았고, 둘 다 여인을 전문적으로 그린 화가였으며, 실제로 그림 속 여인을 사랑했다는(?) 공통점이 있습니다. 작품 역시 서로 비슷한 색깔의 치마에다 주름이 졌다는 특징도 닮았지요. 이이

이이남, 「미인도와 오송빌 백작부인」

LED TV 55인치×2, 4분 50초, 2016년

남은 동·서양을 대표하는 여인들이 옷을 바꿔 입음으로서 두 세계 간의 소통을 이야기하려 했는지도 모르겠네요. 아무튼 두 여인이 바꿔 입은 옷을 보니 서로 잘 어울린다는 생각도 잠깐 들었습니다.

그런데 집에 돌아와 찍어놓은 사진을 보노라니 뭔가 어색한 점이 있었습니다. 오송빌 백작부인이 바꿔 입은 한복은 괜찮은데(아니, 드레스보다 한결 신선해보이고 맞춤복처럼 잘 어울렸습니다), 조선 여인이 드레스를 입은 모습은 무척 거슬렸거든요. 혹시 저만 그런 생각을 하는가 싶어 여성분들을 대상으로 한 강연에서도 사진을 보여주었더니 대부분 그렇다고 고개를 끄덕여주셨습니다. 왜 그런 느낌이 들었을까요? 이게 선과 면의 차이라고 생각합니다.

선은 근원적이고 초보적인 표현 방식입니다. 어린아이도 처음 연필이나 크레파스를 잡으면 대부분 선으로 된 그림을 그리기 시작하잖아요. 고대의 동굴벽화나 암각화 역시 주로 선으로 되었잖습니까. 선이 좀더 시원적이고 면은 그 다음의 차원이라는 말입니다. 결국 선은 어디에 어떻게 그려도 잘 어울리게 되지요.

보십시오. 백작부인의 얼굴은 전부 면이 중심입니다. 여기에 선으로 된 조선의 옷을 입혀도 별 무리가 없어 보입니다. 반대로 미인도의 얼굴은 선이 중심입니다. 그런데 여기에다 갑자기 2차원적인, 면으로 된 옷을 입혀버리니 사뭇

어색하게 보이는 겁니다. 선의 예술인 우리 옛 그림과 면의
예술인 서양화의 차이가 분명하게 드러나는 장면이지요.

5 「달마도」는 김명국金明國, ?~?이 그렸습니다.
유명세로 치면 「미인도」 못지않은 작품이지요. 저도 학창
시절 미술 교과서에서 이 그림을 보고 첫인상이 너무 강렬
해서 오랫동안 머릿속을 떠나지 않았지요. 주인공의 우락부
락한 생김새도 특이했거니와 겨우 몇 가닥의 선만으로 완
성한 간단한 그림이라 그랬던 것 같습니다.

　김명국은 조선 중기에 활동했던 화가입니다. 통신사의 일
행으로 일본에도 두 번이나 파견되었을 정도로 그림 솜씨가
괜찮았지요. 일본에 갔을 때는 그의 그림을 구하려고 몰려
드는 사람들 때문에 쉴 틈이 없어 지친 나머지 울려고 했다
는 일화까지 있습니다. 오죽 솜씨가 좋았으면 신필神筆이라
는 별명까지 얻었겠습니까. 다만 술을 너무 좋아한 나머지
술기운이 올라야만 붓을 드는 경우가 많았답니다. 그래서
아호조차 '술 취한 늙은이'를 뜻하는 '취옹醉翁'이었으며, '술
에 미친 사람'이라는 뜻의 '주광酒狂'이라는 별명까지 얻었지
요. 술기운이 오른 몽롱한 상태에서 어떻게 꼼꼼한 붓질이
가능하겠습니까. 그저 붓 가는 대로 손을 맡긴 채 본능적으
로 휘두르는 필력이 있어야만 가능하지요. 「달마도」는 본능
적으로 휘두른 선의 묘미를 단적으로 보여주는 작품입니다.

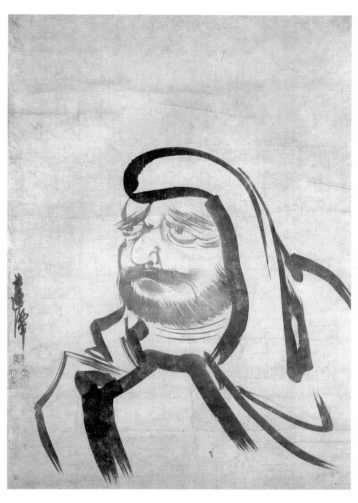

김명국, 「달마도」

종이에 수묵, 83×57cm,
17세기경, 국립중앙박물관

달마 스님은 인도 태생으로 나중에 중국으로 건너와 선불교를 만든 분입니다. 선불교는 교리보다는 순간적인 깨달음을 중요시하는 종교이잖습니까. 깨달음을 얻기 위한 힘든 수행은 상상을 초월하지요. 그러다보니 10년 동안 눕지 않고 앉아 있었다느니, 벽만 쳐다보았다느니, 혹은 잠들지 않으려고 턱밑에 칼을 세워놓았다느니 하는 초인간적인 무용담들까지 전해올 정도거든요. 이런 힘든 수행을 감내하다보면 어느 순간 깨달음이 눈앞에 아른거리는데 이걸 놓치지 않고 확 낚아채는 순간 성불하는 겁니다.

「달마도」는 이런 선불교 사상과 똑 닮은 그림입니다. 기껏해야 5분 남짓 될까요. 그 짧은 시간에 화가는 먹물을 잔뜩 묻힌 붓을 들고 손에 힘을 주었다 뺐다 하면서 '굵고 가늘기' '옅고 진하기'를 자유자재로 조절하며 순식간에 완성했거든요. 온갖 잡다한 걸 떨쳐내고 오직 필수불가결한 몇 가닥의 선만으로 달마 스님의 내면을 표현한, 이른바 깨달음의 경지에 이른 그림이지요.

「달마도」에는 우리 옛 그림의 중요한 특징이 또하나 들어있습니다. 서양화는 물감을 덕지덕지 덧칠해서 작품을 완성해나가잖아요. 덧칠의 효과가 그림을 더욱 풍성하게 해주거든요. 하지만 우리 옛 그림은 그렇지 않습니다. 한 번 그리면 그만이지요. 「달마도」는 일말의 동요나 주저함 없이 단 한 번의 붓질로 대상을 낚아챈 그림입니다. 한 번 그리면 끝

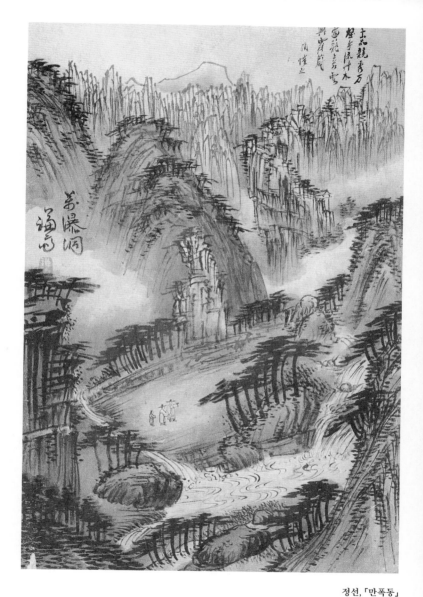

上下競秀万

壑争流外水

萬瀧喬喬雲

洲崖藏

萬瀑洞

정선, 「만폭동」

종이에 담채, 56×42.8cm,

간송미술관

이라는 일필휘지의 극명한 예를 보여주지요.

「만폭동萬瀑洞」은 금강산 여행의 핵심인 만폭동 계곡을 그린 작품입니다. 금강산의 비경이야 두말해서 무엇하겠습니까만, 그중에서도 만폭동은 경치가 빼어나 많은 문인들도 찬사를 아끼지 않았던 곳이지요. 정철은 「관동별곡」에서 "백천동 곁에 두고 만폭동 들어가니, 은 같은 무지개 옥 같은 용의 초리, 섯 돌며 뿜는 소리 십리에 잦았으니, 들을 제는 우레더니 보니까 눈이로다"라고 노래했습니다.

정철의 노래대로 만폭동은 금강산의 모든 물이 모여드는, 우레 같은 물소리가 장관인 곳입니다. 주위는 온갖 봉우리가 병풍처럼 둘러쌌고 우거진 수풀과 기기묘묘한 바위들이 도열해 있지요. 그 사이를 물이 요란스런 소리를 내며 헤집고 다녀 사람들의 정신을 쏙 빼앗아놓지요. 정선은 그런 압도적인 풍경과 물소리를 오로지 선으로만 그려냈습니다. 맨 위쪽의 우뚝 솟은 비로봉은 우직한 한 가닥의 선으로, 그 밑에 병풍처럼 도열한 수많은 봉우리는 위에서 아래로 단숨에 쭉쭉 내려 그었습니다. 낮은 산이며 물가에 선 소나무 줄기는 세로로 쭉 그었고, 잎은 가로로 쓱쓱 두텁게 그렸지요. 폭포 아래 모여든 물줄기는 S자 모양을 그리며 소용돌이치는군요.

선의 향연! 정선은 마치 오케스트라의 지휘자라도 되는 양 붓을 지휘봉처럼 휘두르며 선의 강약을 조율했습니다.

그림이 아니라 차라리 음악에 가깝습니다. 수많은 선들은 오선지 위에 그려진 음표처럼 높낮이도 다르고 굵기와 길이도 달라 리듬감마저 느낄 수 있지요.

6 _____ 「무동」 역시 선의 묘미가 도드라지는 작품입니다. 이 그림은 북, 장구, 향피리, 세피리, 대금, 해금으로 이루어진 '삼현육각'의 장단에 맞춰 신명나게 춤추는 소년을 그렸습니다. 지금은 돌아가신 미술사학자 오주석 선생이 『한국의 미 특강』이라는 책에 썼듯이 선의 묘미가 거의 마술의 경지에 도달한 그림이지요.

기껏해야 A4용지 정도밖에 안 되는 작은 그림. 아래 구석에 치우쳐진 소년의 크기는 가로, 세로 10센티미터밖에 되지 않습니다. 그렇지만 춤추는 소년을 표현한 선은 변화무쌍합니다. 굵었다가 가늘어지고, 뭉툭했다가 뾰족해지고, 먹물을 듬뿍 머금은 선이 있는가 하면 몽당붓으로 칠한 듯 밭은 선도 있습니다. 게다가 여러 선이 겹치고 엉키고, 자유분방하다 못해 제멋대로입니다. 의도적으로 그리는 게 아니라 그저 손가는 대로 붓을 놀린 거지요.

「미인도」의 반듯한 선, 「달마도」의 호방한 선, 「만폭동」의 현란한 선, 그리고 「무동」의 자유분방한 선. 제각기 다른 선으로 그림마다 특징을 잘 살려냈지요.

각자의 개성이 듬뿍 담긴 선의 묘미는 하루아침에 이루

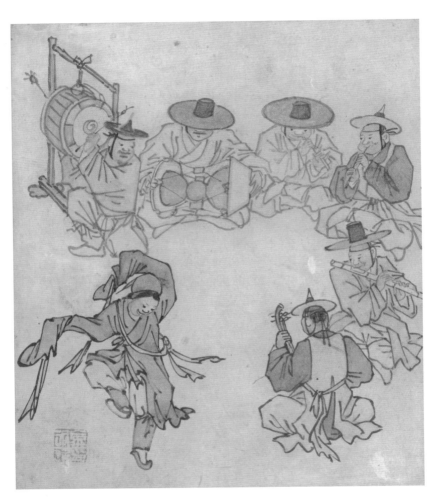

김홍도, 「무동」

종이에 담채, 26.8×22.7cm,
『단원풍속도첩』에 수록, 보물 제527호, 국립중앙박물관

어진 게 아닙니다.

김홍도는 물론 김명국, 신윤복은 모두 도화서 출신이었습니다. 도화서는 그림 그리는 관청이었는데, 말이 좋아 예술이지 사실 나라에서 필요한 온갖 잡다한 그림을 생산해내는 작업장 같은 곳이었습니다. 사군자, 산수화, 초상화, 풍속화는 물론, 지도, 도자기 그림, 심지어 책에다가 글을 바르게 쓰도록 줄긋는 일까지 도맡아 했거든요. 때에 따라서는 비슷한 그림을 하루에 수십 점 그리는 날도 흔했을 겁니다. 평균 잡아 하루 열 점씩 그렸다손 치더라도 1년이면 3000여 점, 10년을 근무한 화원은 무려 3만여 점을 그린 셈입니다. 20대 초반에 도화서에 들어온 신출내기 화원이 30대 초반에 이르면 오늘날 화가들이 상상할 수조차 없는 무지막지한 연습을 자연스레 거치게 되는 거지요. 솜씨가 늘지 않을 수 없는 구조입니다. '선의 예술'이라는 옛 그림의 특징이 그냥 우연히 탄생한 게 아니었지요.

그림과 글씨는 한 뿌리에서 나왔다
서화동원

1 우리 옛 그림을 처음 본 서양인들은 상당히 특이한 점을 발견하게 될 겁니다. 그건 '그림 속에 글씨가 적혀 있다'는 점입니다. 이는 매우 놀라운 사실입니다. 그림과 글씨는 별개의 예술 장르인데 같이 섞여 있기 때문이지요. 서양화에는 이런 그림을 거의 찾아볼 수 없습니다. 그림 그리는 용구(붓)와 글씨 쓰는 용구(펜) 자체가 완전히 다르거든요.

우리는 어떤가요? 그림을 그릴 때나 글씨를 쓸 때나 똑같이 붓을 씁니다. 필연적으로 글씨가 그림 속에 들어가게끔 설계되어 있는 겁니다. (우리 그림은 선의 예술이라고 했잖습니까. 글씨 또한 선의 형태로 되어 있지요.) 또하나 생각할 점은 그림 속에 빈 공간이 많다는 사실입니다. 그림 속에 빈

곳이 있다는 건 다른 부차적인 게 들어갈 여지를 주는 셈입니다. 그게 바로 글씨이지요.

물론 처음에는 그림 속에 글씨를 쓰는 게 일반적이지는 않았습니다. 조선 초기 작품인 「몽유도원도」를 보더라도 글씨가 적혀 있지 않거든요. 그런데 학문을 하는 선비들, 즉 문인들이 그림을 그리게 되면서부터 글씨가 들어앉게 되었지요. 그림과 글씨를 기어코 한 몸으로 만들어버린 겁니다.

2　　　　　옛날에는 그림을 서화書畵라고 불렀습니다. '글씨 서書' '그림 화畵', 옛 그림을 가리키는 용어부터가 글씨와 그림을 함께 아우르는 말입니다. 그래서 서화동원書畵同源이라는 말까지 생겨났지요. 글씨와 그림의 뿌리는 같다는 말입니다.

글씨가 적힌 그림은 세 가지로 나뉩니다.

○ 그림이 주가 되고 글씨가 종이 되는 경우
○ 반대로 글씨가 주가 되고 그림이 종인 경우
○ 글씨와 그림이 따로 분리된 경우

이재관李在寬. 1783~1837의 「오수도午睡圖」는 첫번째 경우입니다. '오수'를 우리말로 풀이하면 낮잠이라는 뜻이니 제목을 '낮잠'으로 바꿔도 되겠지요.

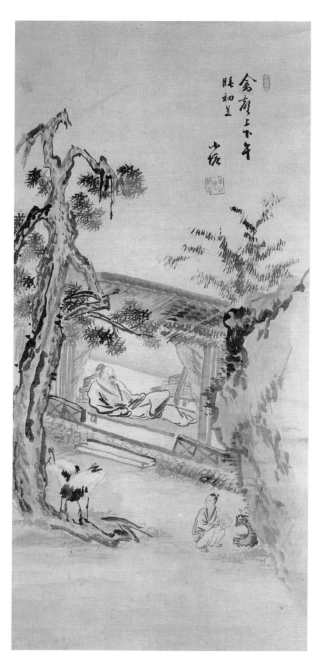

이재관, 「오수도」

종이에 수묵담채, 122×56c[m]
19세기 초, 삼성미술관리움

그림 내용은 간단합니다. 풀로 지붕을 엮은 집 안에서 수염이 긴 선비 한 사람이 책 더미에 등을 비스듬히 기댄 채 잠이 들었습니다. 집 바깥에는 동자 녀석이 화로에 찻주전자를 올려놓고 찻물을 끓이는 중입니다. 선비가 깨어나면 차부터 한 잔 드려야 하거든요. 동자의 눈길이 딴 곳을 향했습니다. 녀석의 눈길을 따라가보니 소나무 아래, 정수리에 빨간 점이 찍힌 단정학 한 쌍이 서 있군요. 예로부터 학은 고상한 인품을 상징하는 동물이잖아요. 덕분에 자칫 나태할 뻔한(?) 그림이 품격을 유지했습니다.

보면 볼수록 마음이 참 편안해지는 그림입니다. 책을 읽다가 잠깐 풋잠이 든 선비의 모습과 눈길은 딴 데 준 채 한가로이 찻물을 끓이는 아이를 통해 일상의 고단함에서 벗어난 한가로운 분위기를 자아내고 있거든요. 그림을 잘 모르는 사람이 보아도 그림 속 선비처럼 번잡한 세상사에서 벗어나 달콤한 낮잠에 한 번 푹 빠져보고 싶다는 충동을 일으키지요.

지금은 돌아가신 법정 스님께서 좋아하신 작품으로도 꽤나 유명합니다. 법정 스님은 생전에 이 그림에 홀딱 반해 작품이 전시된 덕수궁의 〈한국미술 특별전〉을 세 차례나 찾았다지요. 집에 돌아와서는 샘물을 길어다 그림의 분위기와 똑같이 흉내 내어 차를 달여 마시기도 했고, 이 그림이 우표로 발행되자 한꺼번에 100장이나 사두기도 했답니다. 무소

유를 주장하신 분이 우표를 100장이나 사재기(?) 할 정도로
보는 사람을 매료시키는 그림이었지요. 여기에도 아래, 위
로 빈 공간이 많습니다. 그냥 빈 곳으로 두기 아까웠나봅니
다. 기어코 글씨를 10자나 적어 두었습니다.

새 울음 오르락내리락
낮잠이 스르르 오려 하네

마지막 두 글자 '소당'은 화가 이재관의 호입니다. 오른쪽
위에 살짝 넣은 글, 그림의 톤과 잘 어울리도록 비슷한 필체
로 썼습니다. 중국 남송의 나대경羅大經. 1196~1242이 지은 「산
정일장山靜日長」의 한 구절이지요. '산정일장'은 산이 고요하
고 해는 길다는 뜻입니다. 고요한 산속에 살면서 시간이 아
주 느리게 간다는 뜻이니 자연에 파묻혀 사는 여유로움을
읊은 글이지요. 일부를 소개하면 대강 이런 내용입니다.

내 집은 깊은 산속에 있어 매년 봄이 가고 여름이 올 때
면 푸른 이끼가 섬돌에 차오르고 떨어진 꽃잎이 길바닥
에 가득하네. 찾아와 문 두드리는 사람 없고 소나무 그
림자 들쑥날쑥한데 새소리 위아래로 오르내릴 제 낮잠
이 막 드네. (깨어나면) 산골 샘물 긷고 솔가지 주워 와
쓴 차를 끓여 마시네.

워낙 유명한 글이라 많은 화가들이 그림의 소재로 삼았
지요. 이재관도 「산정일장」의 내용을 그대로 그림으로 옮겼
습니다. 자연에 파묻혀 사는 즐거움은 당시 지식인들의 로
망이었거든요. 실제로 이루지 못한 꿈을 그림으로나마 달래
려 했던 겁니다.

3 _____ 두번째는 글이 주가 되고 그림이 딸린 경우
입니다. 「매화쌍조도梅花双鳥圖」는 '매화나무에 앉은 새 한 쌍'
이라는 뜻입니다. 우리가 너무나도 잘 아는 인물, 다산茶山
정약용丁若鏞. 1762~1836의 솜씨지요. 그림은 퍽이나 단순합
니다. 위쪽에 꽃이 핀 매화나무 가지에 앉은 새 두 마리를
그렸고 글씨는 아래쪽에 적었습니다. 아까 본 「오수도」와
달리 글씨 부분이 훨씬 많은 비중을 차지하고 있군요. 아니,
서예작품에다 살짝 그림을 얹은 듯한 느낌마저 듭니다.
글씨부터 먼저 볼까요. 왼쪽의 조그마한 글씨와 오른쪽의

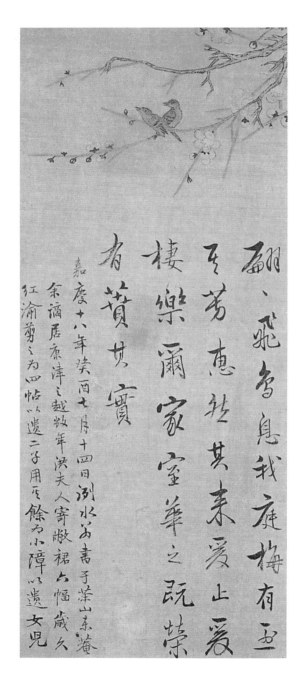

정약용, 「매화쌍조도」

비단에 채색, 44.7×18.5cm,
1813년, 고려대학교박물관

큼직한 글씨로 나뉘어져 있군요. 왼쪽에 조그맣게 쓴 글씨는 흔히 관지라고 일컫지요. 그림을 그린 까닭을 적은 글입니다. 한자 원문은 생략하고 그냥 뜻만 가져다 풀어보겠습니다. 저도 잘 읽지 못하는 글씨가 많거든요.

> 가경 18년, 계유년 7월 14일, 열수 늙은이가 다산의 동암에서 썼다. 내가 강진으로 귀양 온 지 여러 해가 지나자 아내 홍씨가 낡은 치마 여섯 폭을 부쳐왔다. 세월이 오래 지나 붉은 빛이 다 바랬기에, 이걸 잘라 서첩 네 책을 만들어 두 아들에게 주고 나머지는 작은 족자로 만들어 딸에게 보낸다.

가경嘉慶은 청나라 인종 가경제의 연호로 1796년에서 1820년까지 25년간 쓰였습니다. 지금이야 서기연호(예수가 태어난 해를 1년으로 셈해서 쓰는 연호)를 쓰는 게 일반화되었지만 조선시대에는 중국 연호를 사용했거든요. 가경 18년, 즉 계유년은 1813년입니다. 열수는 한강의 옛 이름을 가리킵니다. 당시 정약용의 집이 북한강변(현재 경기도 남양주군 조안면 능내리)에 있었거든요. 열수는 곧 정약용 자신을 뜻합니다.

정약용은 금지되었던 천주교를 믿었던 전력이 있었지만 정조 임금이 워낙 아꼈던지라 쉬쉬하며 넘어갔는데, 정조가

돌아가시자마자 이듬해인 1801년 이를 트집 잡혀 11월에 전남 강진으로 유배를 가게 되었지요. 동암은 유배된 정약용이 거처하던 곳입니다. 흔히 다산초당으로 알려졌지요.

이 글을 1813년에 썼으니 정약용이 귀양살이를 시작한 지 어느덧 13년째 되던 해입니다. 이때 서울에 있던 정약용의 부인(홍씨 부인, 이름은 혜완으로 알려졌습니다)이 시집올 때 가져온 다홍치마 여섯 폭을 보내옵니다. 정약용과 결혼할 때 입었던 치마였습니다. 거의 40년 동안 보관했던지라 색도 많이 바래서 치마로는 쓸모가 없었지만 그냥 버리기 아까워 보냈겠지요. 정약용은 이걸 살뜰하게 사용합니다. 우선 치마폭을 정성스럽게 잘라 얇은 책을 만든 다음, 여기에 교훈이 될 만한 이야기(보는 사람 입장에서는 깨알 같은 잔소리)를 적어 두 아들에게 보냅니다. 서울에는 두고 온 2남 1녀의 자식이 있었거든요. 10년 이상을 떨어져 살았던지라 아비 없이 크는 자식들이 얼마나 걱정이 되었겠습니까. 이 책은 『하피첩霞帔帖』이라 이름 붙였습니다. 하피는 다홍치마의 다른 말이거든요. (『하피첩』은 후손들이 잘 보관해오다 6·25동란 중에 사라지고 말았는데, 얼마 전 어느 폐지 줍는 할머니의 수레에 놓였던 걸 눈 밝은 사람이 우연히 발견하여 세상에 다시 알려지게 되었습니다. 그 후 몇 사람의 손을 거친 다음, 마지막으로 국립민속박물관에서 7억5000만 원에 사들여 영원히 국가의 자산이 되었지요.)

정약용은 책을 만들고 남은 자투리 치마도 버리지 않았습니다. 이번에는 딸을 위해 썼습니다. 앙증맞은 새와 매화 가지를 그리고 시와 편지글을 적어 딸에게 보냈거든요. 그게 이 그림 「매화쌍조도」입니다.

이번에는 큼직한 글씨로 적힌 곳을 볼까요.

有貴其實	棲樂爾家室華之旣榮	其芳惠然其來爰止爰	翩々飛鳥息我庭梅有烈

유분기실	서낙이가실화지기영	기방혜연기래원지원	편편비조식아정매유열

읽기 쉽게 연과 행을 맞추어 배열하면 아래와 같습니다. 한 번 소리 내어 읽어보십시오. 글자 수가 네 자씩 딱 맞아떨어져 입에 착착 감기거든요.

翩々飛鳥 펄펄 날던 저 새
息我庭梅 내 집 뜰 매화가지에 앉았네.
有烈其芳 그윽한 매화 향기를

惠然其來　반갑게 찾은 것인가.

爰止爰棲　여기 머물러 둥지 틀어 살면서

樂爾家室　네 가족끼리 즐겁게 지내렴.

華之旣榮　꽃도 벌써 활짝 폈으니

有蕡其實　탐스런 열매가 열리겠지.

　이 시는 정약용이 직접 지었습니다. 시다운 맛도 있으면서 그림과도 딱 맞아떨어지는 내용이지요. 그림에 나오는 매화나무는 정약용의 분신이고, 작은 새 두 마리는 1년 전에 결혼한 딸과 사위를 가리키겠지요. 둘이 오붓하게 살면서 자식을 낳아 행복한 가정을 이루라는 기원을 담은 내용이지요. 죄인이 되어 귀양살이하던 아비는 가진 게 없는지라 이런 선물밖에는 할 수 없었던 겁니다. 비록 그림의 크기는 두 뼘 남짓한 소품이지만 딸 바보인 아빠의 사랑만은 바다처럼 넓어 보이는군요. (조선 최고의 지성인도 어쩔 수 없는 아빠였나봅니다.) 정약용은 전문 화가가 아니라서 그림이 다소 서툴어 보입니다. 그렇지만 그림 속에 품은 뜻만은 이런 서투름을 상쇄하고도 남습니다.

4＿＿＿＿　이렇듯 작품 속에 그림은 물론 글과 글씨까지 넣어야 하니 화가들에게는 여간 곤혹스런 일이 아니었습니다. 왜냐하면 그림은 물론 글짓기와 글씨 솜씨까지, 삼

박자를 고루 갖춘 초능력(?)을 요구하게 되거든요.

혹시 시화전에 가본 적이 있는지요? 저는 대학 시절 문학 동아리에 몸담았던 적이 있었습니다. 글쓰기를 좋아해서 들어간 게 아니라 친구가 회원 확보 차원에서 우격다짐으로 끄는 바람에 가입을 했었지요. 그러다보니 적극적인 활동을 못해, 든 것도 아니고 그렇다고 안 든 것도 아닌 어정쩡한 상태였지요. 그래도 동아리에서 주최하는 큰 행사에는 빠지지 않았습니다. 가장 큰 행사는 봄, 가을로 두 번 열리는 정기 시화전이었지요.

시화전을 준비하는 데 가장 힘든 일은 전시회에 내걸 작품 판넬을 만드는 것이었습니다. (아차! 시를 쓰는 일이라고 말해야 하는데…… 죄송합니다) 시야 어찌어찌하여 두어 편은 뚝딱 쓰지만(절대로 천재 시인이 아니었습니다. 오해 마시길), 내용에 맞는 그림을 그리고 멋들어진 글씨를 쓰는 일은 결코 쉽지 않았습니다. 처음에는 직접 해본다고 붓을 들어보지만 몇 번을 망치고 나서는 생각이 바뀌지요. 부랴부랴 수소문해서 그림은 미술과 지인에게 맡기고, 글씨는 약간의 수고비를 주고 학교 앞 복사가게 아저씨를 동원하는 등 법석을 떨었지요. 결국 만들어진 작품 판넬을 보면, 시(글)는 제가 짓고, 그림은 미술과 친구가 그렸으며, 글씨는 복사가게 아저씨가 썼습니다. 간단한 시화전 판넬 하나 만드는 데도 세 사람의 손을 모아야 했지요. 글도 잘 쓰면서 글씨와

그림까지 잘하기가 얼마나 어려운지 절감하는 순간이었습니다.

옛날이라고 다르지 않았습니다. 보통 공부를 많이 한 선비들은 글이나 글씨는 어느 정도 수준에 올랐지만 그림까지 잘 그리지는 못했습니다. 반대로 그림에 능한 화원들은 글 짓는 일이 신통치 않았고요. 그런데 우리 조상들 중에는 세 가지를 한꺼번에 잘하는 분들이 더러 계셨습니다. 요즘 부자를 가리킬 때 금수저를 물고 태어났다는 말을 쓰는데, 그분들은 붓을 물고 세상에 태어난 경우라고 할 수 있겠네요. 한마디로 예술을 하려고 세상에 나온 분들이었습니다.

그림, 글, 글씨 삼박자를 고루 갖춘 분들을 가리켜 '시서화 삼절詩書畵 三絶'이라고 불렀습니다. 교양 있는 선비를 가리키는 최고의 찬사였지요. 대표적인 분이 김홍도와 그의 스승 강세황, 그리고 추사 김정희 같은 인물입니다.

5　　　　「세한도」는 '시서화 삼절'의 표본 같은 작품입니다. 그림, 글, 글씨 모두가 수준 높은 경지를 보여주며 이들 세 가지가 어우러져 나오는 시너지 효과는 작품의 가치를 더욱 높여주거든요. 우리는 「세한도」 하면 흔히 네 그루의 나무와 집 한 채를 그린 그림 부분만을 생각하는 경향이 있습니다만 그림 왼쪽에 294글자가 적힌 화발(그림을 그린 연유를 적은 글)이 따로 있습니다. 그림과 글씨가 완전히

분리된 작품이지요. 그렇지만 화발 역시 그림과 한 몸이고 반드시 함께 있어야 비로소 완성된 작품이 됩니다.

김정희는 그림보다는 글씨로 유명한 분이니 그림 이야기는 잠시 접어두고 글씨부터 보겠습니다. 그림 속에 고풍스런 글씨 몇 자가 적혀 있거든요.

그림 전체를 펼쳐놓고 봤을 때 맨 오른쪽 위에는 제목인 '세한도' 세 글자가 가로로 적혔습니다. 아까 말했듯이 '추운 시절을 그린 그림'이라는 뜻이지요. 그런 다음 좀더 작은 글씨로 '우선시상藕船是賞'이라는 네 글자를 세로로 적었지요. '우선이, 이 그림을 보게'라는 뜻입니다. 우선은 김정희의 제자인 이상적의 호입니다. 김정희가 제주도에 귀양 가 있을 때 이상적은 구하기도 힘든 귀한 책을 많이 보내주었다고 했잖아요. 김정희 같은 학자들에게 책은 무엇보다 반가운 선물이었겠지요. 김정희는 제주도 음식이 입맛에 맞지 않아 무척 고생이 심해서 수시로 서울 집에 반찬을 보내달라는 편지를 보내 받아먹곤 했다는데, 책이야말로 집 반찬보다 더 반가운 선물이 아니었을까요. 그런 고마움을 표하려 이상적에게 그림을 그려주었던 겁니다. 마지막으로 '완당阮堂'이라는 김정희 자신의 또다른 호를 적어두었습니다. 마치 우선과 완당이 함께 있다는 느낌을 주는 글자 배치로 군요.

그림 속에는 제목과 받을 사람, 그린 사람의 이름 등 최소

去年以晚學大雲二書寄來今年又以
藕耕文偏寄來此皆非世之常有購之
千萬里之遠積有年而得之非一時之
事也且世之滔滔惟權利之是趨爲之
費心費力如此而不以歸之權利乃歸
之海外蕉萃枯槁之人如世之趨權利
者太史公云以權利合者權利盡而交
疏君亦世之中一人其有趨然於權利
之外不以權利視我那太史公之言非耶
孔子曰歲寒然後知
松柏之後凋松柏是毋四時而不凋者
歲寒以前一松柏也歲寒以後一松柏
也聖人特稱之於歲寒之後今君之於
我由前而無加焉由後而無損焉然由
前之君無可稱由後之君亦可見稱於
聖人也耶聖人之特稱非徒爲後凋之
貞操勁節而已亦有所感發於歲寒之
時者也烏乎西京淳厚之世以汲鄭之
賢賓客與之盛衰如下邳榔門迫切之
極矣悲夫阮堂老人書

김정희, 「세한도」

종이에 수묵, 23.3×108.3cm,
1844년, 개인소장

한의 정보만 적어두었습니다. 그것도 전체 그림이 방해받지 않도록 오른쪽 구석에 몰아넣었지요. 그림을 그리면서도 글씨를 어떻게 배치할 것인가에 신경을 곤두세운 겁니다. 「세한도」는 칼칼한 느낌이 나도록 그린 나무와 집 말고도, 텅 빈 공간이 더욱 매력적으로 다가옵니다. 만약 이것저것 많은 글씨를 적었더라면 아마 그 매력이 훨씬 반감되었겠지요. 그래서 김정희는 자신이 하고자 하는 긴 이야기는 따로 적어 그림 뒤에 붙였습니다.

김정희만의 독특한 글씨, 흔히 우리가 추사체라고 부르는 글씨로 이상적이 책을 보내준 사실과 그의 한결같은 태도를 겨울에도 잎이 변치 않는 소나무, 잣나무에 빗대어 칭송해놓았지요. 김정희는 공자와 사마천의 말까지 끌어들여 자신의 문장력까지 유감없이 발휘하며 「세한도」를 완성해냅니다.

글씨에 관해서라면 한석봉과 더불어 김정희를 절대 빼놓을 수가 없습니다. 추사체라는 독특한 글씨체를 창안하여 글씨를 예술의 경지로 각인시킨 분이거든요. 그러니 우리는 김정희가 당연히 글씨를 매우 잘 쓸 거라는 생각을 하지요.

여기서 상식을 뒤집는 도발적인 질문 한 가지를 해볼까 합니다. 정말로 김정희는 글씨를 잘 썼을까요?

그림 속에 적힌 '세한도' '우선시상' '완당'이라는 글씨는 잘 쓴 것도 같지만, 어찌 보면 "저 정도라면 나도 조금만 노

력하면 되지 않을까" 하는 근거 없는 자신감이 살짝 들게 만드는 것도 사실입니다. (아, 저만의 망발일까요?) 화발에 적힌 294개의 글자 역시 멋만 잔뜩 부려 쓴 글씨에 불과한 건 아닐까라는 의심도 들고요. (또 망발!) 우리는 김정희의 명성에 너무 주눅 든 나머지, 그가 쓴 글씨라면 덮어놓고 무조건 좋다고 평가하는 건 아닌지. 이런 가당찮은 의심을 사실로 여기게끔 만드는 작품이 있거든요. 김정희가 세상을 떠나기 사흘 전에 썼다는 봉은사 「판전」이라는 현판 글씨입니다.

　「판전」은 길이가 거의 2미터에 육박하는 대작입니다. '기교를 부리지 않고 아무런 욕심 없이 어린아이 같은 마음으로 쓴 최고의 명작'이라는 극찬을 받는 작품이지요. 어쩌면 서예가가 들을 수 있는 최고의 찬사라 할 수 있습니다. 그런

데 이런 평가를 뒤집어보면 말 그대로 '어린아이가 서툴게 쓴 것처럼 보이는 글씨'라는 해석도 가능합니다. 겨우 두 글 자인데 크기도 다르고 균형도 맞지 않고 세련되지도 않았 거든요. 실제로 '서서 지팡이로 땅바닥에 썼을 법한 글씨'라 는 평을 하는 사람도 있습니다. 이쯤 되면 우리의 의심은 확 신으로 바뀝니다. "저 정도는 나도 쓸 수 있겠다"라고. (흔히 피카소의 그림에 대해서도 그런 생각을 가지는 사람들이 꽤 있 지요. 유치원생이 그려도 저것보다는 낫겠다느니, 발로 그려도 저 정도는 그린다든지, 뭐 그런……) 하지만 이건 정말 글씨에 대해서 아무것도 모르는 초짜들의 오해입니다. 「판전」은 물 론 「세한도」에 들어간 저런 류의 글씨는 산전수전 다 겪은 서예가가 말년에 다다른 최고의 경지가 틀림없거든요. 탄탄 한 기초를 바탕 삼아 이룩한 글씨체이기 때문입니다.

6 _____ 김정희의 또다른 글씨 「계산무진谿山無盡」을 볼게요. 맨 오른쪽 글자가 '시내 계'자입니다. 정말 물이 한 곳에 모였다가 굽이치며 흘러가는 모양 같지 않습니까? 모 르는 사람이 보더라도 조금만 생각하면 시냇물을 뜻한다는 걸 알 수 있을 정도입니다. 마치 그림을 보는 것처럼 느껴지 거든요. '뫼 산山'자 역시 마찬가지이지요.

글자의 배치도 절묘합니다. '계산' 두 글자는 가로로 썼는 데 '무진' 두 글자는 세로거든요. 전체로 보면 배치가 약간

기운 듯한데, 그게 오히려 아름다워 보입니다. 이런 조형미
와 균형은 아무나 흉내 낼 수 있는 경지가 아니라는 생각이
들잖습니까. 서양에서는 글씨를 예술로 취급하지 않는다는
데 김정희의 글씨를 보면 "아, 이건 정말 예술이구나!"라는
감탄이 나오게 마련이지요.

　이런 글씨들이 결코 우연의 산물이 아니라는 생각을
100퍼센트 굳혀주는 예가 『반야심경般若心經』입니다. 한 자
한 자 정확하고 또박또박 정성들여 쓴 글씨를 보면 잘 썼다
는 생각을 넘어서서, 이건 사람이 아니라 컴퓨터가 썼다는

김정희, 『반야심경첩』

종이에 먹, 25.4×14.2cm,
19세기, 삼성미술관리움

생각마저 하게 되거든요. 김정희는 조선 최고의 서예가가 분명한 셈이지요.

　김정희는 각각의 작품과 분위기에 어울리는 글씨체를 고른 겁니다. 만약 「세한도」에 『반야심경』처럼 또박또박한 글씨를 썼다고 가정해보십시오. 아마 그림의 분위기가 확 망가졌을 겁니다. 「오수도」도 마찬가지고 「매화쌍조도」도 그렇습니다. 그래서 서화동원이라는 말은 그림과 글씨가 그만큼 잘 어울린다는 뜻도 내포하고 있지요. 글씨와 그림이 한 화면에서 동거한다는 사실은 서양화에서는 상상도 못할, 우리 그림만의 특징으로 남았습니다.

낭비가 아닌,
비움으로서의 채움

여백

1 ——— 우리 옛 그림의 주된 표현 방법은 '선'이라고 했습니다. 그렇지만 서양화에서는 선을 위주로 그린 그림은 완성된 작품으로 여기지 않습니다. 이런 그림을 흔히 '소묘drawing' 또는 '데생dessin'이라 부르지요. 색을 칠하지 않고 선으로 형태나 명암만을 간단히 나타낸 그림이라는 뜻입니다. 반면에 완성된 그림은 '페인팅painting'이라 부르지요. 말 그대로 색칠을 했다는 뜻입니다. 우리가 보는 서양화는 대부분 페인팅을 가리키지요. 서양화의 입장에서 본다면 우리 옛 그림은 페인팅이 아닌 소묘로, 결국 그림다운 그림이 아니라는 말이 되는 겁니다.

선을 위주로 그리다보면 또하나의 문제점(?)이 생겨납니다. 어쩔 수 없이 화면 일부를 비워둘 수밖에 없는 상황에

놓이게 되거든요. 선을 긋지 않은 부분은 모두 빈 곳이 되니까요. 지금까지 여러분이 보신 많은 옛 그림들을 떠올려보십시오. 「송하취생도」만 하더라도 빈 곳이 무척 많습니다. 그림을 그린 곳은 전체 화폭의 반도 안 되거든요. 「세한도」 「오수도」 「미인도」도 마찬가지지요. 서양화라면 절대 있을 수 없는 일입니다. 그건 미완성을 뜻하니까요. 그런데 우리 화가들은 빈 공간을 다른 무엇으로 채워넣으려고 애쓰지 않았습니다. 그대로 휑하니 두어버렸지요(물론 글씨를 적기도 했지만 그래도 여전히 공간은 많이 남습니다). 빈 곳을 그대로 둔다? 어찌 보면 예술가의 본분을 망각한 무책임한 일일 수도 있습니다. 소중한 창작 공간을 함부로 낭비한 결과이니까요. 그런데 과연 그런 걸까요?

2 _____ 벌써 20년도 더 된 일입니다. 어느 날 하릴없이 시내에 나갔다가 시간도 때울 겸 영화 한 편을 보게 되었습니다. 조디 포스터 주연의 「콘택트」라는 영화였습니다. 별 기대 없이 보기 시작했는데, 나중에는 영화가 빨리 끝나버리면 어쩌나 하는 생각이 들 정도로 몰입하게 되었지요.

조디 포스터가 연기한 주인공 앨리 에로위는 이 넓은 우주에는 지구인 말고도 다른 외계생명체가 있으며, 그들이 꾸준히 신호를 보내고 있다고 확신합니다. 그는 대부분의 시간을 커다란 안테나 아래에서 헤드폰을 끼고 외계생명체

가 보내는 신호를 찾는 데 보내지요. 마침내 앨리는 외계인이 보내온 신호를 탐지하는 데 성공하고(신호를 탐지한 순간 조디 포스터의 경이로운 얼굴 표정이 지금도 생생합니다), 우여곡절 끝에 외계인을 만나러 가게 됩니다.

다시 지구로 돌아온 앨리가 만나는 사람마다 들려주는 말이 있습니다. "이 넓은 우주에 생명체가 인간뿐이라면 그것은 엄청난 공간의 낭비다." 이는 영화를 대표하는 명대사가 되어버렸지요.

일리 있는 말입니다. 한없이 넓은 우주에서 거우 깨알 크기도 안 되는 지구에서만 생명체가 북적거리고 산다는 것, 공간 효율성으로 따지면 거의 '0'에 가까운 셈이거든요. 그렇지만 우주 전체로 본다면 생명체가 있고 없고가 그리 중요한 사실이 아닙니다. 생명체의 존재 여부에 관계없이 우주는 여전히 그대로이니까요. 아니, 여기저기 별마다 생명체가 있다면 지구의 인간처럼 오히려 우주의 질서를 파괴하는 데 일조할 뿐이지요. 그러니 이 넓은 우주에 기껏 지구에만 생명체가 있다는 건 축복받은 일일지도 모릅니다. 그만큼 지구의 생명체의 존재가 소중하다는 반증이기도 하니까요.

우리 옛 그림 속에 빈 공간도 그렇지 않을까요. 그림을 그리지 않았다는 점에서는 공간의 낭비가 맞습니다. 하지만 이것은 그냥 비워두는 쓸모없는 공간이 아닙니다. 비워둠으로써 그림이 그려진 부분이 더욱 도드라져 보이는 역할을 하

**어몽룡,
「월매도」**

비단에 수묵, 119.1×53cm,
국립중앙박물관

거든요.

특별히 이 공간을 '여백'이라고 부르는데, 오히려 옛 그림의 특출한 멋이 되어버렸습니다. 그래서 화가들은 '어디를 칠한 것인지 보다는, 어디를 비워둘 것인지'를 더 궁리하게 되는 기현상마저 벌어지는 거지요. (서양화의 입장에서 보면 참 요상한 심미안입니다.) 혹시 5만 원 권 지폐를 가지고 계신지요? 뒷면을 펼쳐보면 둥근 달과 함께 하늘로 높이 뻗은 매화나무 가지가 보일 겁니다. 어몽룡魚夢龍, 1566~?이라는 화가가 그린 「월매도月梅圖」(달밤에 핀 매화)입니다. (색이 바래서 매화 꽃잎은 거의 안 보이는데, 검은 점을 콕콕 찍어놓은 게 꽃술입니다.)

달과 매화, 해서 '월매'가 된 것이지요. 나중에 기생들도 너나 나나 할 것 없이 갖다 쓰는 바람에 좀 식상한 이름이 되었지만(춘향의 어머니 이름도 월매입니다), 간결한 나뭇가지에 만발한 꽃 대신 듬성듬성 성긴 꽃을 그리는 방식은 매화 그림의 전형을 이루었지요. 이 그림은 매화도 운치가 있지만 그보다 하늘인지 땅인지 내버려둔 빈 공간, 즉 여백이 더 일품입니다. 매화나 달의 면적을 합치면 화폭의 반에 반이나 될까요? 나머지 4분의3을 여백으로 남겨두었거든요. 그래도 누구 하나 트집 잡지 않습니다. 여백으로 말미암아 그림의 품격이 오히려 더욱 높아 보이거든요.

예로부터 동양철학에서는 '비어 있음'을 긍정해왔습니다.

불교의 '공空', 도교의 '허虛', 유교의 '무無'라는 관념이 모두 비거나 없다는 뜻이거든요. '여백' 역시 이러한 철학의 연장 선상에 있다고 봅니다.

3 ＿＿＿＿ 여백은 작품 속에서 중요한 역할을 담당합니다. 먼저, 보는 이들로 하여금 여유와 시원함을 느끼게 해주지요. 「송하취생도」나 「세한도」의 여백에 다른 배경을 넣거나 색깔을 칠해 꽉 채웠다고 가정해보세요. 그림이 얼마나 답답해 보일까요.

둘째로 그림 자체에 집중하게 해줍니다. 「오송빌 백작부인」에는 여러 가지 소품이 많이 등장하잖아요. 사실감을 높여주는 데는 좋으나 그런 것에 신경을 빼앗기다보면 정작 인물에는 집중하지 못하는 경우도 생기거든요. 반면 아무것도 없는 「미인도」에서는 오롯이 여인에게만 집중하게 되지요.

마지막으로 여백은 감상의 공간이 그림 밖으로 번져가는 확장성을 마련해줍니다. 최북崔北, 1712~86이라는 화가가 어떤 이의 부탁을 받고 산수화 한 점을 그려주었는데, 그림을 잘 몰라보던 그가 "아니, 산수화를 그려달라고 했으면 산과 물이 모두 있어야지 왜 산밖에 그리지 않았소?"라고 불만을 나타냈다고 합니다. 그러자 최북은 "이 사람아! 그림 바깥이 다 물이야!"라고 했다지요. 물론 최북은 그림을 잘 몰라보는

사람을 비꼬는 투로 말했지만 그 말 속에 여백에 대한 우리 화가들의 생각이 담겼습니다. 최북은 화폭 속의 조그만 공간만을 생각한 것이 아니라 화폭 바깥으로까지 그림의 영역을 확대한 겁니다. 그렇게 보면 온 세상이 모두 그림이 되는 셈이지요.

이처럼 여백은 공간의 낭비, 혹은 미완의 작품이 아니라 비움으로써 오히려 꽉 채우는 역설의 미학을 보여주는 장치로 서양화와 전혀 다른 우리 그림의 독특한 특징이 되었습니다.

똑같이 그리려 애쓰지 말라
명암과 원근

1_____ 제가 고등학교 다닐 때였습니다. 같은 반에 그림을 아주 잘 그리는 친구가 있었지요. 그 친구는 쉬는 시간 혹은 점심시간, 틈만 나면 공부하던 연필을 쥐고 그림을 그리곤 했습니다. 그림이라고 해봐야 연습장에다 필통이나 컵, 안경, 모자 등 책상 위에 올려두고 보고 그릴 수 있는 물건이라면 되는대로 그리는 정도였습니다. 그러던 어느 점심시간, 친구가 제 손목시계를 보더니 풀어달라고 하더군요. 그러더니 책상 위에 놓고서는 또 슥슥 그려대기 시작하는 것이었습니다. 5교시 수업시작 종이 채 울리기도 전에 친구의 책상 위에는 시계 두 개가 나란히 놓여 있었지요. 진짜 시계와 종이 위에 그린 가짜 시계.

저는 진짜 시계를 보고 감탄한 적은 없지만(싸구려 시계였

거든요), 친구가 그린 시계를 보고는 마음속에서 우러나는 찬사를 보냈습니다. "이야, 정말 잘 그렸네. 진짜 똑같다!" 금속 재질의 외피와 투명한 유리는 물론, 초침, 분침, 시침에다 따라 그리기 어려운 시계 줄무늬까지 완벽했지요. 특히 창문을 통해 들어온 햇빛에 의해 생긴 명암의 표현으로 진짜 시계보다 더 현실감이 있었습니다.

2 ⎯⎯ 이처럼 우리들이 그림을 잘 그린다고 할 때는 대체로 사물을 똑같이 닮게 그린다는 뜻을 담고 있습니다. 그 핵심적인 기법이 명암법과 원근법입니다. 서양화「오송빌 백작부인」도 그렇잖습니까. 명암을 넣은 치마 주름은 실제 옷처럼 재질감이 살아 있습니다. 뒤로 비치는 거울 속 모습과 주위의 사물은 어둡게 처리했지요. 또 뒷벽에 달린 촛대는 작게 그려서 원근법도 살려냈습니다. 덕분에 눈앞에서 보는 것처럼 현실감 충만한 그림이 되었지요. 이렇듯 서양화는 명암법과 원근법이 매우 발달되어온 반면에 우리 그림은 이를 별로 중요하게 여기지 않았습니다.

「세한도」(104~105쪽 참조)는 천하의 명작으로 평가되는 작품입니다만 자세히 뜯어보면 그림의 기초도 모르는 화가가 그린 것 같은 부분이 많이 발견됩니다. 집 전체는 오른편에서 바라본 모습이지만 둥글게 난 창문은 왼쪽에서 바라본 모습으로 그렸거든요. 또 창문이 있는 벽체와 삼각 지붕은

분명 앞에서 본 모습을 그렸는**데** 길쭉한 본체는 옆에서 바라본 모습입니다. 대상을 바라**보는** 화가의 시점이 막 섞여 있지요. 게다가 본체의 지붕은 **오른쪽**으로 갈수록 좁아지는데 벽체는 오히려 점점 넓어집니다. 원근법이 완전히 무시되었지요. 명암이나 그림자도 전혀 찾아볼 수 없습니다. 그러다보니 현실감이라고는 벼룩의 간만큼도 없는 그림이 되어버렸지요.

산수화나 문인화에서는 산, 강, 폭포, 바위, 집, 나무, 구름 등의 사물을 실제와 닮게 그리는 걸 별로 의식하지 않았다는 말입니다. 오히려 실제와 똑같이 그리는 건 천한 기술자들(그림 잘 그리는 화원들은 대부분 신분이 낮은 중인 출신이었거든요)이나 하는 짓이라는 비난이 가해졌습니다. 그런 그림은 겉모습만 닮게 그렸을 뿐 정신이 박혀 있지 않다고 여겼기 때문입니다. 그렇다보니 우리 옛 그림에는 명암이나 그림자도 전혀 없습니다. 귀신은 그림자가 없다고 하잖아요. 실제로는 존재하지 않는 헛것(허상)이니까요. 허상에는 그림자가 없다고 여겼거든요. 화가가 그림 속에 그려놓은 산, 물, 바위, 사람, 집, 닭, 소, 매화, 연꽃, 대나무…… 이런 것들도 마찬가지입니다. 우리 화가들은 결코 그림자를 그리지 않았습니다. 그림 역시 허상에 불과하니까요. 제아무리 잘 그려봐야 실제와 똑같을 수는 없거든요.

그래서 옛 화가들은 똑같이 그리는 걸 포기하고(그림자나

121

명암을 넣지 않고), 그 의미를 나타내는 데 더 신경을 쏟았지요. 그러다보니 선을 주로 사용하게 되고 여백도 생기는 겁니다. 여백을 둔다는 말은 그만큼 내용을 압축해야 한다는 뜻입니다. 그러자니 근원적인 걸 추구하게 되고(주로 선으로 그리게 되고), 방해되는 곁가지(명암이나 그림자)는 생략할 수밖에 없거든요. 따라서 작품의 평가도 사물의 형태를 얼마나 잘 묘사했느냐보다는 뜻을 얼마나 잘 전달하느냐에 따라 결정되는 경우가 많았습니다. 「세한도」가 바로 그런 작품이지요. 서양인들의 입장에서 본다면 우리가 「세한도」에 매기는 높은 평가가 몹시 의아스러울 겁니다.

3＿＿＿＿ 김홍도의 「서당」(48쪽 참조)을 보면 이상한 점이 발견됩니다. 맨 앞쪽에 앉은 아이가 가장 작고, 뒤로 갈수록 점점 커지다가 맨 뒤에 있는 훈장님의 모습을 가장 크게 그렸거든요. 그게 뭐가 이상하냐고 반문하시는 분들이 있을 법한데, 우리가 알고 있는 원근법(그림에서 멀고 가까움을 나타내는 방법)에 따르면 이건 완전히 잘못된 상식이거든요. 원근법은 가까운 곳에 있는 사물은 크고 진하게, 먼 곳은 작고 연하게 그리는 거잖아요. 그렇다면 맨 앞의 아이를 가장 크게, 훈장님을 가장 작게 그려야 맞거든요. 이건 서양의 원근법이 눈에 익숙한 탓입니다. 서양화에서 흔히 보는 원근법은 일점투시법이거든요. 멀리 한 점(소실점)을 찍어놓고, 그

곳을 기준으로 사물이 일정한 비율로 줄어드는 기법이지요.

기차가 지나다니는 철길을 생각하면 이해가 쉬울 겁니다. 두 개의 철길은 실제로는 영원히 만나지 않습니다(만약 그 랬다가는 큰 사고로 이어지겠지요). 그렇지만 그림에서 일점 투시법을 적용하면 두 철길 사이의 거리는 점점 줄어들다 가 결국 한 점에서 만나게 됩니다. 우리가 실제로 철길을 바라보면 그렇게 보이거든요.

원근법은 15세기에 활동했던 이탈리아의 미술가이자 건축가인 필리포 브루넬레스키Filippo Brunelleschi, 1377~1446가 만들었다고 합니다. 이를 그림에 처음으로 적용한 화가가 마사초Massacio, 1401~28?이고요. 마사초는 피렌체에 있는 산타마리아노벨라교회의 벽에 높이가 7미터나 되는 「성삼위일체」를 그리면서 최초로 원근법을 적용했습니다.

그림을 보면, 둥근 천장의 격자무늬가 십자가에 매달린 예수의 발 아래쪽 바닥을 소실점으로 삼아 일정한 간격으로 줄어듭니다. 보는 사람들 눈에는 둥근 천장을 실제 건물로 착각하리만큼 입체감이 두드러져 보이는 거지요. 실제로 보는 사람들마다 진짜 건물인줄 알고 깜짝 놀란다고 합니다.

그렇지만 우리 옛 그림에는 이렇듯 기계적으로 정확히 줄어드는 원근법은 없습니다. 대신 '삼원법'이란 게 있었지요.

삼원법은 산수화에서의 투시법으로, 자연경관을 바라보는 시선의 세 가지 각도인 고원高遠·심원深遠·평원平遠을 말

마사초, 「성삼위일체」

프레스코, 667×317cm,
1425~28년, 산타마리아노벨라교회

합니다.

○ '고원법'은 산 아래에서 꼭대기를 바라다보는 시각입니다. 낮은 시점low angle으로 아래에서 위를 올려다본 모습이니 당연히 웅대한 느낌을 주겠지요.

○ '심원법'은 고원법과 반대로 위에서 아래를 내려다본 모습입니다. 하늘을 나는 새가 아래를 바라보는 느낌으로 그렸다고 해서 흔히 조감법bird's-eye view이라 부르기도 하지요.

○ '평원법'은 가까운 산에서 먼 산을 바라보는 시각입니다. 눈높이를 화면의 중앙에 두고 자연스럽게 앞을 바라다본 모습으로 보통 수평선상으로 나타나지요. 자연의 광활함이나 아득한 수평의 산수화를 그리기에 적합합니다.

4_____ 삼원법을 주창한 사람은 중국 북송의 화가 곽희郭熙, 1023~85였습니다. 미술 이론가이기도 했던 곽희는 산의 모습이 계절에 따라 변하기도 하고 비, 안개, 구름 때문에도 자주 바뀌니까 실제 모습을 정확히 나타내기 위해서는 그림에 맞는 시점을 골라 써야 한다고 생각했지요. 그런데 그림 속 산을 볼 때, 단순히 감상하는 데 그치지 않고 직접 그 속에 들어가서 산과 일체가 되고 싶어 하는 경우도 있었습니다. 그러자면 한 가지 시점만으로는 그런 생생한 감동을 느끼기가 힘들었지요. 그러다보니 한 화면에 삼원법이 동시에 사용되는 기현상도 벌어졌습니다. 안견이 그린

안견, 「몽유도원도」

비단에 담채, 38.7×106.5cm,
1447년, 일본 덴리대학교박물관

「몽유도원도」가 대표적이지요.

「몽유도원도」는 세종대왕의 셋째 아들인 안평대군이 꿈에 무릉도원을 본 후 화가 안견에게 그리라는 명을 내리자 3일 만에 완성한 그림 아닙니까. 너나 할 것 없이 한국 회화사 최고봉으로 꼽는 명작이지요. (미술사가들에게 "만약 우리나라에 있는 모든 그림을 불태우고 딱 한 점만 남긴다면 어떤 그림을 선택하겠느냐"는 짓궂은 질문을 할 때 이구동성으로 꼽는 그 한 점이 바로 「몽유도원도」이지요.) 그림 속에는 안평대군이 꿈에 보았던 무릉도원을 찾아가는 장면이 장대한 파노라마처럼 펼쳐집니다.

편의상 그림을 세 부분으로 나눠보지요. 왼쪽은 무릉도원을 찾아가기 전의 현실 세계로 나지막한 야산을 그렸는데 평원법을 썼습니다. 현실에서 흔히 보는 낯익은 산이라 편안한 느낌을 줘야 하거든요. 가운데는 무릉도원을 찾아가는 험난한 과정입니다. 깎아지를 듯 높고 험준한 산을 지나는데 이런 느낌을 살리기 위해 아래서 위를 쳐다본 고원법을 사용했지요.

마지막 오른쪽은 고생 끝에 도착한 무릉도원입니다. 이상세계인만큼 드넓고 황홀한 느낌을 나타내기 위해 위에서 내려다본 심원법을 적용했지요. 특이하게도 세 가지 시점이 한 화면에 동시에 나타나고 있습니다. 매우 비과학적인 현상입니다만 일점투시법보다 훨씬 입체적이어서 그림을 보

는 사람들은 마치 그 속에 직접 들어가 무릉도원을 찾아가는 느낌을 받게 되지요. 심리 상태까지 고려한 그림이라는 말입니다.

이처럼 사람의 심리 상태까지 감안하여 그리다보니 원근법을 거스르는 역원근법까지 나타나게 됩니다. 뒤로 갈수록 사물이 오히려 커지는 현상이지요. 아까 언급한 「서당」에서처럼요. 아이는 작고 어른은 크다는 심리 상태를 그림에 충실히 반영한 결과라고 볼 수 있습니다. 이런 것들이 우리 옛 그림에 나타나는 원근법입니다.

옛 그림이 예쁘다

우리 옛 그림의 멋

圖
花
滿
發

'은근'

드러내지 않으면서 드러내다

1 이번에는 우리 옛 그림의 매력 혹은 멋이라고나 할까, 이걸 한 번 다뤄보겠습니다. 사람에게도 개인마다 특유의 장점이 있듯이 우리 옛 그림에도 고유한 멋이란 게 있거든요. 여러 가지가 있겠습니다만 저는 여섯 가지 정도로 추려보았습니다.

우리 옛 그림의 가장 큰 멋은 무엇일까? 사람마다 대답이 다 다르겠지만 저는 '은근함'을 첫손가락에 꼽아봅니다. ('은근하다'에는 ① 함부로 드러나지 않고 은밀하다 ② 깊고 그윽하다는 뜻이 들었습니다.) 옛 화가들은 표현하고자 하는 바가 있으면 그걸 함부로 드러내지 않고 에둘러 보여주는 경우가 많습니다. 주제를 '드러내지 않으면서 드러내는' 겁니다. 그러다보니 자연스레 그림의 맛은 더욱 '깊고 그윽해'지게 되

어 있지요. 으음, 설명이 좀 애매한데…… 일단 신나는(?) 싸움 구경부터 해보겠습니다.

2　　　　　「유곽쟁웅 遊廓爭雄」은 기방 앞에서 두 사내가 난투극을 벌이는 내용입니다. 불구경 다음이 싸움 구경이라니 기대가 큽니다. 그런데 이상하네요. 아무리 살펴보아도 주먹질이나 발길질이 난무하는 격렬한 싸움은 코빼기도 안 보이거든요. 하다못해 멱살이나 상투잡이 같은 사소한 시비조차 없습니다. 화가는 난투극이 종료된 이후의 시시한 장면을 그려놓았거든요. "에계, 겨우 이거……" 김이 쏙 빠지고 맙니다. 화끈한 볼거리를 기대했는데. 하지만 너무 실망하지는 마십시오. 그럼에도 불구하고 우리는 조금 전에 얼마나 격렬한 싸움이 벌어졌는지 한눈에 파악할 수 있거든요.

　왼쪽에 입술이 터지고 상투가 헝클어진 사람이 보이지요? 실컷 얻어터졌으니 싸움에서 진 쪽이겠네요. (난리 통에 갓은 또 어디로 사라졌는지) 양쪽에서 두 사람이 부여잡고 달래고 있습니다. 얻어터져도 명색이 양반이라 혹시 뒤탈이라도 날까봐 수습하는 중이지요. "그깟 일 그만 잊어버리시오. 살다보면 이런 일도 있게 마련이잖소. 나중에 다시 한번 오면 잘해 드리리다." 뭐, 이런 말로 어르지 않았을까요.

　승자는 가운데 떡 버티고 있습니다. 벗어던진 두루마기를

신윤복, 「유곽쟁웅」

종이에 수묵담채, 28.2×35.3cm,
『혜원전신첩』에 수록, 보물 제135호, 간송미술관

다시 챙겨 입는데 옷차림이나 표정이 한 군데도 흐트러지지 않았습니다. 아직 분이 덜 풀린 격투기 선수처럼 씩씩거리며 서 있군요. "까불지 말랬지. 한주먹도 안 되는 놈이."

오른쪽 아래에는 흙투성이 사내(패자의 일행입니다. 싸움에 끼어들다 넘어지는 바람에 흙 범벅이 되었지요)가 쭈그리고 앉아 두 동강 난 갓을 줍습니다. 패자의 갓이 여기까지 날아왔군요. 대문 앞에 선 기생은 담뱃대를 입에 물고 쳐다만 보고 있습니다. 이런 싸움쯤이야 다반사란 듯 태연자약한 모습이네요.

어딜 봐도 싸우는 장면은 없습니다. 화가는 저잣거리의 싸움판을 그림의 소재로 삼은 게 상스러웠던지 치고 때리는 장면은 일부러 뺐나봅니다. 네, 맞습니다. 우리 화가들은 직접적이고 자극적인 장면은 굳이 그리지 않았거든요. 김홍도의 「서당」에도 매 맞는 모습은 없잖아요. 이 점은 확실히 서양 그림과 차이가 납니다.

'유디트와 홀로페르네스' 이야기는 서양미술에서 흔히 다뤄지는 소재인데, 아시리아의 장군 홀로페르네스가 이스라엘에 쳐들어와 도시가 항복 직전에 놓여 있을 때, 유디트가 그의 목을 베어버린다는 영웅적 무용담이지요. 이걸 그림으로 남긴 대표적 화가가 아르테미시아 젠틸레스키Artemisia Gentileschi, 1593~1652?입니다.

젠틸레스키가 그린 「홀로페르네스의 목을 치는 유디트」

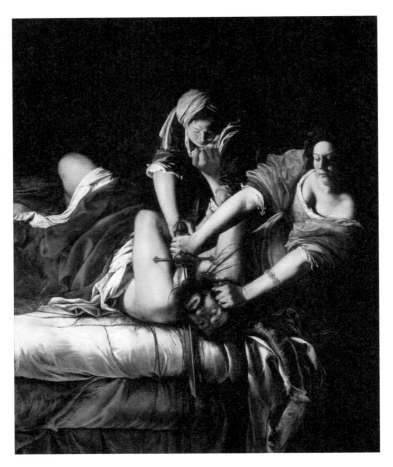

아르테미시아 젠틸레스키,
「홀로페르네스의 목을 치는 유디트」

캔버스에 유채, 199×162.5cm,
1620년경, 우피치미술관

는 참으로 끔찍스런 장면입니다. 잠든 홀로페르네스의 목을 베기 위해 용을 쓰는 유디트의 표정과 고통으로 일그러진 홀로페르네스의 얼굴이 적나라하게 드러났거든요. 침대에 흥건한 핏자국까지, 너무 잔혹해서 고개를 돌리기 십상인데도 젠틸레스키는 눈 하나 깜짝하지 않고 태연히 그려냈습니다. 끔찍한 주제를 직접적으로 드러내버렸지요. 우리 화가들이라면 절대 이러지 못했을 겁니다. 내용도 끔찍하거니와 무엇보다 '주제를 직접적으로 보여주는 건 이류 화가들이나 하는 짓거리'라는 부정적 인식이 있었기 때문입니다. 이를 가장 잘 설명해주는 예가 중국 송나라 황제 휘종徽宗, 1082~1135의 이야기입니다.

3　　　휘종은 남다른 황제였습니다. 세상의 권력을 다 쥔 황제였지만 정치에는 관심이 없었고 문학이나 그림, 음악 같은 예술에 탐닉했지요. 그 자신이 해박한 그림 이론가인 동시에 화가이기도 했고요. 휘종은 화원들을 모아놓고 강의도 하고 시험 문제까지 직접 출제하면서 기량을 평가하기도 했습니다. 한 번은 이런 주제를 내걸면서 화원들에게 그림을 그리라 명하였습니다.

深山藏古寺(심산장고사)

'깊은 산속에 숨은 옛 절'을 그리라는 것이었습니다. 절은 절인데 숨은 절이라! 화가들은 고민에 고민을 거듭했습니다. 황제의 까다로운 심미안을 잘 알고 있는 터라 절 모습을 그대로 다 그렸다가는 경을 칠게 뻔했거든요. 절을 숨기고자 애쓴 갖가지 장면이 연출되었습니다. 산 너머로 절 탑이 살짝 보이게 그리는 화가도 있었고, 해에 비친 절 그림자를 그리는 화가도 있었습니다. 그렇지만 아무리 애써도 절의 모습을 안 그리고는 그림이 될 리 없었습니다. 점점 시간이 흐르고 황제는 고개를 계속 절레절레 흔드는데, 마침내 한 화가가 그림을 냈고, 화가가 제출한 그림을 본 황제는 비로소 "옳다구나!" 하며 무릎을 탁 쳤지요. 거기에는 절의 모습이라고는 털끝만큼도 없었거든요. 다만 깊은 산속을 통해 난 작은 오솔길로 스님 한 명이 물동이를 이고 올라가는 모습뿐이었습니다.

"물동이는 메고 간다는 것은 근처에 절이 있어 물 길러 나왔다는 뜻이고, 오솔길을 오른다는 것은 절이 산 너머에 숨어 있기 때문이다."

이 일화에는 우리 옛 그림(을 포함한 동양 그림)의 핵심이 담겨 있습니다. 절을 그리라고 했지만 절을 그리면 안 되는 딜레마, 즉 보이는 것이 다가 아니라는 말이지요. 이것이 바

로 '은근'의 핵심입니다. 이를 극적으로 보여주는 작품이 있습니다.

4 「사시장춘四時長春」은 '언제나 봄날'이라는 뜻으로 두 남녀의 농도 짙은 사랑을 담아낸 그림입니다. 무명 화가가 그린 작품이라고는 믿기지 않을 정도로 완성도가 뛰어나지요. ('혜원'이라고 새긴 도장이 찍혀 있어 신윤복의 작품으로 보기도 하나, 솔직히 좀 미심쩍은 도장입니다. 누군가 나중에 찍은 흔적이 역력하거든요. 그래도 이 정도의 완성도라면 분명 신윤복의 솜씨일거라는 기대를 담아 '전傳 신윤복'이라고 씁니다. 신윤복이 그렸다고 전해진다는 뜻입니다.)

내용은 정말 시시합니다. 어느 후미진 곳에 있을 법한 집이 살짝 보이고 쪽마루 위에 남녀의 신발 두 켤레가 놓였습니다. 어린 여종이 술상을 받쳐들고 엉덩이를 살짝 뺀 채 엉거주춤하게 서 있고 '사시장춘'이라 적힌 주련(기둥에 적힌 글씨) 하나만 붙어 있을 따름입니다. '사시장춘'이라는 계절에 걸맞게 하얀 꽃을 활짝 피운 나무도 한 그루 서 있군요.

여기 나오는 '봄 춘春'자는 계절의 봄만을 뜻하지는 않습니다. '춘'자가 다른 말과 결합하면 의미심장한 뜻으로 변해버리거든요. 예를 들어 '춘정'은 남녀 간의 정욕을 뜻하고, '춘화'는 남녀 간의 교합을 다룬 그림이 되지요. 그렇다면 분명 어디에선가 남녀 간의 적나라한 애정행각이 펼쳐

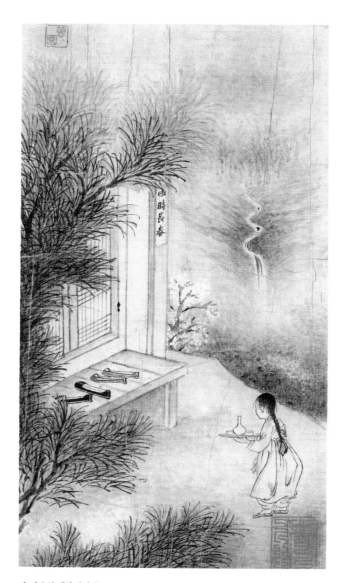

전 신윤복, 「사시장춘」

종이에 담채, 27.2×15cm,
국립중앙박물관

져야 하건만, 눈을 씻고 봐도 없군요. 굳이 없는 모습을 찾으려 애쓸 필요는 없습니다. 그런 행각이 벌어질 만한 장소, 즉 저기 굳게 닫힌 방 안을 투시하면 되거든요.

급히 술상을 차려온 여종이 엉거주춤한 자세로 선 채 선뜻 방문을 열지 못하는 건, 이상한 낌새를 느꼈기 때문일 겁니다. 이쯤 되면 우리의 촉각도 모두 방 안을 향하기 마련이겠지요. 온갖 상상이 난무하기 시작합니다. "방 안에서는 무슨 일이 벌어지고 있는 걸까?"

5 _____ 대학교 때 '고전강독'이라는 과목을 수강한 적이 있었습니다. 한문을 전공하신 백발이 희끗희끗한 교수님이 가르치셨는데 수업에서 다룬 작품이 『춘향전』이었지요. 대한민국 사람치고 『춘향전』을 모르는 분은 없겠지요. 그렇지만 『춘향전』 원본을 직접 읽어본 분은 그리 많지 않을 겁니다. 띄어쓰기도 안 되어 있고, 옛말과 한자어가 줄줄이 나오기 때문에 읽기가 만만치 않거든요. 그러니 수업시간도 대부분 어려운 낱말 뜻풀이나 하면서 보냈기에 학생들도 달가워하지 않았지요. 그래도 학생들이 유달리 관심을 두는 대목(이미 선배들로부터 이어져 내려오는 소문이 있었거든요)이 있었습니다. 바로 이몽룡과 성춘향이 첫날밤을 치루는 대목입니다. 그때 우리 국어교육과는 두 개 반이 있었는데, 서로 수강시간이 달라 지나가다가 마주치면 킥킥거리

며 물어보곤 했습니다.

"그 대목 들어갔어?"

"응, 오늘 드디어…, 으흐흐"

사실 요즘이야 그 정도 내용쯤은 소설이나 영화, 혹은 다른 경로로 이미 눈이 닳도록 접해보지 않았습니까. 그런 농도 짙은 에로물에 비하면 『춘향전』의 그 대목은 오히려 시시했지요. 다만 10년 이상 고전강독을 해온 근엄한 노교수님이 공식적인 자리에서 어떻게 그 대목을 풀어나갈지는 모두의 관심사였습니다.

기대의 끝은 허무했습니다. 교수님은 마치 대통령 연설문 읽듯 털끝만큼의 흥분(?)도 없이 그 대목을 해설해나갔거든요. 저도 잠깐 인용해보겠습니다. 이몽룡은 그네 뛰던 춘향이를 만나고 난후 얼굴이 자꾸 어른거려 도저히 책이 잡히질 않자 기어코 한밤중에 춘향의 집을 찾아가고 맙니다. 춘향의 어머니 월매 앞에서 백년가약을 맺은 두 사람은 후원 별당(마치 '사시장춘' 그림에 나오는 듯한)으로 안내되어 마침내 합방례를 치르게 되지요. 이몽룡은 거기서 며칠을 더 머무는데 두 사람은 첫날밤의 쑥스러움도 잊은 채 점점 대담한 행위로 나아갑니다. 마침내 이몽룡은 춘향에게 '업음질' 놀이까지 요구하거든요.

"춘향아, 우리 둘 업음질이나 해보자."

"애고 잡상스러워. 업음질을 어떻게 하여요."

"천하에 쉬우니라. 너와 내가 홀딱 벗고 업고 놀고 안고 놀면 그게 업음질이지야."

"애고, 나는 부끄러워 못 벗겠소."

"에라, 요 계집아이야. 안 될 말이로다. 내 먼저 벗으마."

도련님이 버선, 대님, 허리띠, 바지, 저고리 홀딱 벗어 한편 구석에 밀쳐놓고 우뚝 서니, 춘향이 그 거동을 보고 삥긋 웃고 돌아서며 하는 말이

"여보 도련님, 영락없는 낮도깨비 같소."

"오냐, 네 말이 맞다. 천지만물 짝 없는 게 없느니라. 두 도깨비 놀아보자."

"그러면 불이나 끄고 놀지요."

"불이 없으면 무슨 재미가 있느냐. 어서 벗어라, 어서 벗어라."

도련님이 춘향의 옷을 벗기려 할 제 뛰놀면서 어룬다.

(중략)

"얘, 춘향야. 이리와 업히거라."

춘향이 부끄러워하니

"부끄럽기는 무엇이 부끄러워. 이왕에 다 아는 바니 어서 와 업히거라."

춘향을 업고 추켜올리며

"앗따! 그 계집아이 똥집 장히 무겁다. 내 등에 업히니

우리 옛 그림의 멋

까 마음이 어떠하냐?”

“엄청나게 좋소이다.”

　그때는 몰랐지만 나중에 「사시장춘」이라는 그림을 알고 나니 신윤복은 정말 『춘향전』의 한 대목을 그리지 않았을까 하는 생각이 퍼뜩 떠오르더군요. 실제로 춘향의 집을 찾아간 이몽룡은 저런 후미진 방으로 안내되었을 것이고, 여종은 부지런히 술상을 날랐겠지요. 방 안에서는 ‘업음질’ 놀이가 벌어지지 않았을까요.

6＿＿＿＿　하지만 화가는 『춘향전』의 한 대목처럼 적나라한 애정행각을 곧이곧대로 그리지 않았습니다. 화가는 아무것도 드러내지 않았습니다. 오히려 두 사람을 방 안에 가둔 채 방문을 꼭 닫아버렸거든요. 보는 사람들은 답답합니다. 그렇다고 신혼방 엿보듯 그림 속 문종이에 구멍을 숭숭 뚫을 수는 없는 노릇입니다. 방 안을 들여다보려는 수작일랑 재빨리 포기하고 대신 바깥에 장치된 여러 가지 소품을 통해 방 안의 일을 추측해야 합니다. 감상자들로 하여금 더 많은 상상을 할 여지를 제공한 거지요.

　그림을 보면 왼쪽 화폭의 3분의1가량을 나뭇가지로 덮었습니다. 마치 커튼으로 가려놓은 듯 방 안에서 벌어지는 일의 은밀함을 슬쩍 흘려놓은 겁니다. 너무 많이 가리면 답답

하고, 그렇다고 적게 가리면 은밀함이 덜하지요. 딱 저 정도가 적당합니다. 누군가 나뭇가지 뒤에 숨어 훔쳐보는 느낌도 주어 분위기를 더욱 달아오르게 하지요.

쪽마루에 벗어놓은 신발 좀 보세요. 원래 댓돌 위에 놓아야 하나 마루 위에 올라 있잖습니까. 먼저 신발을 신은 채로 쪽마루에 올라선 남자가 여인의 손을 끌어 올린 뒤 방 안으로 들여보냈습니다. 무엇이 그리 급했을까요? 얌전히 놓인 여인과는 달리 남자의 신발은 살짝 흐트러졌군요. 안에서 벌어지는 사태에 대한 조그만 실마리는 던져두었습니다. 가운데 활짝 핀 꽃도 중요한 역할을 맡았습니다. 방 안에 있는 남녀의 애정행각이 흐드러지게 핀 꽃처럼 무르익었다는 뜻이거든요.

꽃은 또하나 기능을 합니다. 바로 조명의 역할! 아무리 피끓는 청춘남녀라고는 하나 벌건 대낮에 저러기는 쉽지 않습니다. 지금은 분명 어두운 밤입니다. 저 꽃이 조명처럼 활활 타오르며 밤을 밝혀주고 있지요. 이제 분위기는 한껏 달아올랐습니다. 방 안에서는 『춘향전』의 한 대목이 질펀하게 펼쳐졌겠지요. 이렇듯 우리 옛 그림은 주제를 직접 드러내지 않는 방식으로 더욱 깊고 그윽한 멋을 추구했습니다. 그러면서도 하고 싶은 이야기는 또 다해버립니다. 그게 '은근'이라는 멋이 지닌 장점이지요.

'익살'
재미삼아 한번 그려봤을 뿐

1＿＿＿＿＿ 두번째로 꼽는 옛 그림의 멋, 그것은 '익살'입니다. '남을 웃기려고 일부러 하는 우스운 말이나 행동'을 익살이라고 하지요. 옛 문학작품에도 익살은 약방의 감초처럼 처방되어 있습니다. 『춘향전』에도 이몽룡이 남원부사 변학도의 생일날 어사출두를 하자 초대받았던 인근 고을 벼슬아치들이 혼비백산 달아나는 장면이 나오거든요.

> 운봉영장 인뚱이(관아에서 도장을 넣어두는 상자) 잃고 수박 들고 달아나고, 담양부사 갓 잃고 방석 쓰고 달아나고, 순천군수 탕건 잃고 화관 쓰고 달아날 제, 순천부사는 겁도 나고 술도 취하여 다락으로 도망쳐 올라가 갓모자에다 오줌 누니 밑에 있는 하인들이 "요사이는

하느님이 비를 끓여서 내리나보다."

본관사또 넋을 잃고 골방으로 들어가다가 쥐구멍에다 상투를 박고 "갓 내어라 신고 가자, 신발 내라 쓰고 가자. 말 내어라 입고 가자, 옷 잡아라 타고 가자. 문 들어온다 바람 닫아라. 요강 마렵다 오줌 들여라. 물 마르니 목 좀 다오."

평소에 백성들을 못살게 굴던 벼슬아치들이 쩔쩔매는 모습을 보노라면 백년 묵은 체증이 쑥 내려가는 통쾌함을 맛보게 되는데, 이런 익살을 통해서 그 통쾌함은 훨씬 배가 됩니다. 평소 근엄한 척하는 양반들의 모습을 순식간에 우스꽝스럽게 만들어버리거든요. 익살은 『춘향전』말고도 『흥부전』『수궁가』 같은 유명한 판소리는 물론 안동 하회탈 같은 놀이에도 구석구석 스며 있습니다.

2 ____ 그림이라고 예외는 아닙니다. 익살맞은 장면이 너무 많아 과연 어떤 걸 골라 소개해야 좋을지 걱정 아닌 걱정을 해야 할 정도거든요.

가장 먼저 떠오르는 건 김득신金得臣, 1754~1822의 「야묘도추野猫盜雛」입니다. '도둑고양이가 병아리를 훔쳐간다'는 뜻으로 익살의 정석과도 같은 그림이지요.

봄날, 햇볕이 가득 내리쬐는 툇마루에 앉아 자리를 짜던

아저씨. 졸음에 겨워 깜빡 졸던 찰나 도둑고양이가 마당에서 놀던 병아리 한 마리를 물고 잽싸게 달아납니다. "꼬꼬댁, 꼬꼬댁!" 찢어질 듯한 암탉의 비명에 화들짝 놀라 깬 아저씨, 급한 대로 손에 든 곰방대를 휘둘러봅니다. "저, 저 놈 잡아라!" 버선발로 마당에 내려서지만 저걸 어째, 너무 서두른 나머지 자리틀에 발이 걸려 몸이 갸우뚱했군요. "어이쿠!" 마루 아래로 굴러 떨어지기 일보직전. 감투는 벗겨지고, 자리틀은 나뒹굴고, 야단도 이런 야단이 없습니다. 뒤따라 방 안에서 나오던 마나님, 납치된 병아리쯤이야 안중에도 없다는 듯 소리를 지릅니다. "에고! 우리 영감 죽네."

놀란 병아리들은 사방으로 뿔뿔이 흩어지고 암탉은 모성애를 발휘하여 제법 호기 있게 달려들지만 이미 상황 끝! 병아리를 입에 문 고양이 뒤돌아보며 유유히 사라지기 직전입니다. "메롱! 나 잡아봐라."

정지된 그림이지만 마치 한 편의 만화영화를 틀어놓은 듯 영사기가 돌아갑니다. 불과 몇 초 사이에 벌어진 사건의 기승전결을 한 화면에 고스란히 담아놓았습니다. 고양이를 쫓는 부부의 우스꽝스런 동작과 당황한 표정, 고양이의 능청맞은 웃음, 그리고 졸지에 변을 당해 혼비백산한 병아리 가족 등, 곳곳에서 번뜩이는 익살을 보면 웃지 않고는 배길 재간이 없지요.

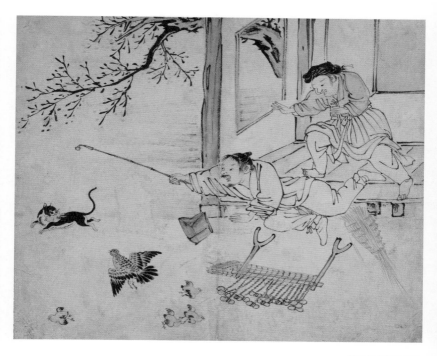

김득신, 「야묘도추」

종이에 수묵담채, 22.4 × 27cm,
간송미술관

3 _____ 　　　두번째는 신윤복의 「연소답청年少踏靑」입니다. '젊은이들이 봄날에 꽃놀이를 한다'는 뜻으로 역시 『혜원전신첩』에 있는 그림 중 하나지요. 사실 신윤복의 그림에서 확 드러나는 익살을 찾아보기란 좀체 어렵습니다. 「월하정인」이나 「미인도」의 꼼꼼하고 야무진 선을 보면 신윤복은 웃음기라고는 없는 무뚝뚝한 성격 같거든요. 그래도 웃음은 옛 화가들이 비껴갈 수 없는 것이었습니다. 나름대로의 방식으로 작품에 심어놓았지요.

　　때는 춘삼월 호시절. 붉은 진달래꽃이 꽃망울을 터트리자 겨우내 한껏 움츠렸던 두 한량이 꽃놀이에 나섰습니다. 짝 없으면 섭섭하니 기생 두 명도 대동했지요. 돈 자랑도 할 겸, 기생들 환심도 살 겸, 말 두 마리까지 동원했군요. 하루 종일 돌아다니며 꽃구경에, 술 마시기에, 봄기운을 만끽했습니다. 이제 집에 돌아가려는데 뭔가 2퍼센트 부족했는지, 앞선 한량이 재미있는 놀이를 제안합니다. 바로 마부놀이. 말을 끄는 말구종 대신에 자기가 직접 말채찍을 잡은 거지요(운전기사는 쉬게 하고 사장님이 직접 운전대를 잡은 격입니다). 맨 오른쪽 한량이 문제의 그분입니다. 쓰던 갓은 벗어버리고, 대신 말구종이 쓰던 벙거지를 뺏어 머리에 썼거든요. 진짜 말구종은 맨 뒤에서 쭈뼛쭈뼛 따라가는 중입니다. 오른손에 주인이 쓰던 갓을 고이 들었잖아요. 자기가 쓰던 벙거지는 주인이 가져갔고, 그렇다고 주인이 맡겨둔 갓을

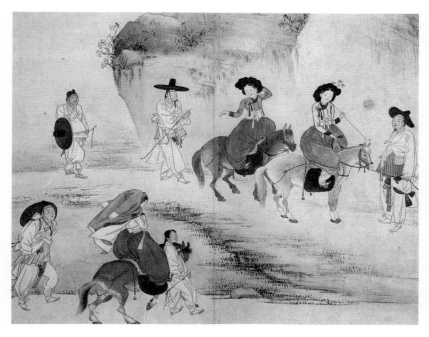

신윤복, 「연소답청」

종이에 수묵채색, 28.2×35.6cm,
『혜원전신첩』에 수록,
국보 제135호, 간송미술관

쓸 수는 없고, 무척 곤혹스런 표정입니다. 아마 속으로는 이렇게 구시렁거릴걸요. '자— 알들 논다.'

가운데 한량도 분위기를 맞춥니다. 길쭉한 곰방대에 불을 붙여 두 손으로 받쳐 들고 기생에게 건네거든요. "여기 담뱃대 대령했사옵니다. 마—님." 기생이 낯간지럽다는 듯 머리를 긁적이지만 어차피 오늘이면 끝날 호사, 냉큼 받아들며 분위기를 맞추겠지요. 신윤복은 자기만의 독특한 방식으로 익살을 부려놓았습니다.

4 _____ 점잖은 선비화가들도 예외는 아니었습니다. 기꺼이 웃음 잔치에 동참했거든요. 김시金禔, 1524~93는 명문가 태생이었습니다. 아버지가 중종 때 당대의 권력을 한 손에 쥐고 흔들던 그 유명한 김안로金安老, 1481~1537였으니까요. 김안로는 권력을 함부로 휘두르면서 많은 정적들을 숙청하여 악명이 드높았는데 결국 문정왕후까지 폐위하려는 음모까지 꾸미다가 발각되어 사약을 받게 되지요. 하필 김시의 혼인날 잡혀가고 마는데 김시의 나이 겨우 열네 살 때였습니다. 어릴 때 겪은 크나큰 비극은 김시가 출세의 욕망을 버리고 그림에 정을 붙이기 시작한 계기가 되었지요.

「동자견려도童子牽驢圖」는 김시의 그림 가운데 가장 널리 알려졌고 평가도 좋은 작품입니다. '끌 견牽'자에 '나귀 려驢'자를 써서 '동자가 나귀를 끈다'는 뜻의 그림인데, 점잖은

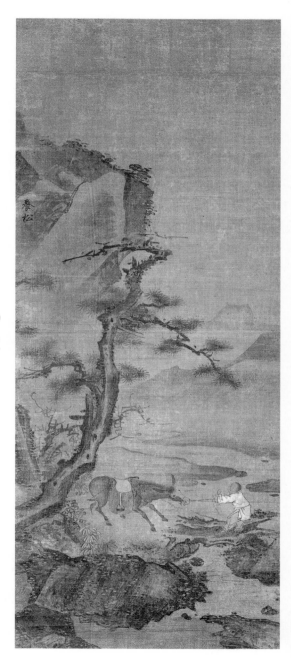

김시, 「동자견려도」

비단에 수묵담채, 111×46㎝,
보물 제783호, 삼성미술관리움

산수화임에도 불구하고 익살이 번뜩이지요. 멀리 희미하게 그린 산이 보일 듯 말 듯하고 왼쪽에는 커다란 바위와 소나무가 능숙한 솜씨로 멋들어지게 그려졌습니다. 여기까지만 본다면 평범한 산수화에 불과하지만 그 아래 작은 개울을 사이에 두고 실랑이가 벌어졌습니다. 고삐 줄을 끄는 동자와 끌려가지 않겠다는 나귀가 서로 팽팽한 줄다리기를 하는 중이거든요.

큰일 났습니다. 빨리 나귀를 대령하라는 주인의 명이 떨어진 지 오래인데 나귀 녀석은 개울 건너기가 죽기보다 싫다는 듯 고집을 피웁니다. 네 발이 거의 땅에 닿을 듯 몸을 바짝 낮추고 용을 쓰고 있네요.

동자 녀석도 마찬가지. 엉덩이를 뒤로 쭉 빼고 안간힘을 쓰지만 나귀는 좀처럼 끌려오지 않을 것 같네요. 조금 더 지체하면 주인의 불호령이 떨어질 게 분명합니다. 급기야는 나귀 앞에 넙죽 엎드려 빌기라도 해야 할 판입니다. "부탁이다. 제발, 나 좀 살려줘. 응?"

비단 바탕에 그린 품격 높은 산수화에도 익살이 빠지지 않은 게 신기합니다. 공부에 시달리던 선비들이 이런 그림 한 점을 집 안에 떡하니 걸어놓고 보다보면 자연스레 웃음이 새어나오겠지요.

5 _____ 옛 그림 중에서 근엄한 그림을 꼽으라면 초

상화가 그중 으뜸일 겁니다. 원래 초상화 자체가 존숭을 위해 그린 그림이거든요. 그래서 초상화를 보면 한결같이 격식을 갖춘 옷차림에다 세상에서 가장 근엄한 표정을 짓고 있지요. 이런 근엄한 초상화를 놓고 슬쩍 장난을 친 분이 있습니다. 강세황姜世晃, 1713~91이라는, 화가이면서 조선 최고의 평론가였던 분이지요.

강세황은 김홍도의 스승으로도 잘 알려진 분입니다. 『단원기檀園記』라는 글에 김홍도가 예닐곱 살 무렵부터 자신에게 그림을 배웠다는 기록을 남겼거든요. 강세황은 조선미술계의 총수라 불릴 만큼 영향력이 컸기에 많은 화가들이 평가를 받고자 애를 썼지요. 김홍도의 그림에는 강세황의 평이 적힌 게 많습니다. 김홍도가 이름을 떨친 까닭은 그림 솜씨가 뛰어난 점도 있지만 스승의 좋은 평이 한몫했음도 부정할 수 없겠지요.

강세황은 자신의 모습을 직접 그린 「자화상」을 남겼는데 이게 무척 익살스럽습니다. 요즘 하는 말로 기막힌 반전이 있거든요. 조선시대 초상화를 보면 대부분 관복을 입고 오사모를 쓴 게 많습니다. 누가 더 높은 벼슬을 하는가로 사람의 인생을 평가하던 시대라 벼슬의 높고 낮음을 그대로 보여주는 데는 이 옷차림만한 게 없거든요. 그런데 이 「자화상」의 옷차림은 매우 특이합니다. 두루마기를 입었는데 머리에는 오사모를 썼잖습니까. 평상복인 두루마기에는 오사

모가 아니라 갓을 쓰는 게 맞거든요(오사모는 관복차림에 쓰던 모자입니다). 뭐라 할까, 지금으로 친다면 육군대장이 양복을 입은 채로 군모를 쓴 꼴이라 하겠지요. 누가 보면 정신 나간 사람이라고 손가락질할 그런 옷차림입니다.

왜 강세황은 저런 우스꽝스런 옷차림을 했을까요? 까닭은 그림 속에 적어놓았습니다. '彼何人斯 鬚眉皓白'(피하인사 수미호백)으로 시작되는 또박또박 쓴 한문을 우리말로 옮겨놓으면 이렇습니다.

저 사람은 누구인가?
수염과 눈썹이 새하얀데 머리에는 오사모 쓰고 몸에는 두루마기를 입었구나.
옳지! 마음은 시골에 가 있는데 이름은 벼슬아치 명부에 있는 거다.
가슴에는 책 수천 권의 학문이 들었고 감춘 손에는 태산을 뒤흔들 글씨 솜씨 있건만
사람들이 어찌 알아줄까.
내 재미삼아 한 번 그려봤을 뿐.

그러니까 "마음은 벼슬을 그만두고 (평상복인 두루마기를 입은 채) 조용히 살고 싶은데, 몸은 어쩔 수 없이 (오사모를 쓴 채) 벼슬에 얽매어 있구나"라는 뜻이겠지요.

彼何人斯鬚眉皓白
項烏帽披野服於以
見心山林而名朝籍
胸藏二酉筆搖五嶽
人那浩知我自爲樂
翁年七十翁號露竹
其真自寫其贊自作
歲在玄黓攝提格

강세황, 「자화상」

비단에 채색, 88.7×51cm,
1782년, 보물 제590호, 개인소장

이 그림을 그린 때가 강세황의 나이 어느덧 일흔이었습니다. 보통 그 나이라면 벌써 벼슬을 내어놓고 유유자적할 때였거든요. 원래 강세황은 61세라는 늦은 나이에 첫 벼슬을 시작했습니다. 나중에는 병조참판을 거쳐 한성부판윤(지금의 서울시장)까지 오르게 되지요. 그러다보니 늦게 시작한 벼슬이라 70세가 되도록 그만두지 못했는데 그게 힘에 부쳤나봅니다. 그런 고충을 이런 식으로 표현한 거지요. 그래놓고 행여 다른 사람들이 체신 머리 없다고 비웃기라도 할까봐 미리 빠져나갈 길도 터놓았습니다. "내 재미삼아 한번 그려봤을 뿐"이라고 눙쳐버렸거든요. 이거야말로 기막힌 익살 아닙니까.

어떤 분들은 우리 민족의 정서를 슬픔, 원통을 뜻하는 '한恨'이라고 하는데 저는 동의하지 않습니다. 오히려 재미있고 신나는 '흥興'에 가깝습니다. 숱한 문학작품과 그림에 등장하는 익살이 이를 증명해주거든요.

1 옛 그림 중에서 가장 자랑할 만한 분야를 든
다면 무엇일까요? 아마 초상화를 마음에 두고 있는 전문가
들이 꽤 많을 겁니다. 조선시대는 '초상화의 왕국'으로 불릴
만큼 많은 초상화를 그렸고, 그러다보니 나름대로 특화된
장점을 갖게 되었거든요. 그게 '핍진逼眞'입니다. 핍진은 실
제와 아주 똑같이 그려낸다는 뜻입니다. 요즘에도 소설이나
영화평을 할 때 그만큼 현실감이 있다는 의미로 가끔 쓰더
군요.

'똑같아 봐야 얼마나 똑같을라고.' 현대의 성능 좋은 카메
라를 생각한다면 그 옛날에 붓 한 자루 달랑 들고 실제 인
물과 똑같게 그려봤자 얼마나 똑같겠느냐고 코웃음 칠지도
모르겠습니다만, 우리 초상화의 핍진성은 그야말로 상상 이

상입니다.

一毫不似便是他人 (일호불사편시타인)

'터럭 한 올이라도 다르면 그 사람이 아니다'는 뜻으로 이
는 우리 초상화를 그리는 제1원칙이었지요. 『승정원일기』
에도 "한 올의 털, 한 올의 머리카락이라도 다르면 곧 다른
사람이니 조금이라도 고친다는 건 논할 가치가 없다"라는
말까지 나오거든요. 그러니 화가들은 물론 모델 역시 이 원
칙을 충실히 따랐습니다.

초상화라는 그림은 일종의 자기과시잖아요. "나 이런 사
람이니 알아서 받들어 모셔라." 뭐 그런 뜻이 다분히 들었거
든요. 어느 정도 미화는 불가피하지요. 요즘 사진에도 보정
기술이 들어가는 것처럼 말이죠. 그런데 조선시대 초상화는
그럴 여지가 손톱만큼도 없었습니다. 꼭 생긴 그대로 그려
야 했거든요. 심지어 모델이 극구 감추고 싶어 할 흉, 예를
들면 얼굴의 곰보자국이라든가 사팔눈, 딸기코, 검버섯, 뻐
드렁니, 사마귀까지 적나라하게 그렸지요.

2 「황현 초상」은 채용신蔡龍臣, 1850~1941이 그렸
습니다. 이분은 전문 화가가 아니라 무관 출신의 벼슬아치
였는데 남의 얼굴을 그리는 데 솜씨가 있어 나중에는 고종

채용신, 「황현 초상」

비단에 채색, 95×66cm,
1911년, 개인소장

황제의 초상화까지 그리게 되지요. 채용신이 남긴 초상화는 약 80여 점(다른 화가들에 비하면 어마어마하게 많은 숫자입니다), 그중에서도 가장 유명한 게 이 「황현 초상」입니다.

황현이라는 이름은 우리 역사에 조금이라도 관심을 가진 분이라면 금방 "아!" 하고 알아보실 겁니다. 1910년, 우리나라가 일본에 합방되자 절명시 4수를 남긴 채 아편을 탄 술을 마시고 스스로 목숨을 끊은 분이거든요.

난리를 겪다보니 머리카락이 하얗게 세었구나.
몇 번이나 죽으려 했으나 이루지 못했다.
이제는 참으로 어쩔 수 없으니
가물거리는 촛불이 푸른 하늘에 비친다.

뭇짐승도 슬피 울고 강산도 찡그리니
무궁화 삼천리는 이미 망해버렸다.
가을 등불 아래 책 덮고 생각하니
글 배운 사람이 제 구실하기가 참 어렵구나.

절명시 중에 두 편인데, 망국의 슬픔과 속수무책으로 이를 감내해야 하는 선비의 고뇌가 그대로 느껴집니다. 황현 선생은 독약을 마시고 하루 동안 고통을 겪다가 돌아가셨습니다. 가족들이 해독제인 오줌과 생강즙을 먹이려고 했으

「황현 사진」

김규진 촬영, 15×10cm, 1909년,
보물 제1494호, 개인소장

나 쏟아버리고는 혹시 독약의 효력이 없어 죽지 못하면 어쩔까 걱정부터 한 강단 있는 분이었지요. 초상화를 보면 "역시 그런 분이구나" 하는 느낌이 절로 들지 않습니까.

이 초상화는 황현 선생이 살아 있을 때 직접 얼굴을 보면서 그린 게 아닙니다. 황현 선생은 돌아가시기 1년 전인 1909년, 서울시 소공동에 생긴 우리나라 최초의 사진관 천연당을 방문해서 사진 한 장을 찍어두었습니다. 어쩌면 자신의 죽음을 어렴풋이 예감하고 마치 영정사진 찍듯 미리 준비해둔 것일지도 모릅니다.

초상화와 달리 사진에는 두루마기를 입고 갓을 쓴 채, 부채와 책을 든 자세로 포즈를 취했습니다만 어쩐지 좀 어색한 모습이군요. 당시로서는 최첨단 문명인 카메라 앞에서 시골에서 책만 읽던 딸깍발이 선비가 세련된 자세를 취하기는 겸연쩍었겠지요. 아무튼 이 사진은 「황현 초상」을 낳게 한 바탕이 되었습니다.

황현 선생이 돌아가신 이듬해인 1911년 5월, 채용신은 이 사진을 보고 「황현 초상」을 그려냈습니다. 손에 든 부채와 책은 그대로이지만 옷차림이 심의(유학자들이 입는 겉옷)와 정자관(유학자들이 집 안에서 쓰던 모자)으로 바뀌었습니다. 화가 채용신에 대해서도 할 이야기는 많지만 다음을 기약하고 여기서는 「황현 초상」을 놓고 '핍진'이라는 주제에 맞춰 세 가지 정도만 이야기하겠습니다.

3 가장 먼저 살펴볼 곳은 수염입니다.

황현은 코와 턱은 물론 입술 아래와 구레나룻까지 털이 제법 풍성합니다. 색칠한 게 아니라 가는 붓을 써서 한 올한 올 그려낸 겁니다. 털의 개수가 몇 올인지 하나하나 세어가며 그렸다고 해도 믿을 만큼 정교하지요. 모르긴 해도 직접 세어보면 실제 털의 개수와 별반 다르지 않을 겁니다. 터럭 한 올이라도 다르면 그 사람이 아니라고 했잖아요. 이 원칙을 충실하게 따른 교본과도 같은 그림이지요.

「황현 초상」(부분)

　꼬불꼬불하면서 가늘고 긴 털이 실제처럼 생생하게 보입
니다. 요즘 화가들에게 붓을 쥐어주고 저렇게 그리라고 하
면 아마 혀를 내두를 겁니다. 심이 단단한 사인펜으로 그려
도 한 번에 내려 긋기란 여간 힘든 일이 아닌데 보드라운 붓
털로 저렇듯 끊어지지 않고 그려냈다는 점이 놀라울 뿐이
지요. 가느다란 털은 피부에 풀을 칠해 살짝 붙여놓은 게 아
니라 깊숙이 뿌리를 내리고 사는 풀처럼 보입니다.

　다음은 피부 표현입니다.
　얼핏 보면 그냥 살갗과 비슷한 색으로 칠한 줄 착각하는
분도 있는데 그게 아닙니다. 얼굴을 확대해보면 마치 싸리

「황현 초상」(부분)

빗자루로 마당을 쓸기라도 한 듯 무수히 많은 요철凹凸이 드
러나 있거든요. 오돌토돌한 짧은 선들이 일정한 방향으로
그려져 있지요. 아주 가는 붓을 사용해 반복해서 선을 그은
겁니다. 피부의 질감을 생생하게 표현하기 위해 살결 방향
에 따라 붓질을 하는 기법이지요.

　제가 우리 옛 그림은 선의 예술이라고 말한 적이 있잖아
요. 그게 초상화에서도 여지없이 구현되고 있는 겁니다. 진
짜 바늘로 콕 찌르면 피라도 한 방울 쏙 나올 것 같은 생생
한 피부 표현 아닙니까.

　마지막으로 눈입니다.

「황현 초상」(부분)

　눈을 보다가 혹시 이상한 점을 찾지 못했습니까? 왼쪽 눈동자는 가운데를 바라보지만 오른쪽 눈동자는 바깥쪽으로 몰려 있잖아요. 사팔눈, 혹은 사시라고도 하지요(눈동자가 바깥으로 몰린 외사시입니다). 사팔눈은 두 눈이 정렬되지 않고 서로 다른 지점을 바라보는 시력 장애입니다. 한쪽 눈이 정면을 바라볼 때 다른 쪽 눈은 안쪽 또는 바깥쪽으로 몰리게 되지요. 물론 사팔눈이 그리 큰 흠은 아닙니다만 그래도 좀 보기가 그렇잖아요. 그러니 초상화를 그릴 때 눈 한 번 찔끔 감고 슬쩍 고쳐줄 수도 있거든요. 그랬다고 누가 뭐라고 할 사람이 있겠습니까. 그렇지만 채용신은 곧이곧대로 그냥 그렸습니다. 다른 사람은 물론 자기 자신을 속이는 거라 믿었던 거지요.

　이렇듯 우리 초상화는 허물이나 흉조차 조금도 가감하지 않고 그려냈습니다. 일호불사의 원칙이 추상 같았거든요.

우리 옛 그림의 멋

4 「서직수 초상」은 개성만점의 초상화입니다. 특이하게도 맨 버선발로 서 있는 모습을 그렸거든요. 그냥 서 있는 초상화도 드문데 맨 버선발이라. 이거 한 가지뿐이라면 개성만점이라는 말을 안 합니다. 흥미를 끌만한 다른 여러 가지 요소들이 많거든요.

먼저 초상화를 그린 화가들입니다. 제가 화가 '들'이라고 한 까닭은 그린 화가가 한 명이 아니라 두 명이기 때문입니다. 그 두 명이 누군지 아십니까? 놀랍게도 천하 명장 김홍도와 초상화의 대가라고 불리는 이명기李命基. ?~?입니다. 물론 임금의 초상화는 여러 명의 화가가 함께 그렸습니다. 가장 솜씨 있는 화가들을 뽑아 각자 재능에 따라 얼굴과 몸, 그리고 배경을 따로 따로 그리는 거지요. 그렇지만 보통 사람의 초상화에는 매우 드문 경우인데(아니, 이 초상화 빼고는 그런 경우를 보지 못했습니다), 「서직수 초상」은 두 명의 화가가 합작을 했고 더구나 두 화가가 조선에서 1,2등을 다투는 대가들이니 이거야말로 깜짝 놀랄 만한 일이지요.

김홍도는 다들 잘 아실 테니, 이명기라는 화가에 대해 잠깐 소개해드릴까 합니다. 화산관 이명기는 김홍도보다 10년 정도 손아래 사람인데 아버지, 동생, 아들은 물론 장인까지 도화서 화원을 지낸, 그야말로 내로라하는 명문 화원 집안이었지요. 이명기는 특히 초상화를 잘 그려서 정조 15년 (1791)과 정조 20년(1796), 두 차례에 걸쳐 어진御眞을 그리

이명기와 김홍도, 「서직수 초상」

비단에 채색, 148.8×72.4cm,
1796년, 보물 제1487호, 국립중앙박물관

는 일에 참여했습니다. 첫번째에는 김홍도를 제치고 가장 중요한 얼굴을 그리는 주관화사로 선발되었지요. 초상화에 있어서만큼은 김홍도보다 뛰어났다는 뜻입니다. (「서직수 초상」 역시 얼굴은 이명기가 그리고 상대적으로 덜 중요한 몸을 김홍도가 그렸지요.) 그러다보니 권세 있는 양반들이라면 너나 할 것 없이 부탁할 정도로 초상 전문 화가로 이름을 날렸지요. 「오재순 초상」을 보면 그 명성이 헛되지 않았다는 걸 대번에 알 수 있습니다. 이건 숫제 사진인지 그림인지 분간이 안 갈 정도거든요. 아니 오히려 사진으로는 도저히 표현하지 못하는 부분, 그 사람의 형형한 정기 같은 것이 뿜어져 나오는 듯합니다. 이명기는 정녕 그런 화가였습니다.

다시 「서직수 초상」을 볼라치면 재미난 부분이 몇 군데 눈에 뜁니다.

먼저 얼굴에 난 점입니다.

왼쪽 볼을 자세히 보면 점 세 개가 보이지요? 요즘 의사들이 쓰는 전문용어로는 '색소모반'이라고 하더군요. 특이하게도 점 안에 털 세 올이 선명하게 그려져 있습니다. 원래 털은 한 구멍에서 1개씩 자라지만 2~3개씩 군집모를 이루기도 한답니다. 서양인들은 대부분 군집모를 이루지만 우리나라 사람 중에서는 보기 드문 경우인데 이걸 화가가 파악하고 그대로 그린 겁니다. 우리 초상화가 얼마나 정밀한지 상징적으로 보여주는 장면이지요.

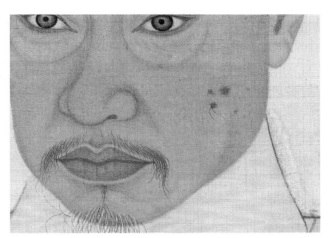

「서직수 초상」(부분)

사실 얼굴에 이런 게 드러나 있으면 보기가 좀 그렇잖아요. 슬쩍 지워버린 매끈한 얼굴을 원하는 게 인지상정이거든요. 더구나 초상화는 자손대대로 오랫동안 전해질 그림입니다. 자손들이 보고 우리 할아버지 참 잘생겼다는 소리를 들으면 더욱 좋겠지요. 하지만 당시에는 그건 남은 물론 자신을 속이는 일이라고 보았습니다. 그러니 눈 딱 감고 슬쩍 고치면 될 법도 한데 그대로 두었습니다. 정말 강박적인 똥고집이었지요.

다음은 그림 속에 적힌 글입니다.

그림은 화가들이 그렸지만 글은 서직수가 직접 썼습니다. 처음 쓴 글이 마음에 들지 않았는지 몇 글자를 지워가면서 고쳐 쓰기까지 했지요. 뭐라 적었는가하면,

「서직수 초상」(부분)

> 이명기가 얼굴을, 김홍도가 몸을 그렸다.
> 둘 다 그림 솜씨가 뛰어난 화가들이지만 한 조각 정신은 그려내지 못했구나.

라고 써서 그림에 대해 불만을 그득 토해놓았습니다.

정신을 그려내지 못했다고? 이게 무슨 말인고 하니, 우리 초상화는 생김새를 꼭 닮게 그려야 하는 건 물론 또하나 그 사람의 정신까지도 그려낸다는 말도 안 되는(?) 원칙도 있었습니다. 이걸 '전신사조'라고 하는데 '일호불사'와 더불어 우리 초상화를 떠받치는 양대 원칙이었지요.

겉모습과 마음까지 동시에 그려내라? 그야말로 화가들에게 귀신같은 솜씨를 부담지은 건데 이름난 화가들은 실

이명기, 「오재순 초상」

비단에 채색, 151.7×89cm,
18세기 후반, 보물 제1493호, 삼성미술관리움

제로 이런 요구에 부응했지요.「황현 초상」이나「오재순 초상」을 보면 그분들의 삶의 흔적이라든가 형형한 정신까지 그대로 뿜어져나오는 것 같잖아요. 다만 서직수는 그러지 못한 것에 대한 불만을 표출했던 겁니다.

그렇지만 겉모습에 대해서는 아무 말 없습니다. 색소모반 같은 소소한 흠 따위는 전혀 거리낌이 없었던 거지요. 외모보다는 내면을 훨씬 중요하게 여겼기 때문입니다. 이 점은 외모만을 중요시하는 요즘 사회에 던지는 따끔한 충고가 되겠네요.

'상징'
보는 그림이 아니라 읽는 그림

1 _____ 어떤 사물을 보면 떠오르는 특유의 이미지가 있습니다. 가장 단순한 예로, 비둘기는 평화, 칼은 전쟁을 떠올리듯이 말입니다. 흔히 사용하는 꽃말도 그렇습니다. 장미는 사랑, 백합은 순결의 이미지가 연상되거든요. 이런 사물들은 오랜 세월에 걸쳐 하나의 기호로 자리잡게 되었지요. 상징화가 된 겁니다. 그림에도 상징화된 사물을 끌어들이면 표현하고자 하는 바를 더욱 쉽게 전달할 수 있겠지요.

우리 옛 화가들도 그랬습니다. 주변에서 흔히 볼 수 있는 동·식물이 대상이었지요. 그러니 옛 그림 중에 동·식물이 나오는 '화조화' '초충도'는 그림 자체로도 물론 아름답지만 그 속에 든 '상징'을 잘 읽어내야만 제대로 감상한 게 됩니

다. 우리 그림을 '보는' 그림이 아니라 '읽는' 그림이라고도 하는 까닭입니다.

2 _____ 초충도는 '풀 초草'에 '벌레 충蟲'자를 써서 주로 풀이나 꽃, 벌레 같은 작은 동물이 나오는 그림을 말합니다. 특히 신사임당申師任堂, 1504~51은 초충도를 잘 그린 화가로 이름났지요.

「맨드라미와 쇠똥구리」는 초충도 병풍 그림 중 하나인데 신사임당의 솜씨로 전해집니다. 500년이나 되는 긴 세월을 먹어서 그런지 종이나 색깔이 많이 바랬군요. 흰나비가 거무스름하게 변했을 정도니까요. 사실 이 그림이 신사임당의 작품이 맞는지에 대해서는 의문의 여지가 많습니다. 도장도 찍히지 않았고 이름도 적혀 있지 않거든요. 흰나비가 검게 변한 것도 오래 되어서가 아니라 질 낮은 물감을 써서 위조했기 때문이라는 설도 있지요. 가짜라는 말입니다. 그렇지만 여기서는 진품 여부보다는 작품에 담긴 의미를 설명하는 데 집중하겠습니다.

이 그림 감상의 핵심은 풀과 벌레가 상징하는 의미를 제대로 들여다보는 데 있습니다. 이걸 읽어내지 못하면 아무런 의미 없는 그림이 되고 말거든요. 먼저 가운데 키가 껑충한 꽃부터 들여다보겠습니다.

꽃 모양이 참 특이하지요. 어째 자연스러워 보이지 않고

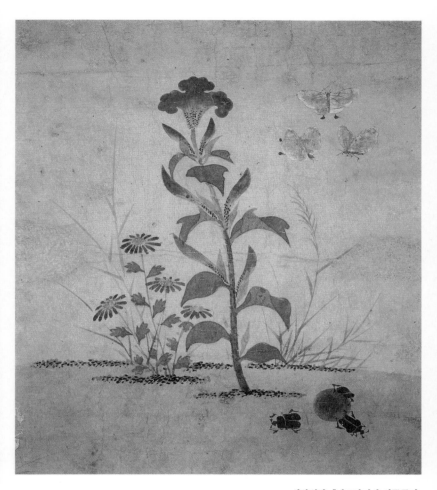

신사임당, 「맨드라미와 쇠똥구리」

종이에 채색, 34×28.3cm,
국립중앙박물관

만들어놓은 것처럼 보이잖아요. 그래서 꽃 이름이 '맨드라미'가 되었다고 합니다. 맨드라미꽃이 무얼 빼닮지 않았나요? 그렇지요. 수탉의 볏(혹은 벼슬)을 빼다 박았습니다. 그래서 맨드라미꽃을 그리면 벼슬을 하라는 기원문으로 읽습니다. '맨드라미=벼슬'로 상징화된 겁니다. 조선시대 양반들이 그렇게도 욕망했던 벼슬자리 얻기, 하늘에서 별 따기만큼이나 어려운 일이었지요. 그러니 하다하다 못해 그림에까지 주술을 건 겁니다.

벼슬을 하려면 먼저 과거시험부터 합격해야 합니다. 이게 또 만만치 않습니다. 소과인 생원시, 진사시부터 시작해서 대과인 문과에 합격하려면 모두 아홉 차례의 시험을 통과해야 했습니다. (아홉 차례 시험에서 모두 수석을 한 경우가 조선시대를 통틀어 딱 한 명 있었다는군요. 신사임당의 아들 이율곡입니다.)

조선시대 500년간 문과에 합격한 사람은 모두 1만5151명이라고 합니다. 1년에 겨우 30여 명 남짓 합격할 정도로 어려운 일이었지요. 그러니 과거 합격은 조선시대 선비들의 지상 과제가 되었습니다. 대입수능을 공부하는 학생들이 책상 앞에 '합격'이라는 문구를 붙이고 공부하듯 방 안에는 과거시험 합격을 기원하는 주문을 붙여놓았겠지요. 바로 쇠똥구리입니다.

그림 아래쪽에 둥근 쇠똥 경단을 굴리는 쇠똥구리 세 마

「맨드라미와 쇠똥구리」(부분)

리가 보이지요? 어른 손톱 정도 되는 크기의 딱딱한 껍데기로 덮인 벌레입니다. 이 녀석들은 쇠똥이나 말똥을 둥글게 만들어 물구나무를 선채 뒷다리로 굴려서 제 집으로 가져가 먹이로 삼지요. 아주 똑똑하고 부지런한 친구들입니다.

　제가 초등학교 다닐 적에 시골에 살았던 터라 쇠똥구리를 자주 보았지만 그 뒤로는 한 번도 본 기억이 없습니다. 소 먹이가 풀에서 배합사료로 바뀌면서 이를 못 먹게 된 쇠똥구리가 대부분이 멸종했기 때문이지요. (얼마 전 뉴스를 보니 환경부에서 자연산 쇠똥구리 한 마리를 100만원을 주고 사들인다는 기사까지 떴더군요.)

　그림 속 쇠똥구리는 과거시험 합격과 관련 있습니다. 쇠똥구리는 풍뎅이나 사슴벌레처럼 등이 딱딱한 껍질로 덮였

잖아요. 마치 갑옷처럼 단단하다고 해서 이런 벌레를 한자로 '갑충甲蟲'이라고 부릅니다. 과거시험의 1등 합격도 '갑甲'이라고 했지요. (오늘날에는 '갑질'이라는 좋지 않은 의미로 쓰이지만요.) 소과, 대과 연달아 1등으로 합격하라고 보통 두 마리씩 그리는데 여기는 세 마리나 그렸군요. 그만큼 강력한 주술을 걸어놓은 겁니다.

3 ＿＿＿＿　　벼슬과 더불어 또하나 간절한 소망이 있었습니다. 오래 사는 것, 즉 장수에 대한 욕망이지요. 요즘이야 식생활 개선과 의료시설의 발달로 사람들의 평균수명이 대폭 늘었잖아요. 2018년 현재, 한국인의 평균수명은 82세나 되지만 옛날에는 그렇지 않았습니다. 요즘은 60년을 살았다는 기념으로 환갑잔치를 벌이는 사람이 거의 없습니다. 60세까지 사는 건 너무도 시시한 일이니까요. 하지만 옛날에는 60년을 산 게 크나큰 축복이라서 환갑잔치를 크게 벌였지요. 그만큼 장수가 어려웠다는 방증입니다. 최고 수준의 의료 혜택과 영양을 공급받던 조선시대 임금들의 평균수명조차 겨우 46세였으니 일반인들이야 오죽했겠습니까. 그러다보니 장수를 기원하는 상징물이라도 그려서 기대는 경우가 많았습니다. 이 그림에는 장수의 상징이 두 가지나 있습니다.

「맨드라미와 쇠똥구리」(부분)

먼저 나비입니다. 한자로 '나비 접蝶'자는 여든 살 노인을 뜻하는 '질耋'자와 중국어 발음이 같습니다. 그래서 그림 속 나비는 여든 살 어르신을 상징하게 되었지요. 60년 사는 것도 힘든 시대에 80년을 산다니, 요즘으로 치면 100세 이상 사는 것과 마찬가지입니다. 나비는 장수를 기원하는 최고의 축복이 되었습니다.

보라색 쑥부쟁이도 장수를 상징합니다. 국화과에 속하는 식물로 흔히 들국화라고 부르지요. 국화 또한 장수를 상징하는데 여기에는 유래가 있습니다. 옛날 중국 어느 지방에 국담菊潭이라는 연못이 있었답니다. 이름 그대로 연못 주위에는 국화꽃이 지천으로 피어 있었습니다. 마을 사람들은 모두 연못의 물을 떠다 먹고 살았지요. 그런데 이 마을

사람들은 100살은 보통이고 200살 넘게 사는 사람들도 있었다고 합니다(나이 80에 죽으면 일찍 죽었다고 억울해했다지요). 장수의 비밀은 바로 연못의 물이었습니다. 연못가에 피어 있는 국화의 약성분이 물에 흘러들어 그걸 마신 사람들이 그렇게 오래 살았다는 거지요. 해서 국화도 장수를 상징하게 되었습니다.

결국 「맨드라미와 쇠똥구리」 그림 속에는 조선시대 사람들이 최고로 바라던 소원, 과거시험에 합격해서 높은 벼슬을 얻는 것과 장수를 기원하는 뜻이 담긴 겁니다. 이런 의미를 모르고 본다면 백날 감상해봐야 "그 꽃 참 아름답다, 혹은 나비 한번 곱다"라는 감상평밖에 할 수 없겠지요.

'사의'
겉보다 속, 마음을 끄집어내라

1 다시 한번 「세한도」(104~105쪽 참조)를 소환합니다. 여기에 나오는 소나무는 달면 삼키고 쓰면 뱉는 각박한 세상에서도 변치 않던 제자 이상적의 따뜻한 마음을 빗대놓은 소품이었지요. 옛 화가들은 매·난·국·죽 같은 사군자나 물, 바위, 산, 나무, 구름 같은 자연물을 빌려 쓸쓸함을 달래기도 하고 변치 않는 절개를 과시하기도 했거든요. 이처럼 특정한 사물을 빌려 자신의 마음을 드러내는 화법을 '사의寫意'라고 합니다. '사'는 '베끼다, 그리다'라는 뜻이고, '의'는 '뜻, 마음'을 가리키니, 한자어 그대로 풀면 사의는 '뜻을 그리다'는 의미가 되지요.

선비들이 주로 그리던 문인화에서는 사의를 매우 중요하게 여겼습니다. 겉보다는 속. 그러니 그림을 잘 그리는 건

별로 중요하지 않았지요(사실 선비들은 전문 화가가 아니라서 그림 솜씨가 그리 뛰어나지도 않았고요). 오히려 정교하고 현란한 묘사는 사의의 본뜻을 해친다고 보고 거칠고 단순한 그림을 선호했습니다. 왠지 서툴게 보이는 「세한도」는 이를 충실히 따른 작품이지요.

2＿＿＿＿ 이인상李麟祥, 1710~60은 좀 낯선 이름이지만 그래도 알 만한 사람들 사이에서는 꽤나 유명한 화가입니다. 이분은 속된 말로 한 성격 하시는 분이었습니다. 깐깐하고 꼿꼿하기가 조선 천지에 견줄 사람이 없을 정도였지요. 그러니 그림을 보기 전에 먼저 이분의 행적부터 간단히 소개해야겠습니다. 그래야만 작품에 대한 이해도 더 빠르지 싶거든요.

신윤복의 「야금모행」을 보면서 조선시대에는 야간통행금지가 있었다고 했지요. (조선시대까지 갈 것도 없습니다. 불과 1970년대만 하더라도 밤 열두시에서 새벽 네시까지 바깥출입을 금하는 야간통행금지 제도가 있었거든요. 제가 중학교 시절, 한밤중에 동생이 심한 치통을 앓아 시내 약국으로 달려가서 곤히 잠자는 약사를 깨우고 진통제 몇 알을 샀는데, 오가는 내내 '혹시 경찰서에 끌려가면 어떡하지' 하는 마음으로 조마조마했던 기억이 새롭습니다.) 하지만 권세 있는 양반들은 법을 무시하고 제멋대로 막 돌아다니기 일쑤였습니다. 「야금모행」

이 그런 그림입니다만, 이인상에게는 어림도 없는 일이었습니다. 친한 친구 한 명과 대문을 마주보며 코앞에 살았는데도 "나라법이 지엄하니 해가 지면 서로 오가지 말자"고 선언하고는 그렇게 지켰거든요. 바로 앞에 사는데 밤중에 오간다고 누가 뭐라 할 사람도 없는데 말입니다. 어떻게 보면 융통성이 없다고도 할 수 있습니다만 보통 깐깐한 성품이 아니었던 거지요.

이인상은 주로 지방의 낮은 벼슬을 지냈는데 그곳에서 관행적으로 일어나는 부조리 때문에 사사건건 상관들과 부딪혔습니다. 그게 얼마나 괴로웠는지 "말세에 태어나 말단벼슬아치 노릇하는 게 정신이상 생기기에 꼭 맞는 일"이라고 호소할 정도였지요. 좋은 게 좋은 거라고 두루뭉술하게 살 수도 있었지만 그냥 넘기는 법이 없었던 겁니다. 결국에는 관찰사와 대판 싸우고는 벼슬도 때려치우고 말았지요.

사실 이인상은 온전한 양반 신분이 아니었습니다. 조선 4대 명문가로 꼽히는 이경여李敬興, 1585~1657 가문에서 태어났으나 증조부가 서자였기에 그만 반쪽짜리 양반이 되고 말았지요. 이런 자손들을 서얼이라 불렀는데 심한 차별대우를 받았습니다. 홍길동도 서얼로 태어나 아버지를 아버지라 부르지 못하는 유령 같은 존재로 살았잖아요.

어떤 분은 이분의 깐깐한 성품을 서얼이라는 신분 때문

이라 보기도 하더군요. 쥐뿔도 든 것 없이 함부로 설쳐대는 얼치기 양반들에게 본보기로 보이는 일종의 오기 같은 것으로 자신에게 일부러 가혹한 잣대를 들이댔다는 거지요. 그러다보니 기면 기고 아니면 아닌, 그야말로 우리가 우러러보는 전형적인 선비의 모델이 된 겁니다. 이런 성품이 자연스레 그림에도 베어들었겠지요.

3　　　　　이인상은 특히 소나무를 잘 그려 '소나무 화가'로 정평이 나 있습니다. 대표작으로 꼽히는 게 「설송도雪松圖」입니다. '눈 맞은 소나무'라는 뜻이지요. 과연 그림 속에는 하얀 눈을 푹 덮어 쓴 소나무 두 그루가 서 있습니다. 구도부터가 굉장히 파격적이지요. 가운데 곧게 자란 소나무 한 그루로 중심을 잡고 뒤쪽으로 구부러진 소나무를 슬쩍 교차시켰거든요. 두 나무 모두 위쪽 가지를 싹둑 잘라내어 더욱 강렬한 느낌으로 다가옵니다. 겉만 본다면 이 그림은 아름다운 설경을 묘사한 풍경화에 불과하지요. 여기서는 그림을 그린 화가의 뜻, '사의'를 끄집어내야 합니다. 그래야만 온전한 감상이 되거든요.

　화가는 왜 생뚱맞게도 눈 맞은 소나무, 그것도 곧고 굽은 정반대 모습의 소나무 두 그루를 그렸을까요? 곧게 자란 소나무는 여러분의 짐작 그대로입니다. 시련에도 굴하지 않는 화가의 올곧은 마음을 표현한 거지요. 눈 내린 추운 겨울날,

이인상, 「설송도」

종이에 수묵,
117.2×52.6cm,
국립중앙박물관

소나무는 흙 한줌 없는 바위 위에 뿌리를 박고 서 있습니다. 그렇지만 곧은 자태를 뽐내는 당당한 모습입니다. 이인상은 여기에 자신의 모습을 투영한 거지요. "나는 지금 저 소나무와 같다"는 선언과 "늘 저렇게 살아야겠다"는 다짐을 한꺼번에 해버린 겁니다. 곧은 소나무는 올곧은 선비 이인상입니다.

문제는 구부러진 소나무입니다. 왜 하필 90도 가까이 확 굽은 소나무일까요? 미관상 좋지도 않은데. 우리는 여기서 또하나의 '사의'를 끄집어내야 합니다. 이인상은 차별받던 서얼 출신이었잖아요. 조선시대 선비라면 누구나 높은 벼슬자리에 올라 자신의 경륜을 펴보는 것이 꿈이었거늘, 이인상에게는 그럴 기회조차 없었거든요. 신분의 제약 때문에 지방이나 돌면서 겨우 미관말직에만 종사할 뿐이었지요. 구부러진 소나무는 서얼 이인상입니다. 결국 그의 좌절을 뜻하는 거지요. 이인상은 그림 속에 자신의 이상과 좌절을 동시에 심어놓았던 겁니다.

이인상은 그림에 대부분 이렇게 사의를 심어놓았습니다. 하지만 그걸 그림 속에서 끄집어내는 게 결코 쉽지만은 않습니다. 친구 한 명이 이인상에게 측백나무를 그려달라고 했던 적이 있습니다. 그런데 이인상은 그림 대신 눈雪에 관한 글을 한편 적어 보냈습니다. 친구가 그림을 보내달라고 재차 부탁하자 이렇게 핀잔을 주었습니다.

"아직 모르는가? 진작 보냈는데. 측백나무는 그 글안에 있다네. 무릇 서릿바람 매서울 때 능히 변치 않는 것이 무엇인가? 자네가 측백나무를 보고 싶거든 눈 속에서 나 찾아보게나."

같은 시대를 살았던 사람들조차 이럴진대 오늘날 옛 그림을 보는 사람들은 오죽하겠는지요. 이걸 너무 강조하다보면 옛 그림이 더욱 어렵게 여겨질 수도 있습니다만 그래도 그림 감상의 격조는 한 차원 높아지겠지요.

'심심'
그러나
곱씹을수록 우러나는 감칠맛

1 _____ 가끔 수도권 외곽에 있는 지역도서관에도 강연을 나갑니다. 대부분 저녁시간인데 남자분들은 잘 안 오시더라고요. 그래서 주로 여성분들과 함께하는데 나이로 치면 주로 40~50대 여성분들이 많습니다. 이분들은 사는 곳이 도서관 근처인지라 별로 꾸미지도 않고 마실 다니는 것처럼 편하게 오시지요. 알고 보면 이분들이 은근히 열성적입니다. 질문하면 대답도 잘해주시고 재미도 없는 이야기에 까르르 웃어주시거든요. 잠시 쉬는 시간이면 머뭇머뭇 다가와 제게 음료수도 한 병씩 건네주면서 질문도 많이 하십니다. 의외로 우리 옛 그림에 대한 관심이 많은 거지요. 물론 이분들도 처음부터 옛 그림에 관심을 가진 건 아닐 겁니다. 다른 자극적인 볼거리가 얼마나 많은데요. 아마도 인

생의 반 이상을 살아오면서 이것저것 많이 접해보니 자극적인 것보다 오히려 수수한 것이 눈에 띄기 시작한 게지요.

제가 구독하는 신문에서 펜화를 그리는 어떤 화가 한 분이 연재하는 글을 한동안 빼놓지 않고 본 적이 있습니다. 그분은 오랫동안 직장생활을 하다가 늦깎이 화가의 길로 들어선 분입니다. 처음에는 반 고흐나 에곤 실레처럼 확실히 서양 분위기가 나는 그림을 폼 나게 그리고 싶었다고 합니다. 서양화는 세련되고 멋지고 우리 그림은 촌스럽고 재미없다는 생각이 내면 깊이 깔려 있었던 게지요. 그러다가 인왕산 부근에 살면서 마을 풍경을 그리기 시작했는데, (그때까지 겸재 정선의 그림에 대해 까맣게 잊고 있다가) 정선의 「인왕제색도」를 다시 접하면서 비로소 우리 옛 그림에 빠져들기 시작했다고 하더군요. 고흐나 실레의 강렬함을 넘어서는 그 무엇이 그림 속에 있었던 것이지요. (그때까지 겸재의 그림에 대해서 까마득히 잊어버렸다는 사실을 굉장히 부끄러워하시더라고요.)

아마 제 강연에 오신 분들도 이 화가분과 비슷한 마음이 아닐까 합니다. 우리 것인데도 잘 알아보지 못했던 죄스러움도 있겠지만 그보다는 그림 속에 있는 강렬한 무언가가 끌어당겼겠지요.

그 강렬한 무언가가 무엇일까요? 솔직히 우리 옛 그림은 보는 즉시 눈을 번쩍 뜨게 하는 자극적인 요소는 별로 없습

니다. 맵고 짠 양념이 빠진 음식마냥, 한마디로 좀 심심한
게 우리 옛 그림이지요. 누구나 젊었을 때는 당장 입맛을 자
극하는 맵고 달고 짠 음식부터 손이 가잖아요. 그러다가 나
이가 들면 기름기가 적고 맵고 짠 양념이 덜 들어간, 그래서
재료 본연의 맛이 살아 있는 음식(이를테면 슴슴한 평양냉면
이나 푹 고은 곰탕)을 찾게 되지요. 당장 혀를 녹이는 강렬함
은 없지만 씹을수록 감칠맛을 느끼게 되거든요. 우리 옛 그
림도 그런 것 같습니다. 그러니까 펜화를 그리는 화가분이
나 제 강연에 오시는 분들이 우리 그림에서 느끼는 강렬함
이란 역설적으로 오히려 '심심함'일 가능성이 높습니다. 그
게 더 사람의 마음을 끌어당기는 것이지요.

2 _____ 최북崔北, 1712~86의 「공산무인도空山無人圖」도
그런 심심한 작품입니다. 오른쪽에 큰 나무가 한 그루 서 있
고 왼쪽에는 물이 흐르는 계곡이 보이며, 나무 아래 정자가
한 채, 그리고 위쪽에 흘림체로 쓴 글씨 여덟 자, 이게 전부
거든요. 정말 볼거리라곤 없는, 심심하다 못해 시시하기까
지 한 풍경입니다. 제목부터가 그렇잖습니까. '공산무인', 즉
'빈산에 사람 없는' 그림이니까요.

　사람은 그림에 활력을 불어넣는 존재입니다. 우리가 풍
속화를 좋아하는 까닭도 등장인물들이 저마다 사연을 지닌
채 흥미진진한 이야깃거리를 제공하기 때문이거든요. 그런

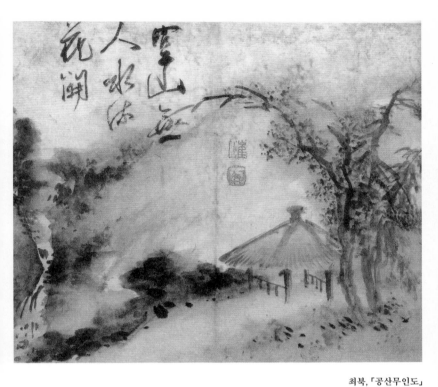

최북, 「공산무인도」

종이에 수묵담채, 31×36.1cm,
개인소장

데 최북의 그림에는 개미새끼 한 마리 얼씬 거리지 않네요. 풍경 또한 여느 곳에서나 볼 수 있는, 있어도 그만이고 없어도 좋을 그런 평범한 풍경일 뿐입니다. 하지만 자꾸 보다보면 나름 감칠맛이 돕니다.

우선 붓을 놀리는 솜씨가 보통이 아닙니다. 「달마도」처럼 매우 빠른 속도로 획획 그었는데 화가의 필력이 그대로 살아 있어 붓놀림의 맛을 느끼게 해주거든요. 나무에 만발한 꽃과 물이 흐르는 계곡은 꽃피는 봄의 푸르름과 산뜻함을 만끽하기에 부족함이 없습니다. 위에 적힌 글씨도 좀 보세요. 참 시원시원하고 날렵하게 적었습니다. 더구나 '무無'자는 나무에서 쭉 뻗은 가지 끝에 그려 나뭇가지와 하나가 되었습니다. 서화동원의 특징을 잘 보여줍니다. 게다가 여덟 글자는 호기심을 적극적으로 유발합니다. 어려운 한자라면 차라리 없다손 치고 넘어갈 텐데, 아주 쉬운 글자라 다시 한 번 눈길이 갑니다.

空山無人 水流花開(공산무인 수류화개)

'빈산에 사람 없고 물 흐르고 꽃이 피네'라는 뜻입니다. 마치 불교의 선문답을 하듯 아리송한 내용이군요. 이 글은 유명한 중국의 시인 소동파蘇東坡. 1036~1101가 나한(불제자 중에 번뇌를 끊어 더 닦을 것이 없는 깨달음을 얻은 사람들)의

그림을 보고 지은 열여덟 수의 게송(부처의 덕을 찬양한 노래) 중 일부입니다.

찬송하노라.
(나한께서) 식사 이미 마치고
바리때 엎고 앉으셨네.
동자가 차 드리려고
대롱에 바람 불어 불 붙이네.
내가 불사를 짓노니
깊고도 미묘하구나.
빈산에 사람 없고
물 흐르고 꽃이 피네.

여느 때와 다름없이 밥 먹고 차 마실 준비를 하는 평범한 일상이 펼쳐지다가 느닷없이 '빈산에 사람 없고 물 흐르고 꽃이 피네'로 끝납니다. 그야말로 아닌 밤중에 홍두깨 같은 소리지만 가만히 생각하면 수긍이 갑니다. 사람도 평범한 일상을 꾸려나가고 자연 역시 제 할 일을 이어나가는 것이거든요. 누가 뭐라고 안 해도 (사람이 없어도) 물은 저절로 흐르고 꽃은 스스로 핍니다. 여기에 바로 머리를 팍 치는 깨달음이 있습니다. 인간의 일상과 자연의 일상을 구분 짓는 일이 아무짝에도 쓸모없는 일이라는 거지요. 자연과의 합일

이 곧 깨달음의 경지가 되는 겁니다.

소동파가 '공산무인 수류화가' 여덟 글자를 언급한 이후 이 구절은 워낙 유명해져서 동양권 예술세계에서 수없이 반복되던 레퍼토리가 되었습니다. 조선의 많은 시인들과 화가들이 이를 작품에 인용했는데(법정 스님이 자신이 지내던 집을 '수류화개실'이라고 지을 정도였지요) 최북 역시 이 구절을 화두처럼 붙들고 그림으로 그린 겁니다. 깨달음은 번개가 치듯 순식간에 온다고 하잖아요. 이에 발맞추기라도 하듯 재빠른 붓질로 그려냈지요. 그냥 보기에 심심한 풍경 속에도 이런 심오한 뜻이 들어앉은 것입니다.

3 _____ 또하나 심심파적. 그림 한가운데를 보면 붉은 인주를 묻힌 두 개의 도장이 꾹 찍혀 있습니다. 서양 그림에서는 찾아볼 수 없는 우리 그림만의 특징이지요. 이 도장은 화가가 자신의 작품임을 알리는 실용적인 구실이 목적이지만 작품의 가치를 더해주는 또하나의 볼거리이기도 합니다. 검은 수묵화에 붉은색 도장! 이게 들어가면서 별안간 그림에 화색이 돌며 심심하던 그림이 다소나마 짭짤해지거든요. 고춧가루나 소금 같은 양념 역할인 셈이지요.

위의 도장은 '최북'이라고 새긴 게 확실히 드러납니다. 문제는 아래쪽 도장인데 자세히 보면 이렇게 찍혔습니다.

'七七'이라는 글자입니다. 칠칠, 최북의 호이지요. 최북이 스스로 지은 건데 이름인 '北'자를 둘로 나누면 '七七'이 되거든요. 원래 '칠칠하다'는 야무지고 반듯하다는 뜻이잖아요. 그런데 최북이란 분은 그렇게 칠칠하지 못했나봅니다. 아까도 잠깐 언급했지만 최북은 한국미술 역사상 가장 특이한 화가, 한마디로 괴짜 중의 괴짜였거든요. 이분의 기이한 행적에 관해서는 전설처럼 내려오는 이야기가 많은데 가장 유명한 게 자신의 눈을 송곳으로 찔러 애꾸눈이 된 사건입니다.

어떤 권세 있는 양반이 거들먹거리며 최북에게 그림을 요구하자 이분 성질에 그냥 가만히 있었겠습니까. "싫다!" 바로 대꾸했겠지요. 상대방 또한 그냥 있을 리가 만무, 가만 안 두겠다고 갖은 협박을 했겠지요. 그러자 최북은 "당신이 나를 해치게 하느니 차라리 내가 나를 해치겠다"며 송곳으로 눈을 찔러버린 것이지요. 정말 상상을 초월하는 불같은 성미였습니다. 「공산무인도」 같은 심심한 그림을 그린 화가라고는 상상할 수도 없는 파격이었지요. 이런 걸 찾아내서 감상에 보태는 것도 감칠맛 나는 일이지요.

옛 그림 꽃이
활짝 피었습니다

圖
花
滿
發

사람, 다시 태어나다
조선 풍속

1　　　　지금까지 우리 옛 그림의 특징과 멋에 대해 제가 아는 범위 내에서 두서없이 풀어보았습니다. 물론 옛 그림의 특징이나 멋이란 게 시험문제 정답처럼 딱히 정해진 게 아닌지라 의견이 다른 분도 있을 겁니다. 또 제가 미처 챙기지 못한 이야기들도 많을 거고요. 그렇지만 제가 말씀드린 간략한 내용만이라도 마음속에 넣어두신다면 옛 그림을 볼 기회가 생겼을 때 나름대로 알찬 감상이 되지 않을까도 싶습니다.

이번 장에서는 우리 옛 그림 중에서 몇 가지를 골라 장르별로 좀더 자세히 소개하려고 합니다. 종류가 워낙 많은지라 모두 소개할 수는 없고 제가 보기에 특히 우리 옛 그림의 특색과 멋을 잘 드러내준다고 생각되는 걸로 골라봤습니다.

그런데 어떤 그림부터 먼저 소개해야 좋을지 고민이 되더 군요. 안 그래도 옛 그림에 대한 어지럼증(?)을 호소하는 분 들이 많은 터라, 처음부터 골치 아픈 걸 골랐다가는 원성만 살게 뻔하잖아요. 다행히 고민은 길지 않았습니다. 여러분 이 보기에 가장 쉽고, 가장 재미있고, 가장 낯익은 옛 그림 이 무엇이겠습니까? 아마 많은 분들이 풍속화를 떠올리지 않을까요. 사람들의 생활 모습을 있는 그대로 담은 그림인 지라 속뜻을 헤아리려 애쓸 필요 없이 그저 눈에 보이는 대 로 즐기면 되거든요.

사실 풍속화는 인류의 가장 오래된 그림입니다. 반구대 암각화나 청동기 농경문, 그리고 고구려의 고분벽화도 모두 사람들의 생활 모습을 담은 그림, 즉 풍속화의 일종이거든 요. 하지만 미술사에서 말하는 풍속화는 주로 조선 후기에 발생하여 크게 유행한 그림의 한 장르를 가리킵니다. 조선 후기 풍속화는 내용이나 표현 양식에 있어 이전 시대 그림 과는 완전히 다르거든요.

2 먼저 그림 한 점부터 보여드리겠습니다. 꽤 나 도발적인 그림인데(이 점 때문에 제가 아주 좋아하는 풍속 화이지요), 조선 후기 화가 김득신이 그린 「대장간」입니다.

대장간에서 일하는 모습은 풍속화의 단골 소재였습니다. 대개 가운데 우뚝 솟은 화로를 중심으로 네댓 명의 일꾼들

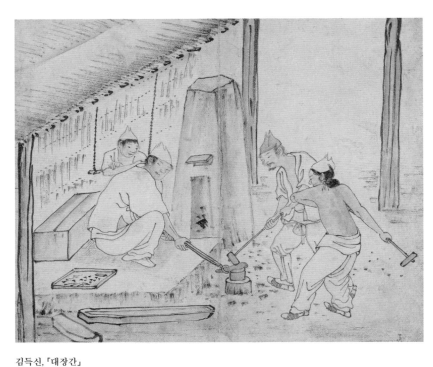

김득신, 「대장간」

종이에 담채, 22.4×27㎝,
간송미술관

이 등장하지요. 둥근 모루 위에 시뻘겋게 단 쇳덩이를 올려놓고, 두 명의 메질꾼이 교대로 내리치는 중입니다. 대장간에서 다루는 모든 쇳덩이는 반드시 화로에서 달군 다음 이렇게 메로 내리치며 제 모양을 갖춰 갑니다. 그래서 대장간은 쇠가 아니라 불을 다루는 곳이라고들 말하지요. 이를 상징하듯 일꾼들이 쓴 두건도 마치 타오르는 불꽃처럼 생겼군요.

제가 아까 이 그림을 두고 도발적이라고 했잖아요. 바로 저기, 집게로 쇳덩이를 잡고 있는 대장장이 때문입니다. 보통 화가라면 얌전히 일하는 모습만 그렸을 텐데 김득신은 대장장이를 강렬한 개성을 지닌 주인공으로 만들어냈거든요. 이 남자는 그림 그리는 화가를 빤히 쳐다봅니다. "뭘 보슈? 이런 것도 그리슈?" 하며 타박하는 표정이잖습니까. 그러면서 덧붙이지요. "이왕 그리려면 잘 그려주슈!" 하면서 포즈를 잡아줍니다. 평범한 일상이 예술이 되는 순간이지요.

이렇듯 조선의 풍속화는 사람의 일상이 예술의 대상이 되었다는 점에서 획기적입니다. 물론 이전에도 책을 읽거나 산책하는 선비들의 일상이 그림 소재가 되기도 했습니다. 그렇지만 그것은 '풍속'이라기보다는 자연의 일부로서의 사람, 혹은 선비들의 이상을 나타내는 것이었지요. 풍속, 즉 세속사世俗事는 아무리 고결한 선비들일지라도 부정과 무시의 대상이었습니다. 예술은 현실이 아니라 이상을 반영하는

것이었거든요. 그런 그림에서 욕망하고, 질투하고, 울고, 웃고, 화내는 인간 본연의 감정은 비집고 들어갈 틈이 없었습니다. 선비들의 일상조차 무시되었는데 서민들 또는 여인들의 풍속이야 오죽했겠습니까.

그런데, 그런데 말입니다. 천지개벽할 일이 벌어지고 말았습니다. 이런 '지질이도 못난' 인간 군상들이 떡하니 그림 속에 들어앉기 시작한 거지요. 그것도 주인공으로 말입니다. 더구나 그들은 그림 속에서 마치 살아 있는 듯 생생한 표정을 짓습니다. 울고, 웃고, 찡그리고, 욕망하는 인간 본연의 모습으로 다시 태어나게 되었지요. 풍속화는 그런 획기적인 그림입니다. 그렇지만 고상하신 분들이 곱게 볼 리 만무했습니다. 풍속을 그린 그림을 '속화俗畵'라는 이름으로 불렀거든요. '속'은 풍속을 뜻하는 한자이지만, 한편으로는 '저속하다' '수준 낮다'라는 뜻도 포함되었지요. 그럼에도 불구하고 풍속화는 대단히 유행했으며 뛰어난 풍속화가는 엄청난 인기를 끌었습니다.

3_____ 본격적인 풍속화는 선비 화가인 공재恭齋 윤두서尹斗緖, 1668~1715로부터 시작되었습니다. 윤두서라면 「자화상」으로 유명한 분인데 밑도 끝도 없이 풍속화의 시초라니 좀 의아스럽지요? 「자화상」의 유명세와는 달리 윤두서의 삶은 잘 풀리지 않았습니다. 서인 노론이 집권했던 당

시, 남인 학자 윤두서가 발붙일 곳이 없었기 때문이지요. 윤두서는 말단 벼슬조차 한자리 못해보고 재야에 묻혀 살았습니다. '그림'이라는 것에 정을 붙이게 된 계기였지요.

윤두서는 천문, 지리, 병법 등 실증적인 학문에 관심이 많았습니다(외증손인 실학자 정약용도 아마 윤두서의 영향을 받았을 겁니다). 이러한 성향이 그림에서는 사실적인 묘사의 기초가 되지요. 실제로 윤두서는 그리고자 하는 대상이 있으면 꼭 닮게 그릴 때까지 그리고 또 그렸다고 하거든요.

윤두서는 하층민들에 대한 시각도 매우 전향적이었습니다. 비록 하인일지라도 함부로 하대하지 않았으며 헐벗은 사람에게는 옷을 벗어주기가 일쑤였다고 하거든요. 심지어는 빚을 진 소작인들의 차용증까지 태워버리는 일도 있었다지요. 기본적으로 인간을 대하는 따뜻한 마음이 있었던 겁니다. 사실주의적 화풍과 인본주의적 성향은 풍속화의 씨앗을 뿌리는 데 바탕이 되었지요. 「나물 캐기」는 풍속화의 시작을 알려주는 작품입니다. 비록 크기는 30센티미터 남짓한 소품이지만 이전 그림과는 뚜렷한 차이가 납니다. 사대부가 아니라 서민, 그것도 남자가 아니라 여인들이 등장하거든요.

대충 수건을 머리에 두르고 '나물 캐기'라는 하찮은 일을 하는 여인들. 그렇지만 자연의 부속물로 조그맣게 그려진 게 아니라 주인공으로 당당히 화면 가운데에 자리잡았습니

윤두서, 「나물 캐기」

비단에 수묵담채, 30.2×25cm,
개인소장

다. 두리번거리며 나물을 찾는 모습과 꼬챙이로 나물을 캐려는 동작이 매우 역동적입니다.

물론 어색한 부분도 있습니다. 배경이 되는 산이 어쩐지 풍속화와는 잘 어울리지 않거든요. 산수화풍으로 그렸기 때문입니다. 두 아낙의 표정도 볼 수 없습니다. 또한 인물을 표현한 선이 여전히 딱딱하다는 한계도 지녔지요. 시작은 했지만 아직은 다소 서툰, 초창기의 어색함이 그대로 드러납니다. 그래서 윤두서의 작품은 '풍속화의 태동기'라 부를 만합니다.

4⎯⎯⎯⎯ 윤두서의 뒤를 이은 화가는 조영석趙榮祏. 1686~1761입니다. 조영석 역시 사대부 화가였지요. 서민들의 풍속을 그리기 시작한 화가들이 모두 지배계층이었다는 사실이 좀 아이러니컬하군요. 그림 잘 그리는 도화서 화원들은 나라에서 필요로 하는 규격화된 그림만 주로 그리다보니 새로운 화풍을 열기에는 한계가 있었거든요. 대신 생각도 어느 정도 자유롭고 데생 능력도 겸비한 사대부 화가들이 앞장서서 새로운 길을 열었습니다.

조영석도 인물화를 잘 그렸습니다. 스스로 "산수화는 정선이 낫지만 인물화는 내가 더 낫다"고 말할 정도였으니까요. 덕분에 1735년(영조 11년)과 1748년(영조 24년), 두 번에 걸쳐서 어진을 그리라는 명을 받기도 했습니다. 하지만

사대부로서의 자존심 때문에 명을 모두 거부하는 바람에 소동이 일기도 했지요. 인물화에 특화된 솜씨는 풍속화에서도 등장인물들에게 풍부한 표정을 부여하는 밑바탕이 됩니다.

조영석은 『사제첩麝臍帖』이라는 화첩을 남겼습니다. 이 화첩에는 10여 점의 풍속화가 있는데 바느질, 나무그릇 깎기, 작두질, 우유 짜기 등 서민들의 생활 모습이 주된 내용입니다. 가장 눈여겨 볼 그림은 「새참」으로 본격적인 풍속화의 면모를 보여주지요.

들일을 하던 농부들이 잠시 짬을 내어 새참을 먹는 중입니다. 한 줄로 쭉 늘어앉은 단조로움을 피하기 위해 높이를 들쑥날쑥 배치했고, 사람들도 앞모습은 물론 뒷모습, 옆모습 등 다양하게 그려냈습니다. 허름한 옷을 입은 채 밥을 먹는 모습이 참 정겨워 보이지요? 이 그림이 윤두서와 다른 점은 우리 서민들이 입고 있는 옷을 그대로 그렸으며 동작 역시 매우 자연스러워 보인다는 겁니다. 무엇보다 고무적인 건 얼굴에 표정을 살렸다는 점이지요. 화면 왼쪽에 앉은 아버지와 아들, 두 사람을 보세요. 입을 떡 벌린 아들에게 밥을 떠먹이는 아버지의 표정이 얼마나 흐뭇한가요(떠먹이는 아버지도 "아~"하며 같이 입을 벌렸으면 더욱 좋았으련만). 물론 구성도 단조롭고 인물 표정도 아직 완전하지는 않습니다. 그렇지만 여기까지 온 것만 해도 이전 풍속화에 비하면 한참이나 진보한 거지요.

조영석, 「새참」

종이에 수묵담채, 20×24.5cm,
『사제첩』에 수록, 개인소장

조영석, 「이 잡는 노승」

종이에 담채, 23.9×17㎝,
개인소장

사실 이런 그림은 들판에 나가 직접 관찰하지 않고는 그릴 수 없습니다. 책상이나 방바닥에 종이를 놓고 상상해서 그린 그림과는 근본적으로 다르지요. 조영석도 "다른 그림을 보고 옮겨 그리는 것은 잘못이며 대상을 직접 보고 그려야만 살아 있는 그림이 된다"라는 말까지 남겼거든요. 생생한 풍속화를 그리는 기준을 제시한 겁니다.

또하나 주목할 그림은 「이 잡는 노승」입니다. 이건 「새참」 같은 풍속화류의 그림은 아닙니다만 인물 표정이나 동작을 보면 풍속화보다 더 생생하지요.

옷 속에 숨어 자신을 괴롭히던 이를 잡아낸 스님, 행여 이가 죽기라도 할까봐 손가락으로 잡아 살살 털어냅니다. 스님은 살생을 하지 않는 계율이 있거든요. 눈을 살짝 치켜뜨며 조심하는 표정이 참 익살맞군요. 천대받던 승려를 그렸다는 점도 그렇고, 이를 잡는 하찮은 모습이 그림의 소재가 되었다는 점에서도 파격적입니다. 이 시기는 '풍속화의 발전기'라고 이름 붙여도 될 것 같습니다. 조영석은 윤두서가 싹을 틔워놓은 풍속화를 한 단계 발전시켰거든요.

5＿＿＿＿ 아마추어인 사대부 화가들로부터 시작된 풍속화는 전문화가인 '화원'들을 통해 마침내 찬란한 꽃을 피우게 됩니다. '풍속화는 이런 것이다'라는 걸 붓끝으로 보여준 화가들, 나아가 인간의 재탄생이라는 시대의 부름에 힘

찬 대답을 한 화가의 이름은 김홍도, 신윤복, 김득신입니다. 도화서 화원 출신인 이들 삼총사는 '조선 후기 3대 풍속화가'로 불리며 풍속화의 전성시대를 열었지요.

「대장간」을 그렸던 김득신은 잘 알려지지는 않았지만 솜씨만큼은 '일류'였습니다. 정조 임금조차 "김홍도와 실력이 비슷하다"고까지 했거든요. 김득신은 명문 화원 가문 출신이었습니다. 큰아버지 김응환, 동생 김석신, 김양신, 아들 김하종 등도 모두 화원으로 활동을 했지요. 특히 김응환은 김홍도와도 매우 친한 사이였습니다. 그러니 김득신도 분명 김홍도에게 그림을 배울 기회가 있지 않았을까요. 아니나 다를까, 김득신의 작품은 김홍도와 비슷한 느낌을 주기도 합니다. 그래서 김홍도의 아류로 깔보는 사람들도 있으나 「대장간」이나 「야묘도추」처럼 그만의 톡톡 튀는 개성이 엿보이는 작품을 보면 어떤 면에서는 오히려 김홍도보다 한 수 위라는 느낌이 들 정도입니다. 결코 무시할 수 없는 화가이지요.

6 _____ 풍속화, 하면 떠오르는 화가는 역시 김홍도입니다. 미리 말씀드릴 게 하나 있습니다. 뭔고 하니, 김홍도의 입장에서는 자신을 풍속화가로만 한정 짓는 게 상당히 억울하다는 점입니다. 김홍도는 풍속화 말고도 산수화, 동물화, 꽃 그림, 신선이나 불교 그림, 인물화 등 못 그리는

그림이 없는 만능화가였거든요. 우리 5000년 역사상 가장 위대한 화가였다는 말까지 나올 정도지요.

그런데 왜 우리는 김홍도를 풍속화가로만 알고 있을까요? 그 유명한 『단원풍속도첩』 때문입니다. 이 화첩에는 25점의 풍속화가 있는데 우리나라 국민들이라면 누구나 다 아는 「무동」「서당」「씨름」도 여기 포함되었지요. 이런 풍속화들이 일찍부터 초·중등학교 교과서에 실려왔습니다. 김홍도의 다른 그림은 소개되지 않은 채 그것들만 우리들 뇌리에 깊이 박혔기에 별 생각 없이 김홍도를 풍속화가로만 여겨왔던 거지요. 덕분에 김홍도는 '국민풍속화가'라는 영광된 칭호까지 얻게 되었지만 정작 본인은 무덤 속에서 가슴을 치며 억울해할 겁니다.

제가 풍속화를 소개하면서 붙인 소제목이 '사람, 다시 태어나다'였습니다. 화가들이 인간 본연의 모습을 되찾아 그렸다는 뜻입니다. 인간 본연의 모습이란 무엇일까요. 그건 '희로애락'이라는 기본 감정을 억누르지 않고 그대로 표현하는 것을 말합니다. 이제까지 화가들은 사람을 그려도 아무런 감정이 없는, 어쩌면 생김새만 사람의 모습을 한 어떤 대상을 그려왔을 뿐입니다. 인간도 그림을 장식하는 액세서리에 불과했지요.

김홍도가 만든 인간은 달랐습니다. 자신의 감정을 거리낌 없이 확 까발리거든요. 「무동」에는 연주에 푹 빠진 광대

들의 표정과 동작이 적나라하게 드러나잖아요. 장구잡이가 어깨춤을 슬쩍 들썩인다든지, 입이 아픈 연주자가 피리를 삐딱하게 문다든지, 숨을 불어넣느라 볼이 빵빵하게 부푼 모습은 이전 그림에서는 찾아볼 수 없는 장면이었지요. 춤추는 아이의 신명나는 춤사위와 환한 표정은 더 말할 나위도 없고요. 「서당」도 마찬가지입니다. 같은 공간 안에서도 훌쩍거리며 우는 녀석이 있고, 깔깔대며 웃는 녀석들도 있잖습니까. 일부러 서로 상반되는 감정을 섞어놓아 웃음을 극대화한 것처럼 보입니다. 현대인들이 김홍도의 풍속화를 좋아하는 까닭도 이런 솔직한 감정 표현에 공감하는 게 아니겠습니까. 김홍도는 그림에 새로운 인간형을 창조해낸 거지요.

「활쏘기」는 잘 알려져 있지는 않은 작품입니다. 솔직히 「무동」이나 「서당」처럼 구도가 좋다거나 신명이나 해학이 들어 있지도 않습니다. 평범하다 못해 좀 떨어지는 느낌마저 들 정도지요. 그렇지만 인물 표현에 있어서 교본이 될 만한 요소가 들었습니다. 요즘 하는 말로 '캐릭터 잡기'에 성공했다고나 할까, 그런 게 아주 잘 표현되어 있거든요.

바위에 걸터앉아 화살을 살펴보는 사람을 보세요. 한쪽 눈을 감은 모습이 마치 만화의 한 장면처럼 보이잖습니까. 표정이 확실히 살아 있거든요. 이토록 개성적인 표정은 이전에 전혀 없었지요. 새로운 캐릭터가 탄생한 겁니다.

김홍도, 「활쏘기」

종이에 수묵담채, 27×22.7㎝,
『단원풍속도첩』에 수록, 보물 제527호, 국립중앙박물관

활을 쏘는 사람의 동작이 어딘가 어색하지요? 이 사람은 왼손잡이입니다. 활시위를 왼손으로 당기고 있거든요. 왼손잡이라면 응당 오른발이 앞으로 나가야 하잖아요. 그런데 왼발이 앞섰습니다. 그래서 아주 어색한 동작이 되었지요. 김홍도는 이 사람이 다리 자세조차 구별 못하는 생초보라는 걸 강조하기 위해 일부러 저렇게 그렸습니다. 원래 운동신경이라고는 없는 양반이었나봅니다. 강습하는 교관도 이런 사람을 만나면 짜증나겠지요. 스스로도 곤혹스러운지 입꼬리가 아래로 축 처졌습니다. 그러니까 '생초보'의 쩔쩔매는 활쏘기가 이 그림의 핵심이 되는 거지요. 역시 이전에는 없던 새로운 등장인물을 만들어냈습니다.

제가 일전에 다른 책에서 김홍도의 풍속화에 나오는 사람들을 가리켜 '조선의 아담'이라고 한 적이 있습니다. 물론 광대뼈가 툭 튀어나왔다든지 혹은 코가 뭉툭하다든지 하는 조선인 특유의 신체적 특징까지 잘 살려낸 점도 그렇지만 무엇보다 동작이나 표정에 있어서 이전 그림과는 비교도 할 수 없을 정도로 감정 표현이 적나라한 점 때문이었지요. 이런 새로운 인간형을 창조해낸 것이 김홍도의 풍속화가 이룬 가장 큰 공적이라고도 할 수 있습니다.

김홍도의 풍속화는 많지만 이만 줄이겠습니다. 이 책에서 김홍도의 다른 작품을 많이 다루기도 했지만, 무엇보다도 그분을 자꾸 풍속화라는 좁은 테두리 안에 가둬두는 것

같아서요. 김홍도의 진가는 풍속화보다도 다른 그림에서 빛을 발하거든요. 이 점을 애써 기억해서 김홍도라는 큰 화가가 제자리를 찾았으면 좋겠습니다.

7 ＿＿＿＿ 신윤복의 등장은 조선미술사에 천지개벽이었습니다. 그림 하나하나가 파격이 아닌 게 없으니 당시 미술계에 던진 충격파가 상당했을 겁니다. 그러기에 원래 도화서 화원이었는데 쫓겨났다고들 하지요. 지금까지 알려진 그의 신상명세서는 겨우 몇 줄밖에 안 됩니다. 아버지는 당대 손꼽히던 화가 신한평申漢枰. 1726~?이라는 것, 신한평은 딸 한 명과 아들 두 명을 두었는데 신윤복이 장남이라는 것, 혜원이라는 유명한 호 말고도 '입보笠父'라는 자가 있다는 것 정도지요. 입보는 '삿갓 쓴 남자'라는 뜻인데 여기저기 떠돌며 살았던 그의 삶을 상징적으로 말해줍니다. 그 외 신윤복에 대해서는 알려진 게 거의 없습니다. 김홍도에 관한 기록은 그런대로 넘쳐나지만 신윤복은 마치 일부로 지워버린 듯 흔적이 없거든요. 그래서 허구의 인물이라는 주장까지 있을 정도입니다.

그렇지만 화가는 삶보다 작품으로 자신을 말해야 합니다. 축구선수는 골로, 육상선수는 기록으로 자신을 증명하듯이 신윤복도 빛나는 작품을 남겼습니다. 그중 가장 유명한 작품이 바로 「미인도」와 『혜원전신첩』입니다. 특히 30점

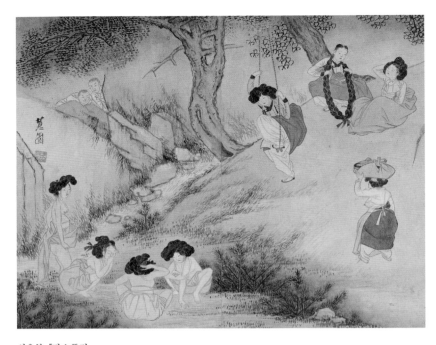

신윤복, 「단오풍정」

종이에 수묵담채, 28.2×35.6cm,
『혜원전신첩』에 수록, 국보 제135호, 간송미술관

의 풍속화가 들어 있는 『혜원전신첩』은 문제작들의 집합소
이지요. 첫번째로 볼 그림은 「단오풍정端午風情」입니다. 신윤
복 작품의 특징을 압축적으로 보여주거든요. 그 특징을 보
면…….

○ 화려한 채색을 했다는 점입니다. 빨강, 노랑, 파랑의
화려한 원색이 사람들의 눈을 확 끌어당기지요. 사실 옛 그
림에는 화려한 원색을 쓰는 경우가 드문데 신윤복이 금기
를 깨뜨린 것입니다. 덕분에 요즘 현대인들의 감각과도 맞
아떨어져 사랑을 많이 받고 있지요.

○ 여인들의 풍속을 묘사했다는 점입니다. 풍속을 그리
는 것조차 시답잖다고 하던 때, 남자들의 발아래에 있던 여
인, 그것도 사람다운 대우를 받지 못하던 기생들의 생활을
그렸다는 것 자체가 대단한 파격이지요.

○ 가장 충격적인데 당시에는 정말 상상도 할 수 없었던
반라의 여인들이 등장한다는 점입니다. 거의 누드에 가까운
모습이니 이건 뭐 말도 안 되는 파격이었지요. 유교가 국시
이던 국가의 정체성에 도전하는 위험천만한 일이기도 했습
니다. 목숨을 담보한, 될 대로 되라는 식의 배포 아니면 생
각할 수조차 없는 그림이지요.

또하나 인간의 본능을 깨워주는 그림이 있습니다. 가야금

신윤복, 「청금상련」

종이에 수묵담채, 28.2×35.6cm,
『혜원전신첩』에 수록, 국보 제135호, 간송미술관

소리를 들으며 연꽃을 감상한다는 뜻의 「청금상련聽琴賞蓮」
입니다. 사실 선비들끼리 어울려 논다는 건 그리 특별한 일
은 아니었습니다. 권세 있겠다, 돈 있겠다, 마음만 먹으면
언제 어디서고 가능한 일이었거든요. 남들보다 더 잘 노는
게 그들의 교양 정도를 평가하는 일이기도 했으니까요. 그
러니 그냥 모여서 놀기는 그렇고 해서 핑곗거리를 하나씩
대는 겁니다. 예를 들면 이른 봄에 매화꽃이 활짝 폈으니 감
상한다든지, 가을이면 국화 감상회를 연다든지 하는 식이지
요. 여기는 연꽃을 감상한다는 핑계로 모였습니다. 연꽃은
여름에 피니까 계절은 여름이겠네요.

　네모진 연못 안에 봉긋 피어오른 연꽃 몇 송이가 보입니
다. 과연 제목 그대로 한쪽에서는 기생의 거문고 연주를 듣
고 있는데, 다른 한쪽에서는 꼴사나운 일이 벌어졌네요. 점
잖은 양반이 기생을 무릎 위에 끌어 앉혀놓고 '백허그'를 하
고 있거든요. 어이없게도 이 사람은 집주인입니다. 지인들
을 초대해놓고는 혼자만 기분을 내고 있네요. (왼쪽 아래에
벗어놓은 사방건이 슬쩍 보입니다. 집 안에서 쓰는 모자지요. 다
른 이는 모두 갓을 썼는데 이 사람만 사방건을 쓰고 있으니 이
사람이 집주인입니다). 신윤복은 이 사람을 작품의 간판 얼굴
로 내세웠습니다. 체면일랑 아랑곳없이 자신의 본능에 아주
충실한 사람이잖습니까. 고상만 떠는 양반은 저리가라! 그
러다보니 서 있는 양반은 자신도 모르게 들러리가 되었군

요. 선 채로 집주인을 뚫어지게 쳐다보고 있습니다만, 같잖아서 째려보는 건지 부러워하는 건지 구분이 잘 안됩니다.

간혹 이 그림이 양반들의 위선을 풍자한 거라고 단정하는 분들이 있습니다. 제가 보기에는 절대 그렇지 않습니다. 정원도 잘 가꿔져 있고 사람들의 옷차림도 품격 있고 풍채도 당당하거든요. 화가는 오히려 이들의 호탕한 풍류생활을 보여주고 싶었던 겁니다. 그림 속의 글이 뒷받침해주지요.

자리에는 항상 손님이 가득 차 있고
술 단지에는 술이 비지 않는다.

얼마나 자신만만한 글입니까. 풍류객의 인맥자랑, 술 자랑이라는 측면도 있지만 금지된 욕망도 거리낌 없이 발산하는 당당한 풍속화, 어느 화가도 넘보지 못한 신윤복만의 특색이었지요.

또하나 주목할 그림은 「이부탐춘釐婦耽春」입니다. 제가 보기에는 이 그림이야말로 신윤복 최고의 문제작이 아닌가 여겨집니다. '이부탐춘'은 '과부가 봄을 탐한다'는 뜻입니다. 여기서 말하는 봄은 계절의 봄이 아니라 성적인 욕망을 뜻하지요. 조선시대에는 남편을 잃은 과부는 평생 정조를 지키며 혼자 살아가는 것을 미덕으로 보았잖아요. 본인의 뜻과는 상관없이 사회가 강요한 일이었습니다. 이게 집안이나

신윤복, 「이부탐춘」

종이에 수묵담채, 28.2×35.6cm,
『혜원전신첩』에 수록, 국보 제135호, 간송미술관

자식들 보기에는 괜찮을지 몰라도 당사자에게는 아주 야만적인 일이었지요. 성욕망은 본능인데 이를 억누르며 생을 마쳐야 했으니까요. 이런 욕망조차 금기시하던 사회에 신윤복은 정면으로 문제를 제기한 겁니다.

어느 양반집 뒤뜰입니다. 말라 죽기 직전의 소나무에 소복을 입은 젊은 여인과 몸종이 나란히 걸터앉아 무언가를 바라보고 있습니다. 저런, 두 마리 개가 흘레붙었군요. 신윤복이라는 사람, 정말 대단합니다. 조선 천지에 그때까지도 없었고 이후에도 없는, 개가 짝짓기 하는 장면을 떡하니 그림으로 그려놓았으니 말입니다. 이걸 물끄러미 바라보는 여자들, 대놓고 "나도 저렇게 하고 싶다"는 뜻 아닙니까.

그것만으로는 부족했는지 화가는 짝짓기 하는 참새 두 마리까지 그렸습니다. 두 번씩이나 거듭 여인의 욕망을 강조한 겁니다. 게다가 짝짓기 하는 참새 위에, 떨어져나간 외로운 참새 한 마리도 따로 그려서 과부를 빗댔지요. 개나 소나, 아니 참새도 욕망을 마음껏 해소하는데 정작 인간은 개만도 못한 신세입니다.

담장 바깥에는 봄꽃이 흐드러지게 피었군요. 바깥은 찬란한 봄! 그렇지만 집 안은 말라 비틀어져 다 죽어가는 소나무. 차라리 완전히 죽은 소나무라면 미련이나 없으련만, 겨우 살아남은 잔가지가 하나 붙어 있군요. 과부의 욕망도 완전히 죽은 게 아니라 불쏘시개처럼 남아 있음을 암시하는

거겠지요. 몸종이 허벅지를 살짝 꼬집고 있습니다. 과부에 대한 경고(허벅지를 꼬집고 찌르며 밤을 보냈다는 야릇한 표현도 있으니까요)로 해석하기도 합니다만 저는 좀 다르게 봅니다. 지금 몸종이야말로 살짝 더 흥분한 상태, 저도 모르게 손가락에 힘을 준 거지요. 몸종의 얼굴이 오히려 과부보다 벌겋게 상기되어 있거든요. 충격적인 내용에다 비유도 절묘해서 "아하, 그림이란 모름지기 요렇게 그려야 하는구나!" 하는 감탄을 자아냅니다. 수절과부가 욕망에 충실한 사람으로 다시 태어났지요. (저 여인이 과부란 걸 어떻게 아냐고요? 소복을 입었잖아요. 물론 집안의 다른 사람이 죽어서 소복을 입었다고 여길 수도 있지만, 그러면 그림이 안 되는 거지요.)

새로운 조선 산수화의 발명
진경산수

1　　　　정말이지 진경산수화는 통쾌한 발명품이었습니다. 조선 산수화가 중국의 '짝퉁'이라는 자존심 상하는 말도 진경산수화를 들먹일 때면 괜히 어깨가 으쓱해지면서 위로가 되거든요. 덕분에 중·고등학교 미술·국사 교과서에도 결코 빠지는 법이 없는, 우리 미술사뿐 아니라 우리 역사 전체의 한 페이지를 장식하는 위대한 그림으로 자리잡았지요.

　진경산수화는 왜 이토록 높은 평가를 받는 걸까요? 대답 전에 먼저 여러분도 잘 아는 진경산수화 한 점부터 소개해 드리겠습니다. 겸재 정선의 「인왕제색도」입니다. 워낙 유명한지라 "에이, 다 아는 그림인데 새삼스럽게 뭘……" 하고 시큰둥한 반응을 보이는 분도 있겠지만, 학창시절 시험 준

비용으로 겨우 화가 이름과 제목만 외어두었던 분들은 옛 그림에 대한 묵은 빚을 갚는 셈치고 보아주시길.

2⎯⎯⎯⎯ 제목에 나오는 '인왕'은 서울에 있는 인왕산을 가리킵니다. '제霽'는 '비나 눈이 그치다'라는 뜻이고요. 그러니 '인왕제색도'는 '비가 갠 후의 인왕산 모습'을 그렸다는 뜻이겠지요. 과연 산중턱에는 비가 갠 후에 나타나는 물안개가 피어오르고 평소에는 없던 폭포도 몇 개 생겨났습니다. 조금 전까지만 해도 억수같이 비가 퍼부었거든요. 오른쪽 위에 적힌 글을 보면 이렇습니다.

辛 謙 仁 未 齋 王 閏 霽 月 色 下 浣	신 겸 인 미 재 왕 윤 제 월 색 하 완

정선은 첫머리에 그림 제목과 자신의 이름부터 밝혀놓았습니다. 그런 다음, 언제 그렸는지도 친절하게 적어놓았지요. '신미'는 신미년인 1751년, '윤월'은 그해 윤달인 5월, '하완'은 하순인 5월 21일에서 30일 사이를 가리킵니다. 작품

정선, 「인왕제색도」

종이에 먹, 79.2×138.2cm, 1751년,
국보 제216호, 삼성미술관리움

을 1751년 5월 하순경에 그렸다는 사실을 확실히 밝힌 겁니다. 옛 그림에 제목과 그린 시기까지 동시에 적어놓은 경우가 매우 드문데 그런 점에서도 희소가치가 큰 작품이지요. 그린 시기는 작가의 화풍을 추적하는 중요한 단서가 되거든요.

1751년이면 정선이 75세 되던 해입니다. 대개 그 나이가 되면(옛날에는 75세까지 사는 경우도 무척 드문 일이었지요) 팔 힘도 떨어지고 시력도 나빠져서 붓을 드는 게 여간 힘든 일이 아닌데 정선에게만큼은 시간이 거꾸로 흘렀나봅니다. 나이 들수록 오히려 더 완숙한 그림을 그렸거든요. 그가 말년에 그린 「인왕제색도」는 진경산수화의 완성작이자 최고봉으로 꼽히는 명작이지요.

인왕산은 높이 338미터의 나지막한 산입니다. 지금도 많은 사람들이 찾는, 등산이라기보다는 가벼운 산책의 의미로 한 번씩 오르내릴 수 있는 동네 산이지요. 그런데 막상 올라보면 거대한 화강암으로 이루어진 봉우리에 압도됩니다. 어디서 이런 바위가 솟아나와 산을 이루었는지 입이 떡 벌어질 따름이지요.

인왕산 골짜기에 집을 짓고 살던 정선은 하루에도 몇 번씩 바라보던 낯익은 풍경을 "내 언제 한 번 그림으로 꼭 남겨둬야지" 하고 마음먹고 있었겠지요. 다른 화가들은 주위에 널린 익숙한 풍경 따위는 그릴 생각조차 없었던 때였습

니다. '관념산수화'라고 해서 머릿속에 든 상상의 풍경만을 줄기차게 그려댔을 뿐이지요. 얼핏 보면 어딘가에는 있을 법한 낯익은 풍경 같지만 실제로는 세상 어디에도 없는 공허한 풍경이었습니다. 조선 초기부터 몇 백 년 동안 중국의 영향을 받은 관념산수화가 대세로 자리잡았습니다. 안견의 「몽유도원도」도 그런 유의 그림이지요. 그런 시대에 정선이 전통을 여지없이 박살냈습니다. 우리 땅에 실제로 존재하는 풍경을 그림으로 그려냈거든요. 산수화에 '진짜 산수(풍경)'가 등장하기 시작한 겁니다. 「인왕제색도」가 그런 그림이지요.

그렇지만 실제 풍경을 그리자니 고민거리가 있었습니다. 관념산수화의 산과 물, 나무와 바위를 그리던 기법은 중국의 미술 교본에 나와 있던 건데, 모두 중국 지형을 참고하여 만든 것이었거든요. 우리 땅의 모습을 제대로 표현하는 데는 한계가 있었습니다.

인왕산은 묵직해뵈는 화강암 봉우리가 특징입니다. 더구나 정선은 비 갠 후에 인왕산 봉우리를 그리려 했습니다만, 물기를 잔뜩 머금은 바윗덩어리의 질감을 표현하는 게 쉽지가 않았습니다. 고민 끝에 정선은 실제 분위기와 비슷한 방법을 택했습니다. 물기를 잔뜩 머금은 바위처럼 붓에도 먹물을 듬뿍 묻혔거든요. 그런 다음, 붓을 옆으로 눕혀서 마치 빗자루로 쓸 듯이 쓱쓱 그어 내려버렸지요. 묵직한 질감

을 살리기 위해 몇 번이나 덧칠까지 했습니다. 인왕산 화강암 봉우리에 딱 들어맞는 안성맞춤 필법이었지요. 우리 땅을 표현하기에 꼭 맞는 필법, 이게 정선 진경산수화의 핵심입니다.

또 한 가지 빠뜨릴 수 없는 중요한 사실. 진경산수화에 등장하는 사람은 옷차림도 확 바뀌지요. 갓과 두루마기를 입은 진짜 조선 사람이 등장하거든요. 「만폭동」(85쪽 참조) 그림을 보세요. 가운데 너럭바위에 서 있는 두 사람, 두루마기를 입고 갓을 썼잖아요. 너무 당연한 일 같지만 이전의 관념산수화에는 그렇지 않았습니다. 조선 화가가 그린 그림임에도 불구하고 등장인물은 중국인들이었지요. 이것도 정선이확 바꿔버렸습니다.

3 _____ 정선 연구의 최고봉이라면 간송미술관의 최완수 선생을 꼽는 분들이 많습니다. 선생은 대학 강단에는 서지 않았지만 정선의 그림이 가장 많은 간송미술관에 근무하면서 평생을 정선 연구에 매진한 분이지요. 최완수 선생은 한마디로 진경산수화를 '조선 중화주의의 결과물'이라고 말합니다. 오랫동안 조선은 중국(한족)의 문화를 받들어왔는데, 1644년 명나라가 여진족이 세운 청나라에게 망해버리자 정통 중국문화의 명맥이 끊어졌다고 여깁니다. 급기야 조선의 선비들은 이제 세상에서 중국문화의 전통을 이

어가는 나라는 오직 조선뿐이라는 자부심으로 똘똘 무장하게 되지요. 이게 조선 중화주의입니다.

조선 중화주의 사상을 바탕으로 우리 문화를 새롭게 돌아보면서 조선만의 고유한 그림을 만들어보자는 분위기도 형성되었습니다. 이전에는 중국의 모방 일색이었잖습니까. 이에 호응하여 탄생한 그림이 바로 진경산수화라는 말이지요. 최완수의 주장은 진경산수화에 대한 찬사인 동시에 유일한 탄생 이론으로 대접받아 왔지요. 그렇지만 근래 들어 진경산수화가 완전히 새롭고도 독창적인 그림은 아니라는 반론도 만만치 않게 생겨났습니다. 중국 그림에도 구도나 필법, 인물 묘사에서 진경산수화와 비슷한 장면들이 많이 발견되거든요. 진경산수화는 새로운 게 아니라 단지 있었던 기법을 계승 발전한 거라는 주장입니다.

또 진경산수화의 탄생은 '우리 그림'을 그려야 한다는 민족적 자각이 아니라 단지 지식인들의 호사취미에 부응했을 뿐이라는 주장도 있습니다. 당시 지식인들 사이에는 명승지를 여행하는 일이 유행처럼 번졌는데 여러 가지 사정으로 못가는 사람들도 많았습니다. 이런 사람들은 직접 여행을 떠나는 대신 집 안에 누워서 명승지 그림을 보고 여행하는 기분을 냈지요. 이를 '누울 와臥' '놀 유遊'자를 써서 '와유'라고 했습니다. 그러니까 진경산수화는 와유의 길잡이 역할을 맡았다는 거지요. 여행안내서 혹은 명승지 지도처럼.

아무리 그래도 진경산수화의 독창성은 결코 폄하될 수 없습니다. 하늘 아래 새로운 건 없다고 하잖아요. 진경산수화도 어느 날 갑자기 하늘에서 뚝 떨어진 게 아니라 붓이 닳도록 중국의 여러 화법을 익힌 정선이 평생에 걸쳐 자신만의 독특한 그림으로 만들어나간 거지요.

4_____ 정선의 진경산수화를 제대로 알자면 금강산을 빼놓아서는 절대 안 됩니다. 진경산수화의 출발점이 되는 곳이거든요. 정선은 금강산을 두 번이나 여행하면서(세 번이라는 말도 있습니다만, 어쨌거나 교통과 숙박 등 모든 것이 불편했던 시대에 금강산을 두 번 이상 여행했다는 사실은 놀랍습니다), 여기저기 아름다운 경치를 낱낱이 그림으로 남겼지요. 그러기에 정선의 정체성을 '금강산 화가'로 규정하는 사람도 있습니다. 금강산이 있었기에 진경산수화가 탄생할 수 있었고, 진경산수화는 금강산의 진면목을 보여주는 가장 적절한 화법이었거든요. 이걸 차례차례 들여다보면 진경산수화가 어떻게 완성되어가는지 그 과정이 고스란히 드러납니다.

「금강전도金剛全圖」는 「인왕제색도」와 더불어 정선 진경산수화의 쌍벽으로 꼽히는 작품입니다. 정선이 수없이 많은 금강산 그림을 그렸어도 결국 모든 평가의 끝은 「금강전도」로 향하거든요.

萬二千峯皆骨山何人用
意寫真頹飛香浮
衆香浮
骨氣雖猫
積氣雖猫
世界
間
發
衆香山素
半林松
箱緬玄間假令脚
細須今遊知枕遊看不惺

金剛全圖
謙齋

정선, 「금강전도」

종이에 수묵담채, 130.7×94.1cm, 1734년,
국보 제217호, 삼성미술관리움

「금강전도」는 금강산 전체 모습을 그렸다는 뜻입니다. 금강산 유람이 시작되는 장안사부터 만폭동, 금강대, 혈망봉, 비로봉 등 금강산의 모든 명승지가 한 화폭에 모여 있지요. 실제로는 이처럼 한눈에 모든 경치를 조망할 수 있는 곳이 금강산에는 없습니다. 단, 비행기를 타고 높이 올라가서 보면 가능할 수도 있겠지요. 그래서 정선은 한 마리 새가 되어 하늘에서 내려다본 기법을 활용합니다. 현대 건축에서도 설계를 하게 되면 완성된 건물의 모습은 대개 이런 방식으로 보여주지요. '새 조鳥' '내려다볼 감瞰' 자를 쓴 '조감도'라고 부르는 기법입니다.

정선이 가능하지 않았던 금강산 전체 모습을 한 장의 종이에 담았던 건 그럴만한 까닭이 있습니다. 정선은 『주역周易』에 통달했던 학자였거든요. 이에 착안하여 정선의 「금강전도」를 『주역』식으로 풀어낸 미술사학자가 있습니다. 고故 오주석 선생입니다. 선생은 연구를 거듭한 끝에 「금강전도」가 『주역』의 음양사상에 입각한 '태극'을 형상화했다는 놀라운 통찰을 보여주었지요.

자, 보십시오. 「금강전도」의 전체 산은 둥근 원모양으로 이루어졌지요. 원은 다시 뾰족한 바위로 된 오른쪽 산들과 부드러운 흙과 나무가 많은 왼쪽 산이 S자 모양으로 나뉩니다. 완전한 태극문양이잖습니까. 오른쪽 양陽의 기운과 왼쪽 음陰의 기운이 모여 우주의 바탕이 되는 음양 조화의 원리

정선, 「금강내산총도」

비단에 담채, 35.9x37cm,
1711년, 『신묘년풍악도첩』에 수록, 국립중앙박물관

를 구현해낸 거지요.

여기서 중요한 건 금강산 봉우리를 그리는 기법입니다. 앞서 「인왕제색도」에는 붓을 옆으로 뉘어 몇 번씩 덧칠하는 방법을 썼잖아요. 금강산 봉우리는 인왕산과 달리 뾰족뾰족 솟은 화강암으로 이루어졌습니다. 그걸 표현하려면 수직으로 내리긋는 방법이 최선이겠지요. 정선은 투명한 수정을 만들기라도 하듯 수직으로 쭉쭉 그어 내렸습니다. 이 붓질은 정선을 대표하는 기법이라고 하여 '겸재 준법' 혹은 '금강산 준법'이라고도 불리지요. 천하명승 금강산과 여기에 걸맞는 안성맞춤 화법, 또하나 『주역』이라는 사상이 어우러져서 천하명작이 탄생한 겁니다. 「금강전도」는 더이상 손볼 곳 없는 최고의 완성도를 보여주는 작품이지요.

물론 처음부터 정선의 진경산수화가 완벽했던 건 아닙니다. 「금강내산총도金剛內山總圖」는 「금강전도」보다 앞선 작품입니다. 정선이 첫번째 금강산 여행을 마친 1711년에 그렸지요. 「금강전도」나 「금강내산총도」, 둘 다 금강산 전체 모습을 그린 작품입니다. 마치 쌍둥이처럼 보일 정도로 비슷한 분위기인데, 여러분은 어느 쪽이 더 잘 된 그림 같습니까? 단연 「금강전도」 아닙니까. 그러니까 진경산수화는 「금강내산총도」에서 출발해서 진화를 거듭한 끝에 마지막에 「금강전도」에 이르게 되지요. 정선은 금강산 전체 모습을 『주역』을 바탕으로 풀어낸다는 원대한 계획을 갖고 오랜 세월에

걸쳐 점차 정교하고도 세련된 모습으로 완성해나간 겁니다.

5 「단발령망금강斷髮嶺望金剛」이라는 똑같은 제목을 가진 두 점의 그림을 비교해보면 진경산수화의 진화 과정이 한결 선명하게 드러납니다. '단발령망금강'은 단발령에서 금강산을 바라본다는 뜻입니다. 단발령은 강원도 김화군과 회양군 사이에 있는 해발 834미터의 고개인데 금강산에 가려면 반드시 넘어야 하는 곳이지요. 신라 마의태자가 나라가 망하자 금강산으로 들어가다가 여기서 머리를 깎았다고 해서 붙은 이름으로 고갯마루에 올라서면 드디어 저 멀리 금강산이 아련하게 눈에 들어오기 시작합니다.

먼저 볼 「단발령망금강」은 1711년, 그러니까 정선이 처음으로 금강산 여행을 한 다음 그린 그림입니다. 정선은 서른다섯 살 되던 해 마침내 금강산 땅을 밟게 됩니다. 평생지기였던 이병연이 금강산 근처 고을인 금화현감으로 가 있었거든요. 아마도 이병연은 이렇게 재촉하지 않았을까요?

"여보게 겸재! 빨리 오게나. 천하의 명승 구경도 하고 자네가 구상 중인 진경화도 속히 그려야 되지 않겠나. 서두르게. 내 모든 편의는 봐줄 테니."

덕분에 정선은 그곳을 베이스캠프 삼아 편히 여행을 할

정선, 「단발령망금강」

비단에 수묵담채, 34×38cm,
1711년, 『신묘년풍악도첩』에 수록, 국립중앙박물관

수 있었습니다. 여행이 끝난 후 많은 금강산 그림을 남겼는데 「단발령망금강」도 그중 하나입니다. 이 그림은 정선의 금강산 그림 중에서도 제가 무척 좋아하는 작품입니다. 군더더기 없이 깔끔하면서도 어딘가 수줍은 듯한 느낌을 주는 게 왠지 옛날 그림 같지 않거든요.

오른쪽 산이 바로 단발령입니다. 마의태자가 머리를 깎았다는 곳이지요. 왼쪽에 다이아몬드 원석처럼(금강은 다이아몬드의 우리말이기도 합니다) 빛나는 게 금강산이지요. 구름을 뚫고 불쑥 솟아오른 모습이 천상의 세계인 양 신비하기도 합니다. 어떤 분들은 연꽃 같다고 표현하기도 합니다. '금강'이라는 말 자체가 불교 용어이니 그럴 수도 있겠네요.

오른쪽 산중턱 고갯마루에는 선비들이 삼삼오오 모여 있습니다. 가쁜 숨을 돌리기도 전에 저 멀리서 금강산이 어렴풋이 다가옵니다. 손을 뻗치면 금방이라도 닿을 듯합니다. 벅찬 가슴을 다독이며 마음은 벌써 금강산으로 달려가겠지요. 그런가 하면 나귀를 끌고 땀을 뻘뻘 흘리며 굽이굽이 고갯길을 올라오는 사람들도 보입니다. 모두들 갓을 쓰고 두루마기를 입은 조선 사람들이지요.

잠시 고개를 조금 뒤로하고 그림을 한번 바라봐주십시오. 왠지 기시감이 들지 않나요? 네, 그렇습니다. 앞서 본 「금강전도」의 음양 조화의 원리가 여기도 들었거든요. 다만 구도가 반대로 바뀌었습니다. 왼쪽이 뾰족한 산인 양, 오른쪽이

정선, 「단발령망금강」

비단에 수묵담채, 32.2×24.4cm,
1747년, 『해악전신첩』에 수록, 보물 제1949호, 간송미술관

부드러운 산인 음이 되었지요. 이런 음양 조화는 정선의 그림에서 끝없이 되풀이되는 구도입니다.

이 그림은 정선이 처음으로 금강산을 여행한 후 그렸습니다. 그러니 진경산수화의 가장 초기 모습을 날것 그대로 보여주지요. 마치 태초에 세상이 처음 만들어질 때의 모습과 같다고나 할까요. 그러다보니 아직은 뭔가 어눌한 모습이 포착됩니다. 붓놀림도 서툴고 기법 또한 설익었잖아요. 다듬어야 할 곳이 많습니다.

또하나의 「단발령망금강」은 이로부터 약 35년이 지난 1747년에 그린 것입니다. 조금 전에 본 그림과 거의 비슷하지요. 내용이나 구도나 별 차이가 없거든요. 그렇지만 한눈에 보기에도 좀더 다듬어지고 훨씬 세련되었다는 느낌을 주지 않습니까. 특히 금강산의 뾰족한 봉우리를 그은 기법은 「금강전도」의 그것처럼 완숙한 붓질이지요. 오른쪽에 흙산을 만드느라 찍어댄 점들도 훨씬 보드라운 느낌을 줍니다. 30년 이상의 시차를 두고 진경산수화는 이렇게 발전해갔던 거지요.

우리는 진경산수화를 어느 날 하늘에서 느닷없이 떨어진, 혹은 위대한 천재가 순간적인 영감을 얻어 만든 기적과도 같은 그림으로 여기는 경향마저 있는데, 절대 아닙니다. 중국 그림에 대한 끊임 없는 연구를 바탕 삼아 오랜 시간을 투자해서 일궈놓은 땀의 결실이지요.

그리스·로마 신만 있더냐?
도석인물

1 도석화道釋畵는 도교·불교와 관련된 그림입니다. '도'는 도교, '석'은 불교를 가리키거든요('석'은 불교의 창시자인 석가모니의 앞 글자를 따왔습니다). 주로 인물을 중심으로 그렸기에 '도석인물화'라고도 하지요. 불교를 모르는 분은 없겠지만 '도교'라면 일단 고개를 갸우뚱거리게 됩니다. 제가 사전을 참고하여 간단하나마 정리해보았습니다.

신선사상을 기반으로 자연 발생하였고 거기에다 노자, 장자 사상과 유교, 불교 그리고 불로장생 등 여러 가지 민간 신앙을 받아들여 만들어진 종교이다.

널리 알려진 사상과 여러 종교의 좋은 점을 골라 섞어서

만들었다는 말입니다. 옛날에는 유교, 불교와 더불어 3대 종교로 꼽힐 만큼 성행했다는군요. 지금도 알게 모르게 우리 생활에도 스며 있는데 '불로장생'과 '신선'이라는 말이 대표적입니다.

불로장생은 늙지 않고 오래 산다는 뜻입니다. 이제껏 지구상에 살아온 모든 인류가 꿈꾸는 최고의 소원이었지요. 물론 이룬 사람은 아무도 없지만.

아니, 불로장생의 소원을 이룬 사람들이 있었군요. 그게 바로 신선입니다. 서양에 그리스·로마 신들이 있다면 동양에는 신선들이 있지요. 이들은 인간이면서 인간을 넘어선 매우 특별한 존재입니다. 불로장생하면서 세상 곳곳을 마음대로 누비며 수많은 판타지를 만들어냈거든요. 우리 고전에 등장하는 전우치나 홍길동 역시 신선사상에 바탕을 둔 인물입니다. 도석화에는 수많은 신선들이 등장합니다. 일일이 다 소개할 수는 없고 우선 가장 매력적인 신선 세 분을 모셔보겠습니다. 맨 먼저 만나볼 신선은 '이철괴'입니다.

2 ____ 이제껏 보던 그림과는 분위기가 사뭇 다르지요? 마치 만화영화의 한 장면 같잖아요. 알라딘의 요술램프처럼 병 속에서 주인공과 꼭 닮은 그림자(혼)가 빠져나오는 중이거든요. 이 그림은 심사정沈師正, 1707~69이 그린 「철괴도鐵拐圖」입니다. 그림 속 주인공 이름을 제목으로 삼았지

심사정, 「철괴도」

비단에 수묵담채, 29.7×20cm,
국립중앙박물관

요. 생김새가 무척 특이하네요. 우스꽝스럽게 생긴 얼굴도 그렇고, 남루한 옷차림도 그렇고. 우리가 생각하던 점잖은 신선의 이미지와는 전혀 다릅니다. 물론 그럴 만한 사연이 있습니다.

이철괴는 중국 수나라 때 인물입니다. 아무것도 먹지 않고 자지 않으면서 40년 동안의 극한 수행으로 마침내 육체와 영혼을 분리할 수 있는 능력을 얻게 되었지요. 가고 싶은 곳이 있으면 육체에서 혼만 빠져나와 막 돌아다니는 겁니다. 그날도 외출하면서 제자에게 단단히 일렀습니다. 7일 내로 돌아올 테니 내 몸을 잘 지키고 있으라고. 그런데 6일째 되던 날 제자는 고향의 어머니가 위독하다는 전갈을 받습니다. 돌아온다던 스승은 감감무소식이고 육체는 벌써 썩어가는 중이었습니다. 믿음이 부족했던 제자는 고민 끝에 결국 스승의 몸을 화장하고 고향으로 돌아가버렸습니다. 예정대로 다음날 돌아온 이철괴는 자신의 몸이 없어진 걸 보고 화들짝 놀랐겠지요. 급한 대로 마침 근처에 시신 한 구가 눈에 띄자 재빨리 거기로 들어갔습니다. 공교롭게도 그 시신은 한쪽 다리를 저는 거렁뱅이였습니다. 그때부터 이철괴는 남루한 옷차림에 쇠지팡이로 몸을 부축하는 절름발이로 살아가게 된 것이지요. 철괴는 쇠지팡이를 뜻하는 말입니다. 쇠지팡이는 이철괴의 분신이 되었고 이름마저 철괴로 통하게 되었습니다.

이철괴의 상징물이 또하나 있습니다. 바로 호리병입니다. 철괴는 호리병 속에 들어가 잠을 잤고 그 속에 약을 담아 다니면서 가난하고 병든 사람을 치료하고 도와주었거든요. 착한 마음씨와 소탈한 생김새로 많은 이들에게 사랑받던 신선이었지요.

3 두번째 신선을 만나보겠습니다. 이번에는 나귀를 거꾸로 탄, 머리가 훌러덩 벗겨진 노인입니다. 김홍도가 그린 「과로도기도果老倒騎圖」라는 그림에 나오는데, '과로가 나귀를 거꾸로 타다'는 뜻이지요.

과로의 본명은 장과입니다. '늙을 로老'자는 이름 뒤에 붙인 존칭이지요. 항상 머리가 하얗게 샌 늙은이로 등장하거든요. 그래서 '장과로'라 불렸는데 이게 그만 이름처럼 굳어 버렸습니다. 장과로는 중국 당나라 때 신선입니다. 그림에서 보듯 항상 나귀를 거꾸로 타고 다녔지요. 이 나귀가 참 신기한 동물입니다. 하루 나절에 수만리를 가는데 세상 어느 곳이나 장과로를 데려다주었거든요. 타지 않을 때는 종이처럼 접고 다니다가 필요할 때 물을 뿌리면 다시 나귀로 변하곤 했다지요.

장과로의 분신은 박쥐입니다. 전생에 박쥐였거든요. 그래서 그가 등장하는 그림에는 반드시 박쥐가 있게 마련입니다. 여기에도 박쥐 한 마리가 날고 있잖아요. 장과로 역시

김홍도, 「과로도기도」

비단에 수묵담채,
134.6×56.6cm, 간송미술관

불로장생했습니다. 당나라 현종이 비법을 알고자 장과로를 초대했는데 막상 만나보니 머리는 하얗게 새었고 이도 다 빠진 노인이었지요. 황제가 실망하자 장과로는 그를 놀려주려고 남은 이와 머리털마저 쑥 뽑아버렸습니다. 입안에서 피가 철철 흘러내리자 현종은 깜짝 놀라 자리를 피했는데 얼마 후에 돌아와보니 장과로는 다시 새까만 머리털과 새하얀 이가 새로 돋아나 있었지요. 그래서 장과로는 새롭게 태어남을 상징하는 신선이 되었습니다. 신혼부부들에게 아이를 낳게 해준다는 믿음 때문에 신혼 방을 장식하는 그림으로도 인기가 높았지요.

4 ＿＿＿＿ 이번에는 여러분들이 "오!" 하고 반가워할 인물이 등장합니다. 그 이름도 유명한 동방삭, 무려 삼천갑자를 살았다던 괴짜이지요(한 갑자는 60년, 원래 사람의 한 평생을 뜻하는 시간입니다. 삼천갑자면 보통 사람의 인생을 3000번이나 살았다는 말입니다. 무려 18만년이나 되지요).

이 그림은 「낭원투도閬苑偸桃」입니다. '낭원'은 신선의 여왕인 서왕모가 천도복숭아를 기르는 과수원이고, '투도'는 복숭아를 훔친다는 뜻입니다. 제목 그대로 동방삭이 훔친 천도복숭아를 두 손으로 조심스레 받쳐 들고 서 있군요. 천도복숭아 한 개를 먹으면 일천갑자(6만년)를 산다는데 동방삭은 세 개나 훔쳐 먹는 바람에 삼천갑자를 살게 되었지요.

김홍도, 「낭원투도」

종이에 수묵담채, 102.1×49.8cm,
간송미술관

그래서 동방삭은 '장수의 대명사'가 되었고 사람들은 동방삭 그림을 방 안에 걸어놓으며 자신의 삶도 그렇게 되길 빌었던 겁니다.

　동방삭은 중국 사람이지만 '귀화한 조선인(?)'이 되다시피 했습니다. '동방삭은 백지장도 높다고 한다'(행동거지가 매우 조심스러운 사람을 비유한 속담)거나 '동방삭도 저 죽을 날은 몰랐다'(아무리 현명한 사람도 자기의 운명은 예측하지 못함을 비유)라는 우리 속담까지 있을 정도거든요. 동방삭과 관련된 지명도 있습니다. 천상의 질서를 제멋대로 어지럽힌 동방삭, 하늘에서는 그냥 둘 수 없었습니다. 기어코 잡아서 벌주려고 저승사자를 지상으로 보냈지만 얼굴도 잘 모르는데다 어디에 있는지 알 수 없으니 잡을 도리가 없습니다. 하다 못한 저승사자는 한 가지 꾀를 냅니다. 사람들이 많이 드나드는 냇가에 자리를 잡고서 빨래하듯 검은 숯을 씻기 시작했지요. 어느 날 한 사람이 다가와 "왜 숯을 물에 씻느냐?"고 묻자 "깨끗하게 씻어 하얗게 만들려고 한다"고 대답했습니다. 그 사람은 기가 차다는 듯 웃으며 "내가 삼천갑자를 살았어도 물에다 숯을 씻는 바보는 당신이 처음이오"라고 그만 자신의 정체를 밝히는 바람에 잡히고 말았다지요. 이때 저승사자가 숯을 씻던 냇가가 경기도 성남시를 흐르는 탄천이지요. (우리말로 숯내, 검내라고도 부릅니다.) 이처럼 동방삭은 거의 토착화된 인물로 인기를 끌었습니다. 장수에

대한 욕망이 그만큼 높았다는 뜻이기도 합니다.

5 「군선도群仙圖」 역시 김홍도가 그린 작품입니다. 무리 진 신선들이 등장하는데 길이가 거의 6미터에 육박하는 대작이지요. 학교에서 쓰는 칠판의 길이가 3미터이니 그 두 배나 되는, 보는 사람을 압도하는 크기입니다. 제가 앞서 세 명의 신선을 소개해드린 건 사실 이 그림을 쉽게 설명하기 위한 사전 작업에 가깝습니다. 도석화의 백미이자 어쩌면 '도석화의 모든 것'에 대해 함축적으로 알려주는 그림일 것도 같거든요. 이 땅의 수많은 화가들이 신선 그림을 그렸지만 현재 남아 있는 작품은 별로 없습니다. 「군선도」는 보존 상태도 좋고, 크기도 크고, 작품 수준도 괜찮습니다. 워낙 독보적인 작품이라 국보 제139호로도 지정되었지요.

여기에는 총 열아홉 명의 인물이 등장합니다. 열한 명의 신선과 이를 모시는 여덟 명의 시동들. 우선 열한 명의 신선부터 출석을 불러보겠습니다. 이철괴, 여동빈, 문창제군, 종리권, 동방삭, 태상노군, 한상자, 조국구, 장과로, 남채화, 하선고. 어째 영 낯설고 어색한 이름이지요? 제우스, 헤라클레스, 헤라, 아테네, 아킬레스…… 서양 신들의 이름은 입에 착착 달라붙는데, 정작 우리가 알아야 할 신선들은 입안의 보리밥알마냥 겉돕니다. 제가 미리 이철괴, 장과로, 동방삭

제4장 옛 그림 속의 활력 피었습니다

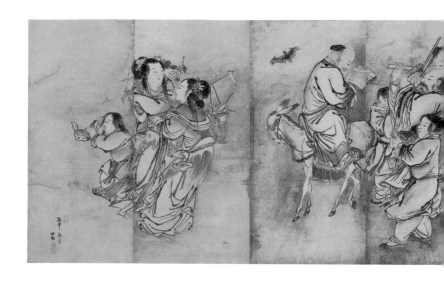

김홍도, 「군선도」

종이에 수묵담채, 132.8×575.8cm, 8폭 병풍,
1776년, 국보 제139호, 삼성미술관리움

을 소개하지 않았더라면 어쩔 뻔 했습니까.

이 중에서 이철괴, 여동빈, 종리권, 한상자, 조국구, 장과로, 남채화, 하선고는 '팔선八仙'이라 불리는 유명한 신선입니다. 인터넷 검색창에 '팔선'을 치면 중화요리집이 꽤나 뜰 겁니다. 그만큼 널리 퍼진 단어라는 걸 방증하지요. 사실 팔선들은 살았던 시대가 서로 다릅니다. 그렇지만 이처럼 한 그림에 등장하는 일이 잦습니다. 미국의 영화사 마블스튜디오에서 만든 영화 「어벤저스」처럼, 최고 인기 신선들을 끌어 모아 하나의 집합체로 만든 겁니다. 옛날 사람들에게는 굉장한 볼거리였던 셈이지요.

6 _____ 맨 오른쪽 호리병을 들고 있는 신선, 어쩐지 낯이 익지요? (이렇게 옆으로 길게 펼쳐진 그림은 대체로 오른쪽에서 왼쪽 방향으로 보면 좋습니다. 옛날 책을 읽던 방향과 같습니다.) 네, 이철괴가 맞습니다. 또 만나니 반갑기 그지없군요. 그런데 아까 본 모습과는 많이 다릅니다. 얼굴이나 옷차림도 깔끔한데다 분신과도 같은 쇠지팡이가 없거든요. 단지 손에 든 호리병으로 이철괴라는 걸 짐작할 뿐이지요. 그렇다면 김홍도는 새로운 이철괴 상을 만들어냈군요. 하도 신선을 많이 그리다보니까 똑같이 그리는 게 식상해서 나름대로 변형해본 건 아닐까요.

이철괴 앞에는 머리를 빡빡 민, 매우 강렬한 인상의 사나

이가 서 있습니다. 여동빈입니다. 많은 이야깃거리를 몰고 다니는 신선이지요. 당나라 때 사람인데 과거시험에 낙방을 거듭하다가 우연히 종리권을 만나 신선이 되었다지요. 여동 빈은 악귀를 물리치는 '천둔검법'과 불로장생의 약을 만드 는 '용호금단'을 배운 후(마치 무협지를 읽는 느낌!) 민중 속 으로 파고들어갑니다. 우물물로 술을 만들어 보답하고, 거 지에게는 금을 주기도 하고, 한 번 빗으면 백발이 흑발이 되 는 빗으로 선행을 베풀거든요. 그러다보니 도교 최고의 인 기 신선으로 자리매김하지요.

여동빈은 '검선劍仙'으로 불립니다. 칼로 악당들을 물리치 고 민중들을 구해주거든요. 그래서 칼과 함께 그리는 경우 가 많은데, 이 그림에는 칼도 없는데다 빡빡머리라는 충격 적인 모습으로 등장했습니다. 이전의 도석화에는 나타난 적 없는 모습이거든요. 해서 여동빈이 아니라는 말도 있지만 팔선이 다 모였는데 여동빈이 빠지면 안 되잖아요. 여동빈 은 나중에 불교에 귀의하게 됩니다. 그래서 스님처럼 빡빡 머리로 그린 건지도 모릅니다. 더구나 빡빡머리는 매우 강 인한 인상을 주잖아요. 검선이라는 이미지와도 꼭 맞아 떨 어지거든요. 결국 김홍도는 여동빈 역시 새로운 모습으로 그린 겁니다.

여동빈 옆에서 두루마기 종이 위에 붓으로 무얼 쓰려는 사람이 보입니다. 문창제군입니다. 이름과 모습에서 짐작하

듯 '학문의 신'이지요. 팔선은 아닙니다만 학문을 숭상했던 중국이나 조선에서는 빠뜨릴 수 없는 신선이었지요. 요즘 대입시험을 준비하는 고3 학생이라면 책상 머리맡에 반드시 붙여놓아야 할 얼굴입니다. 합격을 부르는 신선이거든요.

문창제군 뒤에 두건을 쓴 신선은 종리권입니다. 한종리라고도 부르는데 여동빈의 스승으로 잘 알려졌고 팔선의 우두머리로 통하지요. 원래 용감한 장군이었으나 전쟁 중에 길을 잃고 헤매다가 신선을 만나 여러 가지 비법을 전수받게 됩니다. 종리권 앞에 복숭아를 든 인물, 이제는 아시겠지요? 동방삭입니다. 여기서는 아주 어린 소년으로 바뀌었네요. 신선들의 시중을 드는 동자로 볼 수도 있지만 복숭아라는 특별한 상징물을 들었기에 동방삭으로 보는 게 마땅하지요.

외뿔소를 탄 인물, 한눈에 보기에도 카리스마가 느껴지나요? 노자입니다. 도교의 창시자이자 도교 최고의 신으로 떠받드는 신선이지요. 흔히 '태상노군'이라는 이름으로 불리고 있습니다. 노자는 외뿔소를 타고 중국 서쪽의 관문인 함곡관을 지나다가 이곳을 지키던 수문장의 부탁으로 한 편의 글을 남겼는데 그것이 『도덕경』입니다. 노자의 핵심 사상을 담은 책이지요. 흔히 '무위자연' 사상이라 부르는데 자연의 법칙을 거스르지 않고 순리대로 살아가라는 가르침을 담았습니다.

7 ⎯⎯⎯⎯⎯ 가운데 모인 신선들을 볼까요? 마치 엿장수 가위처럼 생긴 판을 잡고 있는 인물은 조국구입니다. 조국구는 송나라 조황후의 동생이라 궁궐을 마음대로 드나들었다지요. 주로 관복을 입은 모습으로 등장하지만 여기서는 다른 이들과 같은 옷을 입었습니다. 손에는 엿장수 가위와 비슷한 도구를 들었지요? '딱따기'라고 해서 한 번 치게 되면 죽은 사람도 다시 살아났다고 합니다.

조국구 뒤에 있는 한상자는 여러모로 신비한 인물입니다. 당나라의 유명한 시인 한유의 손자뻘로, 예술가의 피를 이어받아서 그런지 무척 활달하고 자유분방한 성격이었답니다. 술을 매우 즐겼으며 대나무처럼 생긴 '어고간자'라는 악기와 퉁소를 든 모습으로 등장하는 경우가 많습니다(지금 어깨에 멘 게 어고간자입니다). 한상자는 연주 솜씨가 매우 뛰어나 동물들까지 감동하여 모여들었다지요. 예수처럼 빈 항아리에서 술을 만들고 한겨울에도 꽃을 피워내는 도술을 부리기도 했습니다.

그 앞에 또 반가운 인물이 보이네요. 네, 장과로가 맞습니다. 백발에 훤히 벗겨진 머리, 그리고 나귀를 거꾸로 탔습니다. 장과로의 모습에 한 치도 어긋남이 없습니다. 앞에서 박쥐 한 마리가 나는 것까지도.

8　　　　마지막으로 맨 앞에서 무리를 이끄는 신선입니다. 허리에 영지버섯을 달고 어깨에는 꽃바구니를 멘 신선은 남채화입니다. 언뜻 여자로 생각하기 쉬우나 중성이었답니다. 꽃이나 과일 바구니를 든 모습으로 나타나기도 하고 훤칠한 미남 청년으로 그려지기도 하지요. 여장 남자라느니 남장 여자라느니 의견이 분분하나 원래 성별이 불분명했다고 합니다. 김홍도는 여기에서 여자로 그렸네요. 남채화는 특이하게도 여름에는 두꺼운 솜옷을 입고 겨울에는 얼음 위에서 잠을 잤다고 하네요.

맨 앞에는 팔선 중 유일한 여성인 하선고입니다. 복숭아와 불수감(부처님 손을 닮은 과일로 향이 진한 귤의 일종)을 등에 멘 채 "왜 다들 빨리 안 오지?" 하는 표정으로 뒤를 돌아보고 있습니다. 하선고는 10대 시절, 진주조개가 영생을 주는 꿈을 꾸고 그걸 몇 개 먹은 뒤 몸이 가벼워져서 마음대로 날아다닐 수 있게 되었지요. 낮에 채집한 약초를 들고 매일 저녁 집으로 돌아오기에 화가들은 주로 연꽃으로 장식된 아름다운 여인으로 그려냅니다.

여기 모인 신선들은 서왕모의 생일잔치에 초대를 받아가는 중입니다. 낭원에는 삼천년에 한 번 열린다는 천도복숭아가 무루 익었거든요. 김홍도는 신선들을 세 부분으로 나누어 그렸습니다. 오른쪽은 열 명, 가운데 여섯 명, 왼쪽은 세 명으로 숫자가 점점 줄어드네요. 옛 그림은 오른쪽에

서 왼쪽 방향으로 보잖아요. 그러다보니 마치 사람들이 움직이는 것 같은 착시효과를 불러일으키지요.

대부분 굵은 선으로 표현했는데 붓이 시작되고 꺾이고 잡아 빼는 곳곳마다 잔뜩 힘이 들어가 있습니다. 김홍도가 힘이 팔팔한 30대에 그린 작품이거든요. 옷자락도 바람에 펄럭이도록 해서 더욱 박진감이 넘칩니다. 그런데 좀 이상한 점이 있습니다. 옷자락이 대부분 오른쪽에서 왼쪽으로 날리잖아요. 만약 앞으로 걸어간다 치면 뒤로, 즉 왼쪽에서 오른쪽으로 날려야 정상인데요. 하지만 전혀 이상할 거 없습니다. 신선들이 먼 길을 그냥 걸어가겠습니까. 구름을 타거나 혹은 서 있으면 저절로 움직여지겠지요. 그러자면 신선들의 등 뒤에서 바람이 불어와야 합니다. 그러니 그림과 같은 방향으로 날려야 정상이지요.

예술은 현실을 반영합니다. 신선 그림은 무병장수를 갈구하는 현세 기복적 성격이 매우 강합니다. 그러기에 조선시대에는 도석화를 여느 그림 못지않게 많이 그렸지요. 팔선은 신선 그림 중에서도 특히 인기 품목이었습니다. 궁궐이나 양반집에 두는 병풍 그림으로 특수를 누렸지요. 내용도 의미 있고 장식적인 요소도 뒤떨어지지 않았거든요. 「군선도」 역시 그런 병풍 그림이었지요.

한때 우리나라에 그리스·로마 신화 열풍이 분 적이 있었습니다. 책과 만화가 수십 만 권씩 팔리고 전시회마다 성황

을 이루었지요. 그게 순수한 판타지에 대한 동경인지 아니면 서양 문화에 대한 맹목적 추종인지는 저도 잘 모릅니다. 분명한 건, 신들의 이야기에는 사람을 끌어당기는 매력이 충분하다는 거지요.

세상에는 그리스·로마 신들만 있는 건 아닙니다. 우리 땅에도 1000년 이상 함께 지내온 신들이 존재했습니다. 이들 역시 숱한 판타지를 생산해내며 시대를 풍미했던 때가 있었지요. 지금은 거의 잊혔지만…… 잃어버린 우리들의 신을 찾아 떠나는 여행, 아마 「군선도」는 충분한 길잡이가 되어줄 걸로 믿습니다.

책이 아니라 그림이다

책거리

1 1791년, 그러니까 지금으로부터 약 230년 전, 창덕궁 선정전 어좌에 앉았던 정조 임금은 아래에 배열한 문무백관들에게 웃음 띤 얼굴로, 그렇지만 단호한 어투로 물음을 던졌습니다.

"경들도 보이는가?"

"예, 보입니다."

잠시 뜸을 들인 정조는 껄껄껄 웃으며 말을 이어갔습니다.

"이게 어찌 진짜 책이겠는가? 이건 책이 아니라 그림이다."

과연 정조가 가리키는 손가락 끝, 즉 어좌 뒤에는 그림 한 점이 걸려 있었습니다. 진짜 책이 아니라 책으로 가득한 그림이었지요. 실로 파격적인 일이었습니다. 왜냐하면 조선왕조의 임금이 있는 곳이면 「일월오봉도日月五峯圖」가 놓이

작가 미상, 「일월오봉도」

비단에 채색, 149×126.7cm,
19~20세기 초반, 국립고궁박물관

는 것이 관례였거든요. 해와 달, 그리고 다섯 개의 산봉우리가 그려진 「일월오봉도」는 임금을 상징하는 그림입니다. 심지어 임금이 죽으면 관 뒤에도 「일월오봉도」를 놓을 정도였으니까요. 그런데 「일월오봉도」 대신 책거리 그림이…… 이건 새로운 세상이 열렸다는 선언이었지요. 책을 통한 정치를 하겠다는 말이었거든요. 정조의 '책 정치'를 상징적으로 보여준 책거리 그림, 대체 무엇일까요?

2 ────── 책거리는 말 그대로 책을 그린 그림입니다. '책'이라는 말에다가 접미사 '거리'를 붙여 만든 말이지요 (먹을거리, 읽을거리, 볼거리, 이야깃거리 등등). 그렇다고 꼭 책만 그리는 건 아니었습니다. 장식 효과가 있는 여러 가지 도자기, 문방구, 안경, 시계, 꽃병이나 복을 가져다주는 과일, 동물 등도 함께 그리거든요. 책거리 대신 '책가도册架圖'라 부르기도 합니다. 책꽂이나 책장을 뜻하는 '책가'에 여러 가지 기물을 진열했다고 붙인 이름이지요.

각설하고, 그림 한 점부터 보겠습니다. 책가마다 칸칸이 책들로 �꽉 차 있습니다. 마치 책 창고라도 들어온 것 같은데요. 이게 진짜 책을 쌓아놓은 걸까요, 아니면 그림일까요? 물론 제가 책거리 그림을 소개한다고 했으니 당연히 그림이겠지요. 이 그림은 책거리의 순수한 원형을 잘 보여줍니다. 다른 기물은 일체 없고 오로지 책으로만 채워진 그림이거든

작가 미상, 「책가도」

비단에 채색, 병풍 각 폭 206.5×45.3cm,
화면 각 폭 161.7×39.5cm, 10폭 병풍,
19세기~20세기 초, 국립고궁박물관

요. 나중에는 책과 다른 기물을 함께 놓은 책거리가 대다수이다보니 오히려 이게 새롭게 느껴질 정도입니다. 아마 정조가 어좌 뒤에 놓은 책거리도 이런 형식이 아니었을까요.

책을 모아놓은 책갑冊匣이나 책도 거의 한 가지 색조로만 그렸습니다. 책을 있는 그대로 진열한 매우 사실적인 그림이지만 어쩐지 현실감이 결여된 추상화처럼 느껴집니다. 현실의 책이 아니라 그림의 책임을 알아서 그런 걸까요. 그래도 멀리서 보면 누구나 진짜 책을 쌓아놓은 것처럼 보일 겁니다. 그러기에 정조도 대놓고 신하들을 놀려먹었겠지요. 정조는 왜 「일월오봉도」를 책거리 그림으로 바꾸었을까요? 정조는 "이것은 책이 아니라 그림이다"라고 말한 다음, 그 까닭까지 친절하게 설명해줍니다.

"옛 성현이 말씀하시길, 비록 책은 못 읽어도 서실에 들어가 책을 어루만지면 기분이 좋아진다고 하셨다. 나는 이 말의 의미를 책거리 그림으로 알게 되었다."

워낙 책을 좋아한 임금이고 보니 어쩌면 당연한 말입니다. 그렇지만 이건 표면적인 이유입니다. 듣기 좋으라고 하는 소리, 일종의 립 서비스였지요. 정조는 가벼운 탄식을 내뱉은 후 본심을 내비쳤습니다.

"요즘 사람들은 글에 대한 취향이 완전히 나와 정반대이니 그들이 즐겨보는 것은 모두 후세의 병든 글이다. 어떻게 하면 이를 바로잡을 수 있단 말인가. 내가 이 그림을 만든 것은 대체로 그 사이에 이와 같은 뜻을 담아두기 위한 것도 있다."

정조는 병든 글을 바로잡으려고 책거리 그림을 내세웠다는 겁니다. 병든 글이라, 이건 또 무얼 말하는 걸까요? 그건 조선 후기에 널리 퍼지기 시작했던 자유로운 스타일의 글을 말합니다. 이를테면 저 유명한 박지원의 『열하일기熱河日記』 같은 글이었지요. 『열하일기』는 박지원이 1780년(정조 4년)에 청나라를 여행한 후 보고 들은 이야기를 적은 견문록입니다. 청나라의 선진 문물을 소개하면서 조선시대 양반 사회의 모순에 대해서도 따끔한 비판을 가한 책이지요. 그런데 내용은 둘째치고라도 스타일, 즉 문체가 매우 파격적이었습니다. 보통 문인들이 쓰던 점잖은 문체가 아니라 잡스러운 소설식 문체였거든요. 상민들이 쓰던 토속적인 말이나 농담들도 아무렇지 않게 썼고 우스꽝스런 해학과 풍자도 가득합니다. 덕분에 독자들은 열광해서 대단한 유행을 불러 일으켰지요.

정조의 생각은 반대였습니다. 요사스럽고 저속한 글이라 정통 학문의 분위기를 해친다고 보았거든요. 정조는 이 때문

에 조선의 문체가 어지러워졌으니 마땅히 사고를 친 사람이 해결해야 한다며 『열하일기』를 금서로 정하고 박지원에게 반성문까지 쓰게 하였습니다. 그리고는 저속한 글을 배척하고 원래 쓰던 점잖은 문체로 돌아가자며 그 선언을 책거리 그림을 빌려서 한 거지요. 결국 책거리의 등장은 "지금부터는 제대로 된 책만 읽어라"라는 강력한 메시지였습니다.

정조는 모범이 되는 옛날 책들을 다시 출간하고 문제가되는 청나라 서적의 수입을 금지하는 등 법석을 떨었지요. 출판물에 대한 강력한 검열을 시행한 겁니다. 이를 통해 자신의 정치적 이념을 전파하면서 왕권 강화도 꾀했고요. 고도의 정치적 행위였습니다. 의미심장한 선언과 함께 본격적으로 시작된 책거리는 궁중화원들의 주도 아래 널리 퍼져나가게 되었습니다.

3 _____ 아까 그림은 전부 책으로 도배하다시피 했는데 여기는 여러 가지 기물이 함께 섞여 있네요.

괴상한 모양의 도자기, 향로와 붓, 벼루 같은 문방구, 꽃과 꽃병 등 화려한 볼거리가 많습니다. 오히려 책이 조연으로 전락한 느낌마저 드네요. 그럴 만도 한 게, 이 책거리는 정조 임금이 돌아가시고 약 70~80년이 지난 뒤에 그려졌거든요. 그러다보니 처음의 모습에서 좀 벗어났겠지요. 어떻게 보면이게 오히려 책거리의 원형에 가까운 그림이기도 합니다.

무슨 말인가 하면, 원래 책거리 그림이란 게 청나라의 '다보격多寶格' 그림에서 따온 것이거든요. 다보격은 청나라 상류층 사람들이 모은 골동품이나 진귀한 보물을 보관하거나 진열하는 장식장을 말합니다. 이걸 그대로 그림으로 옮겨놓은 게 다보격 그림이지요. 특히 다보격 그림은 서양화법인 원근법과 명암법을 활용해서 그렸기에 매우 이채로웠습니다.

조선 후기에는 조선에서 연행사절단을 꾸려 청나라를 방문하는 일이 잦았습니다(박지원도 연행사절단 일행으로 청나라에 다녀온 뒤 『열하일기』를 썼습니다). 이때 화원들도 사절단의 일원으로 함께 가곤 했는데, 청나라 여기저기를 둘러보다가 다보격 그림을 발견한 이들은 눈이 휘둥그레졌을 겁니다. 화려한 기물은 물론 처음 보는 새로운 화법으로 그린 그림이었으니까요. 이 그림을 보고 배운 화원들이 조선으로 돌아와 책거리 그림으로 발전시킨 겁니다. 단, 조선에서는 화려한 기물보다는 책을 전면에 배치하여 그림을 구성했지요.

물론 처음에는 책 위주로 그렸지만 시간이 지나자 점점 구성이 바뀌기 시작했습니다. 장식 효과를 우선하다보니 책보다 기물들이 부각된 겁니다. 이제는 이런 형식이 유행병처럼 번져가기 시작했습니다. 이 책거리 그림이 그걸 말해주고 있습니다.

그린 화가는 이형록으로 전해지는데 그는 조선 최고의

전 이형록, 「책가도」

종이에 채색, 152.7×32.7cm, 10폭 병풍,
19세기, 국립중앙박물관

책거리 화가였지요. 이분은 정조 임금과 악연(?)이 있습니다. 이형록은 대대로 이어오는 화원 집안 출신이었지요. 할아버지 이종현, 아버지 이윤민 모두 내로라하는 화원이었거든요. 그런데 이형록이 태어나기도 훨씬 전인 1788년, 궁중에서 희한한 일이 벌어졌습니다. 할아버지 이종현이 귀양살이를 떠나게 되었거든요. 그 까닭이 좀 애매했습니다.

정조 임금은 직속 궁중화원들을 상대로 정기적으로 그림을 그리게 하는 시험을 보게 하였는데 그날따라 주제는 하필 화원 마음대로 그리라는 것이었습니다. 그런데 이종현은 정조의 마음을 읽지 못하고 딴 그림을 그렸나봅니다. (무얼 그렸는지는 기록에 나와 있지 않습니다.)

정조는 노발대발했습니다. "자유롭게 그리라고 해도 마땅히 책거리 그림을 그려야 하거늘……"이라면서 그렇게 하지 않은 두 화원, 신한평(신윤복의 아버지)과 이종현의 궁중화원 직을 박탈하고 기어코 귀양까지 보냈거든요. 사실 그다지 큰 잘못도 아니었습니다. 오히려 정조가 억지를 부린 감이 크거든요. 아마도 정조는 화원들의 기강을 다잡으려 본보기로 혼을 냈을 겁니다. 책거리 그림에 대한 정조의 애착을 보여주는 일화로 보여지기도 합니다.

아무튼 이런 한 맺힌 사건 때문인지는 모르지만 이종현은 아들 이윤민과 손자 이형록에게만은 무조건 책거리 그림을 연습시켰습니다. 마침내 두 사람은 조선 최고의 책거

리 화가로 등극하게 되지요.

이 그림이 이형록의 작품이라고 했습니다. 그러니 분명 어딘가에 그의 이름이 적혔다거나 혹은 도장이 찍혀 있어야 합니다. 그렇지만 어디에도 그런 흔적이 없습니다. 고심하던 찰나, 다시 한번 자세히 살피면 마치 그림 속 기물마냥 감춰둔 도장 하나가 보일 겁니다. 왼쪽에서 두번째 폭입니다. 이 도장에 '이응록인'李膺祿印이라 새겨져 있습니다. 이응록? 네, 이형록의 또다른 이름입니다. 이형록은 이름을 두 번이나 바꾸었거든요. 57세(1864년)에는 '응록'으로, 64세(1871년)에는 다시 '택균'으로 개명했지요. 그러니까 이 그림은 응록으로 이름을 바꿔서 활동하던 1864년에서 1871년 사이에 그린 그림이라는 걸 알 수 있습니다.

4 이번에는 특이한 책거리입니다. 책가 위에 황색 휘장이 드리워졌거든요. 귀한 손님이라도 오면 진귀한 보물이라도 공개하듯 "짜-안!" 하면서 휘장을 걷어 깜짝 놀래키는 효과를 내지요.

「역린」이라는 영화를 보신 분은 정조 역을 맡은 영화배우 현빈이 앉은 어좌 뒤에 놓인 책거리가 기억날 겁니다. 바로 이 그림이었습니다. 화려한 금색 휘장에는 500원짜리 동전마냥 여기저기 쌍 '喜' 문양을 수놓았습니다. '기쁠 희喜'자를 두 개나 겹쳤으니 잇달아 경사를 맞으라는 뜻이지요. 맨

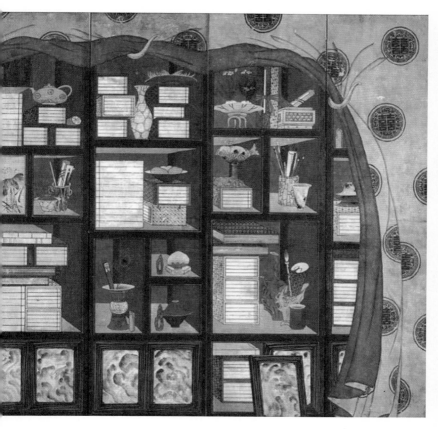

장한종, 「책가도」

종이에 채색, 195×360cm, 8폭 병풍,
18세기 후반, 경기도박물관

아랫단에는 구름무늬가 그려진 문갑이 설치되었군요. 오른쪽은 두껍닫이 문을 떼어놓아 서랍 안에도 책이 그득하다는 걸 자랑하듯 보여줍니다. 가운데 두번째 단은 새우와 연꽃 그림이 그려져 있네요.

이 책거리는 장한종張漢宗, 1768~1815이라는 화가가 그렸습니다. 역시 궁중화원으로 '어해도魚蟹圖'의 대가였지요. '물고기 어魚' '게 해蟹' 자를 써서 어해도라고 하는데 말 그대로 '물에 사는 생물을 그린 그림'입니다. 민물고기인 쏘가리, 잉어, 자라, 미꾸라지는 물론 바다 생물인 게, 조개, 새우 등이 총망라된 그림이지요. 장한종은 특히 생물도감을 방불케 할 정도로 정교하게 그리기로 소문난 화가였습니다. 책거리에도 슬쩍 자신의 특기를 살려 "이거 내 그림이오!"라며 고하는 듯합니다.

책과 함께 여러 가지 다양한 기물을 선보였습니다. 대부분 청나라에서 수입한 도자기, 청동기, 문방구입니다. 모양이나 무늬가 조선 백자나 분청사기와는 전혀 다른 화려한 모습이거든요. 이런 걸 모으는 사치풍조가 실제로 조선 상류층에서 성행했답니다. 값비싼 물건을 직접 사들이지 못하는 사람들은 이렇게 그림으로나마 그려서라도 집 안에 두고 싶어 했겠지요. 그림에도 단순히 장식이나 과시를 위한 기물이 많습니다만, 자세히 보면 복을 비는 마음을 담은 물건들도 섞여 있습니다.

제가 작은 책거리 한 점을 예로 들면서 말씀 드릴게요. 이 건 흥선대원군이 살던 운현궁에 있었다던 두 폭짜리 가리 개 병풍입니다. 책은 자를 대고 그린 듯 반듯한 선으로 그어 져 있습니다. 이렇듯 선으로 쭉쭉 그어 입체감을 드러내는 게 서양에서 들어온 선투시도법이지요. 이걸 몰랐더라면 책 거리 그림도 없었을지 모릅니다. 그 많은 책을 어떤 방식으 로 표현하겠습니까.

책이 중심이지만 사이사이 기물들도 섞어놓았습니다. 두 어 가지만 콕 집어서 살펴볼게요. 먼저 왼쪽 상단에 붉은 나 뭇가지처럼 생긴 걸 병에 꽂아놓은 게 보이지요? 산호초가 지입니다. 산호는 아주 진귀한 물건이지요. 중국에서는 높은 벼슬아치들만 모자에 붉은 산호 단추를 달았다고 합니다. 그러니까 이건 높은 벼슬에 오르기를 기원하는 물건인 셈이 지요. 장한종의 그림에서 오른쪽 세번째 폭에는 운현궁 그 림과 비슷하게 생긴 병에 공작 깃털을 꽂아놓은 게 보일 겁 니다. 공작 깃털 역시 산호초가지처럼 높은 벼슬에 오르기 를 기원하는 물건이지요. 모두 관료사회의 일면을 보여주는 상징물입니다.

운현궁 그림 왼쪽 맨 위, 붉은 접시에는 야릇하게 생긴 물 건이 두 개 놓였습니다. 모두 과일입니다. 하나는 '불수감' 인데 부처님 손을 닮았다고 붙인 이름이지요. 불수감은 마 치 무엇을 손으로 꽉 잡고 있는 듯한 모양 때문에 돈을 상징

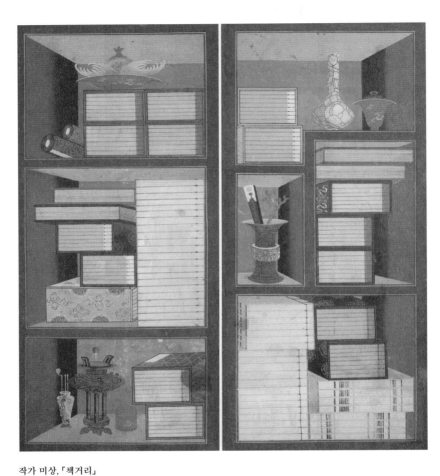

작가 미상, 「책거리」

비단에 채색, 각121.5×50cm, 2폭 병풍,
19세기, 서울역사박물관

하게 되었습니다. 한 번 손안에 들어온 돈을 절대 놓치지 말라는 뜻이지요.

불수감 위에 꼭지가 붉은 과일은 석류입니다. 석류는 씨가 매우 많잖습니까. 자식을 많이 놓으라는 기원입니다. 옛날에는 자식 많은 것도 복이었잖아요. (이형록과 장한종의 그림에도 불수감과 석류는 필수품처럼 들어갔습니다. 눈을 조금만 크게 뜨면 보일 테니 숨은그림찾기 하는 셈치고 한번 찾아보시기 바랍니다.) 이렇듯 책거리에 나오는 기물 대부분에는 유교적인 가치와 복이 담겼습니다. 처음 시작과는 달리 점점 시간이 지나면서 책거리의 의미가 바뀌어간 거지요.

2016년, 책거리 그림이 미국 순회 전시를 한 적이 있는데, 클리브랜드미술관 전시회의 테마가 〈CHAEKGEORI: Pleasure of Possessions〉였습니다. 번역하자면, '책거리—소유의 즐거움' 정도일까요? 미국의 일간지인 『월 스트리트 저널』에도 "책거리에는 유교와 전통을 중시하면서도 '중국적인 것'을 피하고자 하는 정조의 뜻이 담겨 있다. 그렇지만 정조가 결코 상상하지 못한 방법으로 발전했다. 책거리가 그의 생각으로부터 얼마나 멀리 벗어났는지를 알게 되면 탄식할 것"이라는 기사까지 난 적이 있거든요. 외국인들도 변해버린 책거리의 속성을 정확하게 파악한 거지요.

그렇지만 역설적으로 그런 이유 때문에 새로운 조명을 받고 있습니다. 일단 전통적인 수묵화와는 전혀 다른, 화려

한 채색을 무기로 갖추었잖아요. 게다가 온갖 아름다운 기물을 진열하여 장식 효과까지 더했지요. 현대인들이나 외국인들에게 눈도장을 받을 수 있는 조건을 충분히 갖춘 볼거리입니다. 그러니 한국의 미를 대표하는 예술의 하나로 외국 나들이까지 하게 된 것이지요.

초상화 중의 초상화
어진

1　　　　　어진은 임금의 초상화입니다. 어진을 그린
다는 건 단순히 한 점의 초상화를 완성한다는 게 아니었
습니다. 왕조가 보유한 최고의 화가와 최고의 기술, 최고
급 물자, 최고의 정성이 투입되는 국가적 대사업이었거든
요. 어진 제작은 조선왕조를 통틀어 상시적으로 이루어졌
습니다. 낡거나 훼손될 만하면 다시 그렸는데 영조 임금은
10년마다 정기적으로 그리는 걸 원칙으로 삼았지요. 그러
니 조선왕조 내내 어진을 그리는 작업이 끊임없이 이어졌
겠지요.

그런데 이상한 점이 있습니다. 현재 어진이 남아 있는 임
금이라고 해봐야 고작 다섯 분이거든요. 태조, 영조, 철종,
고종, 순종. 그나마 철종, 고종, 순종은 조선 말기의 왕들입

니다. 조선의 임금은 모두 27명, 나머지 스물두 분의 어진은
어디로 사라진 걸까요?

어떤 분은 이렇게 반문할지도 모르겠습니다. 1만 원 권
지폐에 있는 세종대왕 초상화는 뭐냐고. 그것은 조선시대에
그린 초상이 아닙니다. 국가표준영정사업에 따라 우리 역사
에 등장하는 중요한 인물들의 모습이 난립하는 걸 막기 위
해 요즘 들어 새로 그린 거지요. 세종대왕 초상은 1973년에
운보 김기창 화백이 그렸습니다. 상상으로만 그렸으니 진짜
얼굴과는 완전히 딴판이겠지요. 혹시 세종대왕이 살아오신
다면 이 초상화를 보고 "이게 나?" 하며 고개를 갸우뚱거릴
게 분명합니다.

2 _____ 1954년 12월 10일. 한국전쟁도 막 끝난 겨
울 초입, 부산 용두산 판자촌에 큰 화재가 발생했습니다. 피
란민들이 모여 이룬 판자촌이라 미처 손쓸 틈도 없이 모든
게 잿더미로 변했지요. 가진 거라고는 이불 몇 채와 판자로
쌓아올린 집뿐이었던 피란민들의 전 재산이 순식간에 사라
져버린 겁니다. 이 화재는 대한민국 미술사에도 돌이킬 수
없는 손실을 가져오고 말았습니다. 전쟁의 화염을 피해 판
자촌 옆에 있던 한 약품회사의 자재창고에 그때까지 전해
오던 어진 45점(원래 서울 창덕궁에 봉안되어 있었습니다)을
보관하고 있었는데, 그리로 불이 옮겨 붙어 깡그리 타버리

고 말았던 겁니다. 다시 볼 수 없는 귀하디귀한 보물이 지구 상에서 사라진 거지요. 그나마 불행 중 다행이라고 해야 할까, 타다 남은 어진 몇 점만 겨우 건질 수 있었지요.

이 화재로 말미암아 조선시대 어진 연구는 사실상 불가능해졌습니다. 그래서 조선의 어진 연구는 (누가 몰래 숨겨놓았던 어진이 '짠' 하고 나타나는 기적이 일어나지 않는 한) 실물도 없이 옛 문헌에만 의존해야 하는 기막힌 현상이 벌어지게 되었지요. 몇 점밖에 남지 않아 더욱 애틋한 보물들, 하나하나 보듬어보렵니다.

3 「태조 어진」은 조선을 세운 태조 이성계李成桂, 1355~1408의 모습입니다. 현재 겨우 남아 있는 다섯 분의 어진 중, 가장 오래 된 임금의 것이 포함되었다는 사실 자체가 기적과도 같습니다. 그만큼 귀하고 중요한 보물이라 2012년에 새로이 국보 제317호로 지정되었지요.

사실을 말하자면 이 어진은 이성계가 살아 있을 때에 그린 건 아닙니다. 이성계가 죽은 지 460여 년이 지난 1872년, 그러니까 지금으로부터 약 150년 전에 그려졌습니다. "이게 과연 이성계의 진짜 모습이 맞을까?"라는 의심도 할 수 있겠지만 걱정 놓아도 됩니다. 이건 이성계의 실제 얼굴에 100퍼센트 가깝거든요. 왜냐하면 '모사'를 했기 때문입니다.

어진을 그리는 방식은 세 가지였습니다.

조중묵, 박기준 외, 「태조 어진」

비단에 채색, 218×156cm,
1872년, 국보 제317호, 전주시

도사圖寫

추사追寫

모사模寫

　'도사'는 왕이 살아 있을 때 직접 보고 그리는 방법입니다. 귀신같은 어진화사들의 솜씨라 완벽하게 똑같은 모습으로 그려냈겠지요. '추사'는 돌아가신 왕의 모습을 순전히 기억에 의지하여 그리는 방법입니다. 생전에 왕의 모습을 직접 보았던 화가라면 그나마 비슷하게 그릴 텐데, 다른 사람의 말을 듣거나 남아 있는 기록을 참고하여 그린다면 정확도가 많이 떨어지겠지요. 1만 원 권에 그린 세종대왕 초상이 이와 같은 방법으로 그린 것입니다. '모사'는 원본을 옆에 놓고 그대로 따라 그리는 방법입니다. 복사를 한다고 생각하면 쉬울 겁니다. 어진화사들에게 원본을 그대로 베껴내는 일은 일도 아니었겠지요. 오히려 '도사'보다도 훨씬 쉬운 작업이었을 겁니다. 「태조 어진」은 이런 방법으로 그린 것입니다. 물론 베낄 당시의 환경에 따라 옷차림이나 배경 등은 약간의 손질을 가하는데 얼굴 자체를 고치지는 않습니다. 그러니 우리는 태조 이성계의 '생얼'을 보고 있는 셈이지요.

　푸른색 곤룡포를 입고 익선관을 쓴 이성계는 용이 조각된 용상에 앉아 정면을 바라보고 있습니다. 위아래로 중심

「태조 어진」(부분)

축을 잡고 반으로 딱 접으면 정확히 좌우대칭을 이루게 되겠지요.

얼굴에 비해 몸체가 굉장히 크지요? 어떤 분들은 '이성계' 하면, 조선을 건국한 왕보다는 고려 말 전장을 누비며 왜구와 여진족을 소탕하던 용감한 장수로 기억하고 있을 겁니다. 저도 그중 한 사람입니다만, 큰 덩치는 그런 무인의 늠름한 기상을 백분 과시하고 있지요. 양손을 소매 속에 집

어넣어 다소 옹색한 느낌이 드나 초상화를 그릴 때는 얼굴을 제외한 다른 신체 부분은 보여주지 않는 게 원칙이었습니다. 차라리 광화문 앞에 서 계신 이순신 장군 동상처럼 큰 칼을 옆에 두었더라면 더욱 이성계답지 않았을까요?

곤룡포는 각지게 그렸고 선과 주름 또한 일정한 굵기로 반듯하게 그렸습니다. 어진이라는 게 나중에 임금이 돌아가시면 진전眞殿(왕의 초상화인 어진을 봉안하고 제사지내던 곳)에 두고 제사를 지내는 데 필요했기에 위엄을 갖춘 모습을 강조한 거지요. 눈의 윤곽선과 눈동자도 매우 형식적이고, 수염 역시 그림이 아니라 도안을 하듯 일정한 선으로 그렸습니다. 그래서 그런지 인간적인 면은 좀 없어 보입니다. 처음에는 안 그랬겠지만 오랜 세월을 거쳐 몇 번씩 옮겨 그리는 과정에서 조금씩 변한 게 아닐까 추측됩니다. 그래도 「태조 어진」은 조선 특유의 선을 위주로 초상화 기법을 잘 간직하고 있습니다. 조선시대 어진의 완전한 모습을 그대로 보여주는 유일한 초상이지요.

이성계는 나라를 세운 국부라는 상징성이 있기에 수많은 어진이 제작되었습니다. 명종 때인 1548년까지 경복궁에 있는 태조 어진만 해도 26점이나 되었답니다. 물론 지금은 다 없어지고, 단 하나 전주 경기전에 남은 이것뿐이지요. 이 어진은 1872년 당시 조중묵, 박기준, 유숙, 백은배 등 최고로 손꼽히는 화원들을 동원하여 그렸습니다. 4월 초에 시작

하여 9월 말에 끝낸 큰 작업이었습니다.

4 영조英祖. 1694~1776는 궁궐에서 허드렛일 하는 무수리의 아들로 태어나 우여곡절 끝에 임금 자리에 오른 분입니다. 힘들게 왕이 되어서 그런지 가장 오랫동안 재위했던 분이기도 하지요. 무려 52년이나 됩니다. 영조시대를 세종에 이은 조선의 두번째 전성기로 꼽기도 하니 어쩌면 가장 복 받은 임금인지도 모릅니다. (아들 사도세자를 뒤주에 가두어 죽인 일을 생각하면 가장 비극적인 왕인지도 모르고요.)

영조에게는 또하나 복 받은 일이 있습니다. 한 점도 남기기 어렵다던 어진을 두 점이나 남겼거든요. 물론 1714년, 1724년, 1733년, 1744년, 1754년, 1763년 등 10년마다 주기적으로 어진을 그린 것에 비하면 아쉽기도 한 숫자이지요.

「영조 어진」은 처음 보는 분들도 왠지 낯설지 않다는 느낌을 받을 겁니다. 사도세자의 비극을 다룬 수많은 영화나 텔레비전 사극에 등장하는 영조의 모습이 아른거리기 때문입니다. 영조 역을 맡은 배우들이 대개 이걸 참고 삼아 분장하거든요. 이 어진은 처음 그려졌을 당시 보는 사람들 모두 '칠분을 득한 모습'이라고 감탄을 했습니다. 70퍼센트를 닮았다는 뜻입니다. 실제로는 100퍼센트 똑같았지만 겸손이

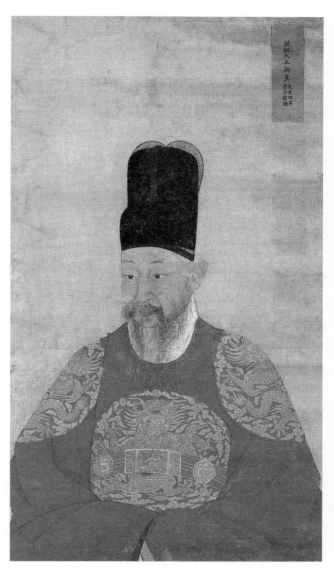

채용신, 조석진, 「영조 어진」

비단에 채색, 110.5×61cm,
1900년, 보물 제 932호, 국립고궁박물관

미덕이라 조금 깎아 그렇게 말한 것이죠. 그러니까 실제 영조 얼굴과 거의 같다고 보면 됩니다.

「태조 어진」에 비하면 매우 간소하다는 느낌이 듭니다. 용상에 앉지도 않았고 호화로운 배경도 없거든요. 더구나 전체 모습이 아니라 상반신만 그렸습니다. 이렇게 약식으로 그린 까닭이 있습니다.

영조는 굉장한 효자였다고 전해집니다. 임금이 되자마자 어머니 숙빈 최씨의 사당인 육상묘를 세웠고(나중에 육상궁으로 높입니다), 한 달에 한 번씩은 꼭 참배했거든요. 임금으로 재위하는 동안 200번 이상 들렀다고 합니다. 영조는 어머니가 잠든 이곳에 항상 자신도 같이 있다는 걸 상징적으로나마 보여주기 위해 자신의 초상화를 놓아두었습니다. 원래 어진은 진전에 두고 참배하려는 게 목적인데, 뜻밖의 장소에 두려다보니 약식 어진이 되었지요. 이 어진도 영조가 살아 있을 때 그린 게 아닙니다. 51세 되던 해인 1744년에 그린 어진을 보고 약 150년 후인 1900년에 다시 그렸거든요. 이른바 '모사'를 한 겁니다.

「태조 어진」과 달리 영조는 그림에서 붉은색 곤룡포를 입었습니다. 조선 왕은 붉은색 옷을 입는 게 상식이었지요. 중국 황제는 노란색 옷이고요. 아마 여러분이 보는 사극 대부분에서도 임금은 붉은색 곤룡포를 입고 나왔을 겁니다.

정면상이 아니라 왼쪽 얼굴을 중심으로 그린 측면상입니

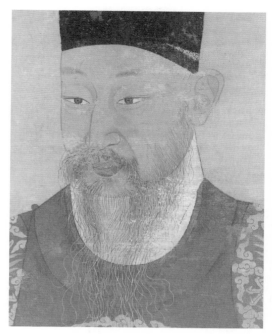

「영조 어진」(부분)

다. 역시 손은 소매 속에 감추었군요. 갸름한 얼굴형에 다소 날카로워 보이는 눈매는 사극에서 흔히 보아오던 약간 신경질적이고 깐깐한 성격이 엿보입니다. 더구나 수염도 태조와 달리 상당히 자연스럽게 그렸네요. 「태조 어진」에서 보던 권위는 사라지고 매우 인간적인 느낌을 줍니다.

영조는 또하나의 어진을 남겼다고 했지요. 아, 이건 엄밀

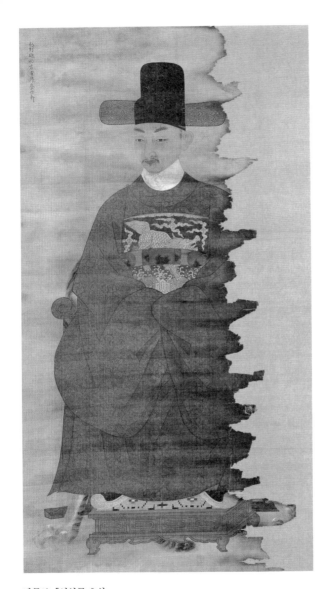

박동보, 「연잉군 초상」

비단에 채색, 150.1×77.7cm, 1714년,
보물 제1491호, 국립고궁박물관

히 말하면 어진은 아닙니다. 왕위에 오르기 전인 스물한 살 때, 즉 왕자의 신분으로 그린 초상화이거든요. 아쉽게도 아까 말한 부산 판자촌 화재 때 불탄 흔적이 그대로 남아 있는 초상화이지요.

영조의 이름은 이금李昑입니다. 여섯 살 때 정식으로 왕자로 봉해지면서부터는 연잉군延礽君이라고 불리게 되었지요. 「연잉군 초상」은 왕세제로 책봉되기 7년 전인 1714년에 그려졌습니다. 아버지 숙종이 큰 병이 들자 연잉군은 8개월 동안 극진한 간호를 하게 됩니다. 병이 다 나은 숙종이 그런 연잉군을 기특하게 여겨 상으로 내린 초상화지요. 이때는 워낙 다음 임금 자리를 차지하기 위한 암투가 심하던 때라 안 그래도 신분적으로 콤플렉스가 있던 연잉군의 미래도 어찌될지 알 수 없는 불안한 때였지요. 그래서 어떤 분들은 얼굴에 불안감이 가득하고 괜히 위축되어 보이는 모습이라고 평하기도 합니다. 그렇지만 그건 결과론적인 감상평이고, 제가 보기에는 굉장히 영민하면서도 신중한 성격이 배어 있는 초상화로 보입니다. 이 초상화는 「영조 어진」과는 꼭 30년의 시차를 두었습니다. 가만 비교해 보면 갸름한 얼굴형이나 뾰족한 턱 그리고 밭은 수염이 많이 닮았네요.

5 ____ 1849년 6월 초, 강화도에 유배되어 살던 열

아홉 살 청년 이원범李元範의 집으로 한 무리의 관원들이 들이닥쳤습니다. 5년 전, 서울에서 살다가 역모 사건에 휘말려 이곳으로 쫓겨온 이원범은 행여 사약을 갖고 온 금부도사가 아닐까 싶어 공포에 떨었지요. 예상과 달리 이들은 이원범을 임금으로 모시기 위해 궁궐에서 급파된 사람들이었습니다. 제24대 임금 헌종이 후사 없이 세상을 뜨자 순원왕후純元王后. 1789~1857(순조의 비, 김조순의 딸)는 이원범으로 하여금 후사를 잇게 하였습니다. 이원범은 사도세자의 서자인 은언군의 손자였거든요. 부랴부랴 강화도로 건너온 관원들은 이원범의 얼굴도 모르는 채 물어물어 겨우 찾아내서 그 앞에 엎드렸습니다. 이렇게 해서 시골촌뜨기 총각 이원범은 역적의 자손에서 하루아침에 일약 용상에 오르는 급반전의 삶을 살게 되었지요. 그가 바로 조선 제25대 임금 철종哲宗. 1831~63입니다.

철종의 즉위 과정은 너무도 극적이어서 영화나 드라마로도 많이 만들어졌습니다. 역모 죄로 유배된 왕족이 임금 자리에 오른 일은 고려와 조선 역사를 통틀어 유일하다지요. 하지만 철종은 안동김씨의 등살에 시달리다 결국 32세의 한창 나이에 세상을 떠나고 맙니다.

「철종 어진」에도 화재의 흔적이 남아 있습니다. 왼쪽 3분의1가량이 불에 탔는데 천만다행으로 얼굴과 오른쪽 위에 적힌 표제가 손상을 면해 이분이 철종임을 알게 되었지요.

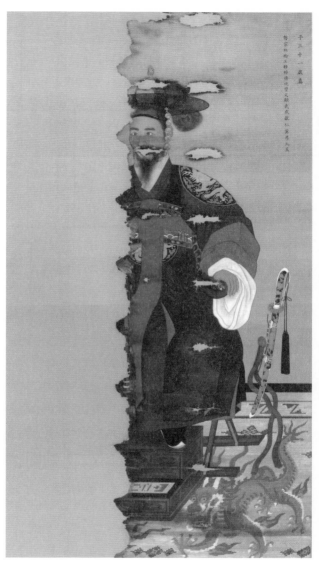

이한철, 조중묵 외, 「철종 어진」

비단에 채색, 202.3×107.2cm, 1861년,
보물 제1492호, 국립고궁박물관

특이하게도 군복을 입은 모습입니다. 임금이기에 군복에도 어깨와 가슴에 황룡이 그려진 보(임금을 제외한 왕자들이나 벼슬아치들은 흉배라고 부르며 가슴에만 답니다)를 달았습니다. 머리에 쓴 전립에는 공작의 꽁지 깃털을 달아 화려함을 더했네요. 군복을 입은 모습이 오히려 약한 임금의 속살을 드러내는 역설적인 옷차림이 아닌가 싶어 좀 애잔한 느낌도 듭니다.

이 그림 속 철종은 세상을 뜨기 2년 전인 서른 살 때의 모습입니다. 1861년 4월, 이한철, 조중묵, 김하종 등 역시 당대 최고의 화가들이 함께 그린 어진입니다. 살아 있을 당시에 직접 보고 그린 모습이니 '도사'가 되겠지요.

특이하게도 한 손이 소매 밖으로 나왔습니다. 초상화 대부분이 손은 옷 속에 감춘 모습으로 그려졌던지라, 뜻밖에 툭 튀어나온 손의 묘사가 매우 서툽니다. 손마디가 제대로 표현되지 않았거든요. 우리 초상화들의 유일한 약점이라 할 수 있겠지요.

얼굴 묘사는 매우 핍진합니다. 기록에 따르면 콧마루가 오똑하며 두 광대뼈는 귀밑털로 덮여 있다고 했는데, 그 모습 그대로거든요. 철종의 삶을 익히 알고 있는 분들은 역시 불안감이 엿보이는 나약한 인상이라고 하나 오히려 눈매에는 꾀가 넘쳐흐르지 않나요. 얼굴도 우리가 생각하는 시골뜨기의 모습보다는 오히려 꽃미남에 가깝잖아요.

「철종 어진」(부분)

철종에게는 허수아비 왕, 강화도령, 시골뜨기 등 부정적인 인식이 많은 게 사실입니다. 그러나 철종 역시 왕위에 오른 후 어느 정도 지난 다음에는 자신의 뜻을 펴보려고 애썼습니다. 다만 안동김씨의 세도가 워낙 막강했기에 불발에 그치고 말았지요.

6 고종高宗, 1852~1919은 비운의 임금으로 기억됩니다. 무려 44년간이나 임금 자리에 있었지만, 어릴 때(불과 열두 살의 어린 나이로 왕이 되었지요)는 아버지 흥선대원군의 섭정을 지켜봐야 했고, 아내인 명성황후가 처참하게 시해되기도 했으며, 물밀 듯 밀려드는 외세에 시달리다가

채용신, 「고종 어진」

비단에 채색, 180×104cm, 20세기 초,
국립중앙박물관

결국 일본에 나라를 빼앗기는 최악의 순간을 겪었잖아요. 결국 본인마저 독살되는 비운의 왕으로 역사에 기록되었습니다.

물론 국호를 대한제국으로 바꾸고 황제라 칭하기도 하며 부흥을 꿈꾸었으나 강력한 외세 앞에서는 속수무책이었습니다. 최고 존엄이었지만 역사의 스포트라이트는 언제나 아버지나 아내에게 비추어졌고 정작 본인은 그 사이에서 갈팡질팡했던 이미지로만 남아 있지요. 그래도 조선의 임금으로는 드물게 많은 어진을 남겼습니다. 불과 100년 전, 엎어지면 코 닿을 듯 가까운 과거에 살았기에 가능한 일이었지요. 가장 널리 알려진 게 노란색 곤룡포를 입고 용상에 앉은 어진입니다. 「황현 초상」을 그렸던 초상 전문 화가 채용신이 그린 것으로 전해지지요.

노란색은 황제를 상징하는 색깔입니다. 고종도 1897년에 국호를 대한제국으로 바꾸고 스스로 황제가 되었기에 노란색 곤룡포를 입은 겁니다. 격동의 역사를 겪은 임금답지 않게, 인자한 표정이 꼭 동네 아저씨 같은 인상입니다. 결과론적으로 말하면 좀 유약해 보인다고나 할까, 무인의 기상이 돋보이는 이성계와 비교하면 약간 웅크린 모습이 초라해 보이기도 합니다. 화폭에 몸이 꽉 차서 마치 갇힌 느낌이 묻어나는 건 저만의 생각일까요.

남아 있는 고종의 사진과 비교해보면 꼭 닮게 그렸다는

「고종 어진」(부분)

걸 알 수 있습니다. 일호불사 원칙에 충실한 우리 초상화의 특징이 여전히 유효하다는 걸 확인하는 순간입니다.

「고종 어진」의 가장 큰 특징은 양손을 소매 밖으로 꺼냈다는 점입니다. 이전의 어진(다른 초상화 포함) 대부분 손이 소매로 가려졌거든요. 역시 손의 묘사가 서툴게 보입니다. 흡사 마네킹의 손을 보는 듯하네요.

아주 재미있는 점이 있습니다. 호패를 차고 있는 모습이 살짝 드러나 있거든요. '임자생 갑자등국壬子生 甲子登國'이라 적힌 호패입니다. 임자년인 1852년에 태어나서 갑자년인 1864년에 임금 자리에 올랐다는 뜻입니다. 임금이 지금의 주민등록증과 같은 호패를 찼다는 것도 신기하지만 그

걸 일부러 드러냈다는 점이 더욱 이채롭습니다.

고종의 어진은 이외에도 몇 점이 더 있습니다만 모두 비슷비슷한 모습이지요. 그런데 조선왕조를 통틀어 가장 특이한 어진 한 점이 눈에 띕니다. 조선인이 아닌 네덜란드 출신의 화가 휘버트 포스Hubert Vos, 1855~1935가 그린 어진이지요.

포스가 조선에 온 건 1898년이었습니다. 그는 명성황후의 사촌동생 민상호의 초상화를 그린 후 고종의 눈에도 띄게 되었지요. 포스는 고종과 황태자였던 순종의 초상화를 함께 그리게 되었는데 한 가지 특별한 제안을 합니다. 고종의 어진을 한 점 더 그리게 해달라는 부탁이었습니다. 그 까닭은 1900년 프랑스 파리에서 열리는 만국박람회에 출품하기 위해서였지요.

참 맹랑한 부탁이었습니다. 어진이라면 살아 있는 임금과 똑같은 대접을 받는 존엄의 대상입니다. 이걸 많은 사람의 구경거리가 되는 박람회에 출품한다는 사실은 도저히 용서받지 못할 일이었지요. 그렇지만 고종은 기꺼이 승낙합니다. 대한제국도 존재를 세계에 알리기 위해 파리 만국박람회에 '대한제국관'을 만들 계획까지 있었으니 자신의 초상화가 전시되는 것도 나쁠 게 없다는 판단이었지요. 그래서 포스는 두 점의 어진을 그리게 됩니다.

무려 2미터에 가까운 크기의 그림에서 고종은 특이하게도 서 있는 모습입니다. 상당히 파격적인 일이지요. 서 있는

휘버르트 포스, 「고종 어진」

캔버스에 유채, 199×92cm,
1899년, 개인소장

모습이 더 위엄 있게 보여서 그렇게 그렸다는 해석도 있습니다만, 그 반대 아닙니까. 앉아 있는 모습이 훨씬 더 위엄이 서잖아요. 고종은 왜 서서 모델이 되었을까요?

포스는 임금의 권위를 내세우는 어진보다는 박람회 출품용이라 인류학적 관점에서 보았을 가능성이 높습니다. 임금이 아니라 한 인간으로 바라본 것이지요. 용상에 앉은 모습을 그리면 아무래도 화려한 의자, 깔린 화문석, 그리고 배경을 장식하는 「일월오봉도」까지 그려야 하거든요. 인간이 아닌 임금의 이미지가 훨씬 두드러지잖아요. 결국 포스의 의도는 성공했다고 봅니다.

손을 앞에 공손히 모으고 있는 모습에서 한 나라의 임금이라는 느낌은 거의 찾아볼 수 없거든요. 고종의 생김새가 워낙 아저씨처럼 평범한 것도 한몫했습니다만 얼굴에 서려 있는 근심 걱정은 도저히 지울 수가 없군요. 포스도 조선을 떠날 때 "황제와 그 백성들의 미래에 대해 슬픈 예감을 갖고 떠났다"라고 고백했거든요.

아무튼 포스가 그린 두 점의 어진 중 한 점은 조선에 남았고, 또 한 점은 박람회에 출품된 후 포스가 가져갔습니다. 그런데 조선에 있던 어진은 1904년 덕수궁 화재로 불타버리는 불상사가 생겼습니다. 지금 보는 어진은 포스의 후손들이 간직하고 있던 것입니다.

옛 그림 꽃이 활짝 피었습니다

꽃

1 꽃은 아름다움과 화려함의 상징이지요. 꽃을 누가 마다하랴만, 의외로 젊은 분들이 꽃에 꽂히지 않더군요. 젊음 자체가 꽃인데 진짜 꽃인들 눈에 들어오겠습니까. 꽃은 오히려 나이 지긋한 분들의 차지지요. 다시는 그런 화려하고 고운 시절을 갖지 못한다는 아쉬움이 크니까요.

옛 그림에도 꽃이 많습니다. 꽃과 새를 함께 그린 화조화花鳥畵도 있고, 매화와 국화가 주인공인 사군자四君子도 있고, 산수화에서 꽃을 피워내기도 하지요. 한 송이 꽃도 있고, 수십 송이도 있고, 수천 송이가 일제히 꽃망울을 터트리는 장관도 있습니다.

2 「연꽃과 잠자리」는 김홍도가 피워낸 꽃입니

다. 특유의 넓은 잎이 너풀거리는 가운데 커다란 연꽃 한 송이가 활짝 폈습니다. 연붉은 꽃잎은 활짝 피다 못해 벌써 한 풀 꺾이는 중이지요. 화무십일홍花無十日紅이라, 열흘 붉은 꽃이 없으니 세상에 영원한 건 없는 법이거든요.

연꽃은 불교도들의 꽃이지만 유학자인 조선의 선비들도 사랑했습니다. 그들이 떠받들던 송나라 유학자 주돈이周敦頤. 1017~73의 「애련설愛蓮說」 때문입니다.

> 연꽃은 진흙탕에서 피지만 더러움에 물들지 않는다.
>
> 맑은 물로 씻었지만 요염하지 않다.
>
> 속은 비었지만 겉모습은 곧다.
>
> 넝쿨이나 가지도 치지 않는다.
>
> 향기는 멀수록 더욱 맑다.

「애련설」은 연꽃을 사랑하는 까닭을 고백해놓은 글이지요. 한마디로 연꽃은 성인군자라는 말입니다. 이럴진대 사랑을 안 할 수가 있나요.

주돈이는 글로 사랑을 고백했지만, 조선 최고의 화가 김홍도는 그림으로 표현했습니다. 원래 김홍도의 작품은 굵은 선과 과감한 생략으로 정평이 나 있었지만 이 그림은 식물도감 보듯 정교합니다. 아주 정성 들여 피워낸 꽃이거든요. 사실 이 그림의 묘미는 딴 데 있습니다. '꽃보다 잠자리'라

김홍도, 「연꽃과 잠자리」

종이에 채색, 32.4×47cm,
간송미술관

고. 마치 잠자리 두 마리가 짝짓기 하듯 붙어 있잖아요. 『동의보감』에는 잠자리(특히 고추잠자리)가 양기를 북돋는 정력제로 나와 있다더군요. 길쭉한 모양이 남자의 성기를 의미한다나요. 이렇듯 잠자리를 그려놓으면 아들을 낳게 해달라는 기원이 됩니다. 고상한 연꽃 한쪽 구석에 세속의 욕망까지 슬쩍 그려놓은 능청, 그래서 더욱 사랑스런 그림이 되었습니다.

김수철의 「백분홍련白盆紅蓮」에도 연꽃이 피었습니다. 하얀 백자화병에 담긴 붉은 연꽃이지요. 꼼꼼하게 그린 김홍도와는 분위기부터 전혀 다릅니다. 무심한 듯 그어놓은 백자화병, 분명 원통형의 화병을 그렸을 텐데 좌우 균형조차 맞지 않네요. "이건 화병이니까 알아서들 보슈"라고 대충 그 물성만 일러놓은 거지요. 원래 백자가 단순하잖습니까. 오히려 그런 멋을 잘 살려냈습니다.

연꽃은 한 송이만 달랑 피어났군요. 이파리도 하나. 아무렇게나 휙휙 그린 듯해도 넓은 연잎과 큰 연꽃의 특성이 그대로 살아 있네요. 추상화를 그리듯 대담한 생략, 수채화를 보듯 산뜻한 색감, 마치 요즘 그림을 보는 느낌입니다. 예쁘지 않은 꽃이 어디 있겠습니까마는, 특별히 눈이 더 가는 꽃도 있게 마련입니다. 저는 이 그림에 홀딱 반해서 한동안 컴퓨터 바탕화면으로 깔아놓았지요. 컴퓨터를 켤 때마다 괜히 기분이 좋아지곤 했었습니다.

김수철, 「백분홍련」

종이에 수묵담채, 33×45.3cm,
간송미술관

옛 그림이 고리타분하고 케케묵었다는 분들, 이 그림 앞에서는 그런 말을 꺼내지 못할 겁니다. 200년 전에도 이런 그림이 나왔다는 사실에 괜한 소름마저 돋습니다.

3 ─── 정선은 묵직한 대작만을 그린 화가로 알려졌지요. 그런 정선이 뜻밖에도 작고 예쁘장한 그림을 남겼습니다. "이분에게도 이런 면이 있었나?" 슬그머니 미소 짓게 되지요.

가을날 한가로운 고양이라는 뜻의 제목을 가진 「추일한묘秋日閑猫」는 참 고운 그림입니다. 연보랏빛 국화는 모두 일곱 송이. 다 해진 낡은 비단 바탕이지만 산뜻한 꽃 색깔에 눈길을 빼앗기니 그런 흠결도 보일 틈이 없지요. 바라볼수록 곱다는 느낌이 듭니다.

꽃 앞에 검은 고양이 한 마리. 검은 고양이는 불길하다는 괜한 선입견이 드는 찰나, 가만 보면 아랫배가 북슬북슬한 하얀 털에 금빛 눈동자가 매력적입니다. 고양이는 지금 무언가를 들여다봅니다. 아, 아래쪽 방아깨비에 눈독을 들이는 중이군요. 고양이는 움직이는 물체에 상당히 예민한 반응을 보이거든요.

국화, 고양이, 방아깨비. 별로 어울릴 것 같지 않은 이들 3종을 모아놓은 건 일종의 연출이지요. 세 가지가 한 곳에 모여 있어야만 더 큰 복을 가져다주거든요. 앞서 국화는 장

정선, 「추일한묘」

비단에 채색, 30.5×20.8cm,
간송미술관

수를 상징한다고 했지요. 고양이도 고희를 맞은 어르신, 즉 장수를 뜻합니다. 고양이를 한자로 쓰면 '묘猫'인데, 이는 중국어로 70세 노인을 뜻하는 '모耄'와 발음이 같거든요. 그래서 고양이를 그려놓으면 일흔까지 오래 사시라는 뜻이 되는 거지요. 한꺼번에 많은 알을 낳는 방아깨비는 다산을 뜻하고요. 결국 이 그림은 오래 살면서 자식 많이 낳으라는 기원을 담았습니다. 겉보기에도 예쁜 그림인데 고운 속뜻까지 간직했네요.

「여뀌와 개구리」는 정선의 그림이 맞는지 좀 의심스럽습니다. 정선은 자신의 작품에다 '겸재'라는 호를 적어놓는데 여기에서는 보이지 않거든요. 다만 '겸재謙齋' '원백元伯'(정선의 자)이라고 새긴 도장만 찍혀 있을 뿐입니다. 나중에 다른 사람이 찍은 도장일 수도 있지요. 그래도 진짜 가짜 여부와 상관없이 그림이 제법 괜찮습니다.

여뀌더러 선뜻 "너는 꽃이야"라고 하기에는 뭔가 좀 애매하지요. 흔히 잡초, 또는 산야초라 부르잖아요. 그렇다고 꽃이 아니라 우기기도 마땅찮고. 아닌 게 아니라, 마치 벼이삭처럼 고개를 축 늘어뜨려 농익은 꽃의 자태를 마음껏 뽐내는군요. 제가 보았던 여느 꽃 못지않게 탐스럽고 고와 보입니다. 여뀌는 주로 물가 풀밭에 무리지어 핍니다. 한 송이 한 송이는 시시하나 그것들이 모여서 추는 군무는 장관이지요. 꽃을 넘어선 꽃, 이렇게 불러도 되겠지요.

정선, 「여뀌와 개구리」

비단에 채색, 29.4×22.2cm,
『화원별집』에 수록, 국립중앙박물관

개구리는 참개구리입니다. 가장 흔한 토종개구리 중 하나
였지요. 등 위에 그어진 두 줄의 금색 무늬가 퍽 인상적이군
요. 얼룩무늬도 정말 그럴듯하고요. 여뀌는 물가에 피는 꽃
이니 물에 사는 개구리가 그 옆에 서 있는 모습이 무척 자연
스럽습니다.

　이 그림도 좋은 의미를 담았습니다. 여뀌를 뜻하는 한자
어 '료蓼'는 마친다는 뜻의 '료了'와 같은 소리가 납니다. 개
구리도 알에서 올챙이를 거쳐 마침내 개구리가 되잖아요.
공부를 마치고 다음 단계로 하나씩 발전해나가라는 기원을
담은 그림입니다.

4 ＿＿＿＿＿　　1년 중 가장 추울 때가 언제일까요? 한겨울
엄동설한이라고 말하는 분이 많겠지만, 아니올시다. 그때는
으레 추우려니 생각하니 오히려 춥지 않거든요. 추위가 물
러가려는 찰나 봄을 시샘하며 들이닥치는 꽃샘추위, 이때가
가장 춥습니다. 이미 봄날의 따뜻함을 조금 맛본 몸이 이 추
위를 견디기란 쉽지 않거든요.

　매화는 바로 이때 피어나지요. 극한(?)의 추위를 뚫고 꽃
봉오리를 피운다고, 굳세고 절개 있는 꽃으로 사랑받아 왔
지요. 그래서 조선의 화가들은 매화를 많이 그렸습니다. 그
때는 단출하게 몇 송이 꽃만 그리는 걸로도 충분했습니다.
많은 꽃송이는 오히려 호들갑스럽다고 꺼려했거든요. 그러

다 조선 후기로 오면서 이런 전통이 깨졌습니다. 수백, 수천 송이나 되는 매화를 그리기 시작했거든요. 보는 사람들 입이 떡 벌어지는 장관이 펼쳐지는 겁니다. '생각하는' 매화에서 '보는' 매화로 바뀐 거지요. 절개니 의지니 하는 딱딱한 단어는 던져버리고 오직 눈으로 즐기면 됩니다.

'매화' 하면 가장 먼저 떠오르는 화가는 단연 조희룡입니다. 아예 '매화 화가'로 불리거든요. 단순히 매화를 잘 그렸다고 해서가 아니라 삶 자체가 매화였으니까요. 자신이 쓰던 벼루는 '매화시경연'이라 이름 붙였고, 먹은 '매화서옥장연', 마시던 차는 '매화편다', 기거하던 방은 '매화백영루'였습니다. 그 방에서 스스로 그린 매화병풍을 펼치고 매화시를 읊어대고 매화차를 마시며 일상을 보냈습니다. 지독한 매화 중독자였지요.

붉은 매화 그림 두 점이 한 쌍을 이룬 「홍매도紅梅圖」 대련. 이 그림은 조희룡의 상징과도 같은 작품입니다. 나무줄기부터 심상치 않습니다. 마치 두 마리의 용이 서로 엉켜 용틀임을 하는 모습 같거든요. 누가 먼저 승천하려는지 다투는 듯, 역동적인 몸뚱이에는 매화꽃 수백 송이가 달라붙었습니다. 밤하늘에 터지는 불꽃처럼 폭발적이지요. 매화 자체가 지닌 아름다움을 그대로 보여주는군요.

그림 속에는 "온 세상을 두루 돌아다녔지만 오직 매화가 있을 뿐이다"라고 적혀 있습니다. 역시 매화 중독자다운 선

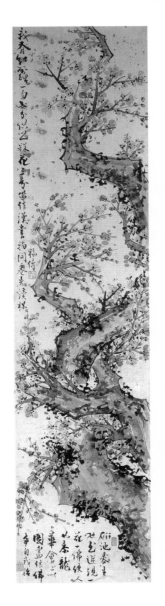
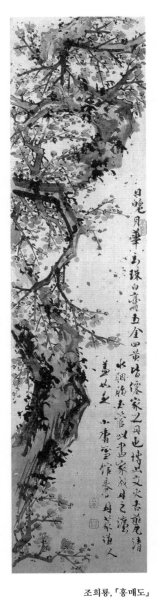

조희룡, 「홍매도」

종이에 수묵담채, 각 145×42.2cm,
19세기 중엽, 삼성미술관리움

언입니다. 매화는 예전부터 있어왔지만 조희룡을 만나 그 이름을 다시 얻게 되었지요.

「매화서옥도梅花書屋圖」는 매화가 활짝 핀 집이라는 뜻입니다. 과연 집을 에워싼 사방에 매화꽃이 흐드러졌습니다. 「홍매도」에는 꽃술에 깨알 같은 검은 점을 툭툭 찍어 그런 대로 꽃잎 모양새를 갖추었지만 여기에서는 검은색 바탕 위에 하얀 점을 꽃잎 마냥 마구 찍어놓았습니다. 「홍매도」가 밤하늘에 터지는 불꽃이라면, 「매화서옥도」는 밤하늘에 내리는 함박눈입니다. 색깔 하나 없는 강렬한 흑백 대비로만 몽환적인 풍경을 수놓았지요.

매화 향기 알싸할 방 안에는 한 선비가 앉았습니다. 책상 위에 놓인 화병을 잘 보세요. 매화 한 가지를 툭 꺾어 꽂아두었거든요. 지천에 내리는 매화꽃 눈 속에, 또 매화 한 가지. 그림의 화룡점정이지요.

「매화서옥도」에는 한 사람의 삶이 담겼습니다. 중국 북송 때 살던 임포林逋. 967~1028라는 사람 이야기지요. 임포는 벼슬도, 결혼도 하지 않은 채 자연을 벗 삼아 지냈습니다. 유일한 취미가 있었으니, 학을 기르고 매화나무를 가꾸는 것이었지요. 사람들은 임포를 '매처학자梅妻鶴子'라고 불렀습니다. 매화를 아내로 학을 자식 삼아 지낸다는 뜻입니다. 그야말로 고고한 선비들의 삶, 그 표본이었지요. 임포의 삶은 조선의 예술가들에게도 깊은 영감을 주었습니다. 많은 화가

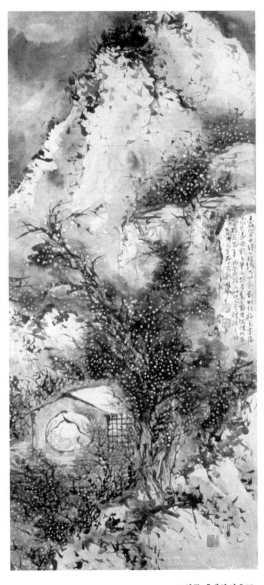

조희룡,「매화서옥도」

종이에 수묵담채, 106.1×45.6cm,
간송미술관

「매화서옥도」(부분)

들이 그림으로 그렸고, 문학 재료로 삼았거든요. 조희룡의 「매화서옥도」도 그런 그림이지요.

그렇다면 저기 방 안에 들어앉아 있는 사람은 임포이겠 지요. 물론 그럴 가능성이 많지만, 조희룡 자신이라 생각해 도 전혀 이상할 것 없어 보이네요. 매화 사랑이 임포보다 더 하면 더했지 덜 하지는 않았으니까요.

매화에 둘러싸인 집을 그린 이가 또 있습니다. 바로 전기 田琦. 1825~54입니다. 그는 조희룡과 똑같은 주제를 놓고 전혀 다른 느낌으로 녹여냈지요. 조희룡의 그림에서 매화는 하늘

에서 내리는 눈송이였다면 전기는 마치 크리스마스트리에 매달린 전구처럼 표현했습니다. 반짝반짝 빛을 내며 주위를 밝혔잖습니까.

역시 방 안에는 사람이 앉았습니다. 그런데 또 한 사람이 보이네요. 빨간 옷을 입고(물론 산타클로스는 아니겠지요) 어깨에 거문고를 둘러멘 채 다리를 건너오는 사람, 방 안에서 기다리는 이의 친구겠지요. 집 주위에 만개한 매화꽃. 마치 친구가 찾아올 줄 알고 미리 불 밝혀놓은 느낌 아닙니까. 그림 속에는 이런 글이 적혔습니다.

역매가 방 안에서 피리를 분다.

역매 오경석吳慶錫. 1831~79은 예술의 길을 같이 걷던 전기의 친구입니다. 그러면 방 안에 앉은 사람은 오경석, 거문고를 메고 찾아오는 사람은 전기라고 생각하면 되겠군요. 잠시 후, 매화향기 알싸한 방 안에서 피리와 거문고 연주가 들려오겠지요. 흐드러진 매화, 초록색과 붉은색 옷, 그리고 군데군데 찍은 녹색 점이 매우 화사한 느낌을 주네요. 옛 그림이라기보다는 수채화에 가까운 고운 그림입니다.

똑같이 매화에 둘러싸인 집을 그린 조희룡과 전기. 사실 두 사람은 서로 지음知音(자신을 알아주는 참다운 벗)이었습니다. 비록 나이 차가 서른여섯 살이나 되긴 하지만요. 조희

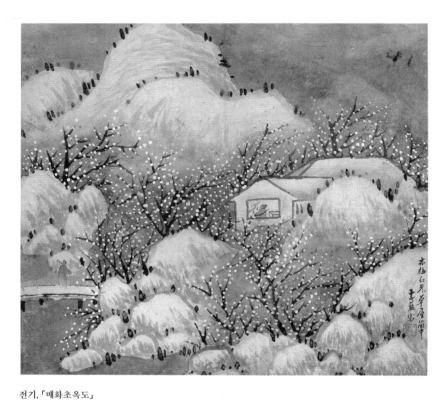

전기, 「매화초옥도」

종이에 수묵담채, 32.4×36.1cm, 19세기 중엽,
국립중앙박물관

룡은 매화를 그리면 늘 전기에게 먼저 보여주었다고 합니다. 전기의 그림 보는 솜씨가 보통이 넘었거든요. 전기가 고개를 끄덕이면 매화는 세상으로 퍼져나갔지요. 조희룡은 전기를 통해 매화를 피워낸 겁니다.

전기는 늘 병을 달고 살았습니다. 조희룡도 그랬습니다. (조희룡은 젊어서 선을 보았는데 얼마나 병약해 보였던지 일찍 죽을 것 같다는 이유로 결혼이 무산되는 일도 있었지요.) 비슷한 처지는 서로에게 돈독한 의지가 되었겠지요. 그렇지만 서른여섯 살이나 어린 전기가 먼저 세상을 떠났습니다. 서른이라는 아까운 나이였지요.

그대가 저 세상으로 가버리니
혼자 남은 나는 쓸쓸하기 그지없네.
흙이 매정한 줄 알지만
그대의 열 손가락마저 썩게 할 건 뭔가.

조희룡은 이렇게 슬퍼했습니다.

5 마지막 꽃도 매화입니다. 장승업張承業, 1843~97이 그린 10폭짜리 병풍 그림이지요. 길이만도 430센티미터나 되는 대작으로 장식성의 극치를 보여주는 화려한 작품입니다. 「홍백매도紅白梅圖」, 말 그대로 붉고 하얀 매화꽃

장승업, 「홍백매도」

종이에 수묵담채, 433.5×90cm,
10폭 병풍, 19세기 후반,
삼성미술관리움

을 섞어놓은 그림이지요. 두 그루의 매화나무가 어지러이 얽혀 수천 송이 꽃망울을 피워냈습니다. 보기만 해도 입이 떡 벌어지는 장관입니다. 뒤쪽의 좀 굵은 나무는 먹물로만 꽃을 그렸습니다. 앞쪽 나무에는 붉고 흰 색깔을 입혔지요. 어울림이 자연스러워 마치 진짜 꽃이라도 핀 것 같습니다.

꽃도 꽃이지만 오래된 나무줄기와 가지가 더욱 압권입니다. 먹의 농담만으로 나무를 그렸는데 살아 있는 것처럼 자연스럽습니다. 나뭇가지가 꺾어지는 각도나 방향도 매우 자유분방합니다. 장승업 특유의 호쾌한 붓놀림에 아무것도 꺼릴 게 없군요. 지상의 꽃나무가 아니라 천상의 꽃나무인 듯 신령스럽습니다.

원래 장승업이라는 화가의 성격이 저랬습니다. 궁궐에서 편안히 그림을 그리라고 잡아두어도 기어코 탈출해서 술판을 벌인 사람이거든요. 그것도 세 번씩이나. 고종 황제도 기가 막혀 나중에는 그저 "허허" 웃기만 했다지요.

장승업은 안견, 정선, 김홍도와 함께 조선의 4대화가로 불립니다. 붓을 놀리는 '손기술'에 있어서만은 단연 최고로도 꼽히지요. 그런 만큼 그의 그림 한 점 얻으려는 사람들의 줄이 끊이질 않았다지요. 「홍백매도」 병풍은 어느 대갓집 사랑방을 장식했을 명품입니다. 조선 말기에는 병풍에다 이런 방식으로 매화를 그리는 게 유행했거든요. 그야말로 그림 달인의 솜씨가 물씬 풍깁니다. 물론 예전의 고상한 매화

를 그리워하는 사람들에게는 비호감일 수도 있습니다. 그렇지만 장승업은 자신의 장기를 살려 더이상의 볼거리는 없다는 듯 온갖 기교를 부린 매화를 그려냈습니다. 이제 매화는 더이상 고아한 아취만을 느끼는 꽃이 아닙니다. 화려한 볼거리로 변했거든요. 꽃 자체의 아름다움만으로도 충분히 작품이 될 수 있다는 걸 보여준 겁니다.

연꽃, 국화, 여뀌, 그리고 매화…… 옛 그림 속에 꽃이 만발했습니다. 그림이 스스로 꽃이 되어버렸네요. 말 그대로 옛 그림 꽃이 활짝 피었습니다. 알고 나면 진짜 꽃 못지않게 아름답고 화려한 우리 옛 그림. 진짜 꽃은 아니지만 진짜 못지않은 안복安福을 보는 분들에게 선물하지요. 그저 바라만 봐도 기분이 좋아지지 않습니까? 보는 여러분의 눈과 마음도 그림 속 꽃처럼 활짝 피어나길 바랍니다. 비록 향기는 없을지라도 안복만은 오지게 누리시길.

도화만발

그림 꽃이 활짝 피었습니다

© 최석조 2019

1판 1쇄	2019년 7월 8일
1판 2쇄	2020년 6월 23일

지은이	최석조
펴낸이	정민영
책임편집	임윤정
편집	김소영
디자인	최윤미
마케팅	정민호 박보람 우상욱 안남영
제작처	영신사

펴낸곳	(주)아트북스
출판등록	2001년 5월 18일 제406-2003-057호
주소	10881 경기도 파주시 회동길 210
대표전화	031-955-8888
문의전화	031-955-7977(편집부) 031-955-8895(마케팅)
팩스	031-955-8855
전자우편	artbooks21@naver.com
페이스북	www.facebook.com/artbooks.pub
트위터	@artbooks21

ISBN 978-89-6196-354-1 03600

• 이 도서의 국립중앙도서관 출판예정도서목록(CIP)은 서지정보유통지원시스템 홈페이지
 (http://seoji.nl.go.kr)와 국가자료종합목록 구축시스템(http://kolis-net.nl.go.kr)에서
 이용하실 수 있습니다.(CIP제어번호: CIP2019024596)